U0031341

世界名畫家全集 何政廣主編

福拉歌那 Fragonard

潘襎 ● 著

藝術家出版社

世界名畫家全集

洛可可繪畫大師

福拉歌那
Fragonard

何政廣◉主編
潘襎◉著

藝術家出版社

目 錄

Fragonard

前 言

　　福拉歌那與華鐸、布欣一樣，同屬於十八世紀法國「洛可可」代表畫家，這時期的畫都有著一種優美而纖細的意味，從福拉歌那等人的繪畫中，很明顯的可看出這個特徵。

　　福拉歌那（Jean Honoré Fragorand 1732-1806）生於法國南部的香水城－葛拉斯，家族是製造皮革的義大利後裔，六歲時母親帶他移居到巴黎，先是在夏丹門下學畫，僅數月之後，即轉入布欣的畫室。福拉歌那受素有「維納斯畫家」之稱、喜用淡紅色來表現女性體態美的布欣作品的影響，對於描繪女性像及抒情的畫面有著過人的獨創風格。在繪畫的主題上，兩人的氣質非常融洽，而且都是洛可可畫家，最初受時代正統風潮所影響，從歷史畫著手，後來融合了自己的氣質，以優雅的情色繪畫博得人氣。

　　1752年福拉歌那二十歲時獲得羅馬獎，1756年他到羅馬遊學，並研究義大利大畫家的作品，受到迪埃波羅的影響，1765年成為美術學院會員，還到過義大利南部旅行。至1761年他才回到巴黎。四年之後，他作了一幅歷史畫一舉成名普遍受人歡迎。1773年他再度到義大利旅行，經奧地利、德國回到巴黎，1793年至1796年他擔任過羅浮宮館長職務。在1889年法國大革命爆發，給他的打擊很大，他的畫不再受到人們注意。1806年8月22日他在幾被世人遺忘中過世，享年74歲。除了巴黎羅浮宮及其他法國美術館收藏有他的名畫之外，倫敦、波士頓、克利夫蘭、紐約的大都會美術館和華盛頓國家畫廊均收藏有他的作品。法國的柏桑松美術館藏有他的許多素描作品。

　　福拉歌那喜愛描繪女人和愛情的畫面；其作品大都以戀人、浴女、母子、牧童與牧羊女做題材，畫中人物充分表現出官能的快樂感與飄逸的情調。此外，他的畫與華鐸、布欣等人的作品之最大不同處，是在於他以輕快的筆觸，強烈地描繪出人物的動態感，例如他的〈浴女〉、〈荷諾在迷人的森林中〉、〈鬥鬥〉，以及〈想望的片刻〉等名作，都充滿了顫動感，作風自由奔放。很顯然的這是當時的環境帶給他的影響。

　　〈情書〉是福拉歌那於1776年所作的一幅名畫，也就是成熟期的作品。結婚後得了兩個兒子的他，在畫中常描繪甜蜜家庭的生活樂趣，這便是其中的一幅。他的性格帶有法國南方人的熱情，他喜歡以明快的色彩表現光的變化。畫面中的女人手上的那封信，充滿著讚美、可愛的詞句，使得看著情書的少女之微笑，有如「剛開始凋謝的玫瑰」般的馥郁芳香。有「浪漫派的獅子」之稱的德拉克洛瓦，非常敬慕其作品，因為他的畫正表現出官能和視覺的愉悅感。

何政廣

二○○九年三月於藝術家雜誌

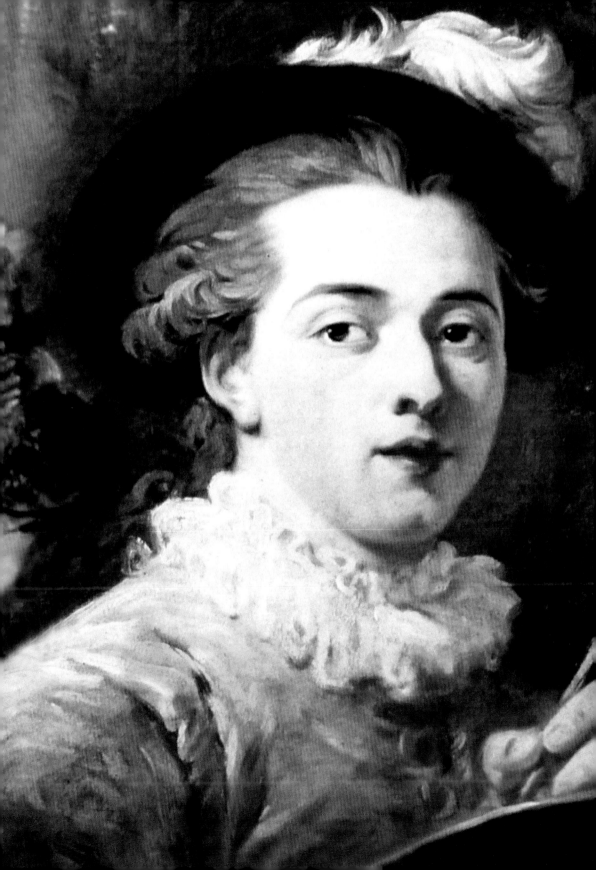

洛可可藝術的最後一朵夢幻花朵
福拉歌那的生平與年代

　　文藝復興以後，法國美術開始引導歐洲美術發展動向並非起於義大利，而是從十八世紀開始，特別是路易十四時代晚期開始，法國逐漸擺脫太陽王的極端中央集權政策，雖然日後奧爾良公爵菲利浦攝政時期並未建立起卓越體系，譬如說，他的寬容與自由精神，助長了政治的無能與個人主義的盛行，上層階級競相豪奢、特權濫行公門，外加財政專家蘇格蘭人約翰・羅（1671-1729）在1719年以後金融政策，引發社會混亂，爆發攝政王時代的不安。只是，財政問題卻相反地逐漸活化藝術發展。

　　然而，就巴洛克時代的美術而言，值得大為注意的是，路易十四時代宮廷文化是歐洲文化自從文藝復興以後獲致最為精緻的時代，而且成為歐洲各國宮廷文化典範，尤其是十八世紀以後，不論符合主從、上下與對等關係的身段、態度、表情、用字遣詞、味覺，再者服裝、家具、日常用品、室內裝飾、宮廷建築、庭園樣式等細目，完全成為歐洲各地宮廷的楷模。除此之外，十八世紀與十七世紀相較之下，十七世紀的宗教影響至為巨大，宮廷文化具有龐大影響力；但是十八世紀時期的宮廷、宗教角色相對轉弱，禮儀手法轉向舒適的社交生活，而非身分地位的差距。

　　十八世紀是晚期巴洛克與洛可可時代，同時也是新古典主義茁壯發展的世紀。就時代趨勢而言，十七世紀通稱為矯飾主義晚期與巴洛克世紀。因此，就時間斷代而言，我們似乎容易以一個時代來界定一個時代的風格，只是這樣的界定常常存在著因為國

福拉歌那
自畫像
素描
巴黎羅浮宮

福拉歌那
愛之信
1778　油彩畫布
83X67cm
美國大都會美術館藏
(右頁圖)

福拉歌那
持調色盤的自畫像(局部)
18世紀　油彩畫布
346×242cm　法國葛拉斯
拉歌那美術館(前頁圖)

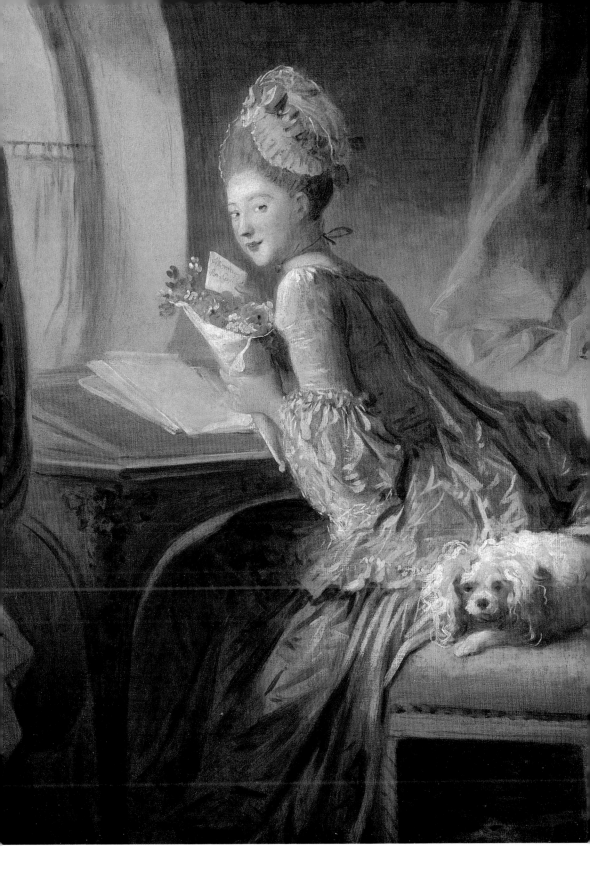

家不同而出現相對於的差異性，或者說難以一種風格界定於同一個時代。就「洛可可」作為時代風格而言，其實起於十六世紀以來宅邸、宮殿的人工洞窟、噴泉上所採用的貝殼、小石頭填補的鑲嵌方式的壁畫裝飾。

福拉歌那
扮皮耶羅的少年
1780-85　畫布油彩
59.8×47.7cm
倫敦沃雷斯收藏

　　十九世紀法國大革命後誕生的世代龔固爾兄弟，埃德蒙・路易・安端・德・龔固爾（Edmond Louis Antoine de Goncourt,1822-96）與他弟弟朱爾・雅夫雷德・于奧・德・龔固爾（Jules Alfred Huot de Goncourt, 1830-70）可說是初次定位十八世紀繪畫的作家們。他們屬於自然主義派作家，兄弟倆人緊密配合，早期對十八世紀社會史感到興趣，寫作了《大革命期間的法國社會史》（L'histoire de la société française pendant la Révolution, 1854）、《十八世紀女性》（La femme au ⅩⅤⅢe siècle），除此之外，也透過日本畫商林忠正，蒐集日本浮世繪，寫作《歌磨》（Outamaru；1891）、《日本美術》（L'art japonais, 1893）以及《北齋》（Hokousaï, 1891-96）。他們在《十八世紀美術》中這樣評價福拉歌那，「豐富影像所誕生的詩歌，使想像力高昂達到喜悅的詩歌」。福拉歌那被視為十八世紀歐洲最偉大的畫家之一，同時也是某種「法國精神」（Esprit Français）的再現。以下我們將從福拉歌那的生存時代與生涯，探索他的美術發展歷程。法國的拉盧斯（Larousse）出版社出版的《繪畫辭典》中「福拉歌那」條目中，關於他的生涯與繪畫發展，則區分為三階段，分別是學習階段（1746-1761）、第二階段巴黎時期（1761-1773）、第三階段巴黎時期（1774-1806）來區分，其中最類似的階段是將第二次義大利旅行之後的階段通稱為第三階段巴黎時期。然而，為了更清晰區分他的繪畫發展與生涯之間的相互關係，我們採取更具時代性的處理手法，融合他的生涯重要事件與學習階段作為區分方式。

南方的陽光少年與巴黎的學習 (1732-1756)

福拉歌那
翹翹板
畫布油彩　120×94.5cm
私人收藏

　　1732年4月5日尚-奧諾雷・福拉歌那（Jean-Honoré
Fragonard,1732-1806）出生於法國南方普羅旺斯（Provence）葛
拉斯的梅迪聖・呂斯（Médicin Luce）的新橋路（Rue de Pont-
Neuve）。這裡的陽光充足，賦予大自然豐富的色彩，給予往後福
拉歌那決定向的影響，日後的色彩表現上，異於他的老師華鐸，
展現出如夢似幻的景致。除此之外，這裡的風光明媚，陽光燦
爛，不同於北方那種陰鬱的氣候，福拉歌那也具備這樣的南方人
的特質，生性更為外放、充滿活力。在巴黎畫壇，他與自己的奧
原者關係十分融洽，也有賴於這樣的南方人的特有品格。

　　他的父親佛朗斯瓦・福拉歌那（François Fragonard）是一位
手套商助理，母親是路易-約瑟夫・普提的女兒佛朗索瓦茲・普提
（François Petit）。實際上，福拉歌那家族出自於義大利米蘭附近
的特雷卡提，福拉歌那這個家族名稱從十五世紀以後就出現於史
料上，似乎這一家族在1627-28年之間大飢荒之際，或者1630年黑
死病盛行之際，逃亡到法國。福拉歌那出生後的隔年，舉家遷往
葛拉斯（Grasse）的伊爾・葛蘭柯雷喬（Ile du Grand Collège），
這年7月25日弟弟約瑟夫出生，隔年夭折。影響福拉歌那幼年最
重大的事件起於父親投資事業的曲折發展。1734年福拉歌那祖父
決定讓他父親從伯父處取得2200路易。1738年他父親獲得這筆款
項中的1690路易，並且以此資金投資到皇家消防局長法蘭索瓦-
尼可拉・杜・貝利埃所主持的首都消防栓設置計劃，最初企劃順
利，最後卻以失敗收場。為了盡可能取回這筆投資款項，他父親
不得不為了出席貝利埃的法庭審判，於是舉家遷往巴黎。根據葛
拉斯地方稅務機關的資料顯示，法蘭索瓦・福拉歌那在1736年末
以後，已經不登記在葛拉斯稅務機關，由此或許可以推測到這年
他應該已經動身前往巴黎。他們雖然遷居巴黎，然而1743年3月24
日，年幼的福拉歌那獲得葛拉斯祭司同時也是神學博士的伯父皮
埃爾・福拉歌那（Pierre Fragonard）指定為唯一法定繼承人。從

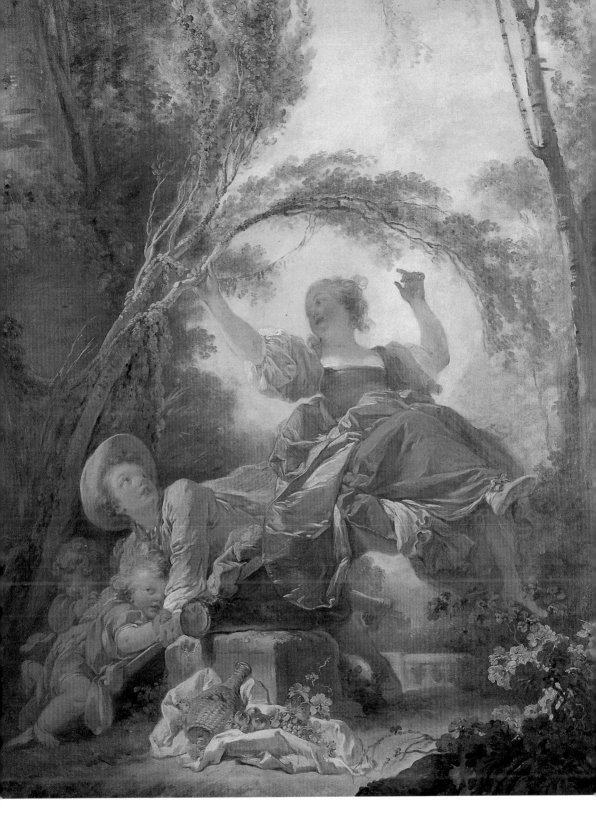

13

這些資料顯示，福拉歌那家族在當地應屬於中上階層。

福拉歌那來到巴黎之後，1747年開始擔任巴黎一位公證人書記。身為書記的福拉歌那卻不安於從事這份枯燥工作，工作時還畫著漫畫消磨時間。他的雇主發現福拉歌那的素描才能，建議他雙親讓他從事繪畫工作。這位聰明且具有前瞻性的母親，帶他到當時最著名的洛可可畫家布欣（François Boucher, 1703-1770）畫室，希望收福拉歌那為弟子。布欣是當時皇家首席畫家，深受王室重用，尤其龐巴杜夫人對他至為推崇，畫風華麗，接到無數訂單。布欣認為福拉歌那學畫過程不甚理想與完備，建議他到靜物畫與風俗畫家夏丹（Chardin）門下學習。因為這樣的建議，福拉歌那就成為夏丹的弟子。關於福拉歌那進入夏丹門下的說法不一，譬如，研究者雷奧（Réau）認為應該是從1750年開始。夏丹教導他顏料的使用方法與素描手法。除此之外，夏丹要求弟子們臨摹當代版畫，同時也教導弟子們學習自己那種纖細的手法。這樣的訓練方式應該是當時最為紮實的入門功夫；只是，個性急躁的福拉歌那卻無法習慣於夏丹的嚴格訓練，在夏丹畫室僅僅六個月後就離開。此後的福拉歌那臨摹巴黎各地教堂的作品以及私人收藏品，進行自學。到了1748年他終於獲得布欣允諾，進入他的門下。

福拉歌那生涯中的重大變化出自於進入布欣門下學習。布欣的繪畫成就向來受到不少質疑，特別是因為他留下許多作品，此外他的作品呈現的真實對象並非相當準確。實際上，就法國繪畫史而言，他的繪畫直接繼承西蒙‧烏偉（Simon Vouet）以及羅蘭‧德‧拉‧伊爾（Laurent de La Hyre）的華麗宮廷風格，色彩甜美，風格華麗；除此之外，他將來自義大利的風格結合法國人的穩健而優雅的時代趨勢，創造出更為洗鍊手法，在華麗中表現色彩的調和感。布欣可以說是法國洛可可中期最為偉大的畫家之一。布欣作為一位洛可可時代的大師，他的教育手法比夏丹更為自由，並沒有要求福拉歌那學習制式化美術訓練，而是要求福拉歌那直接投入當時皇家掛毯製作工廠歌布蘭的設計工作。此外布欣不同於一般傳統學院畫家的成見，對於這位未受卓越訓練的

福拉歌那
小調皮鬼
畫布油彩　90×76cm
巴黎私人收藏

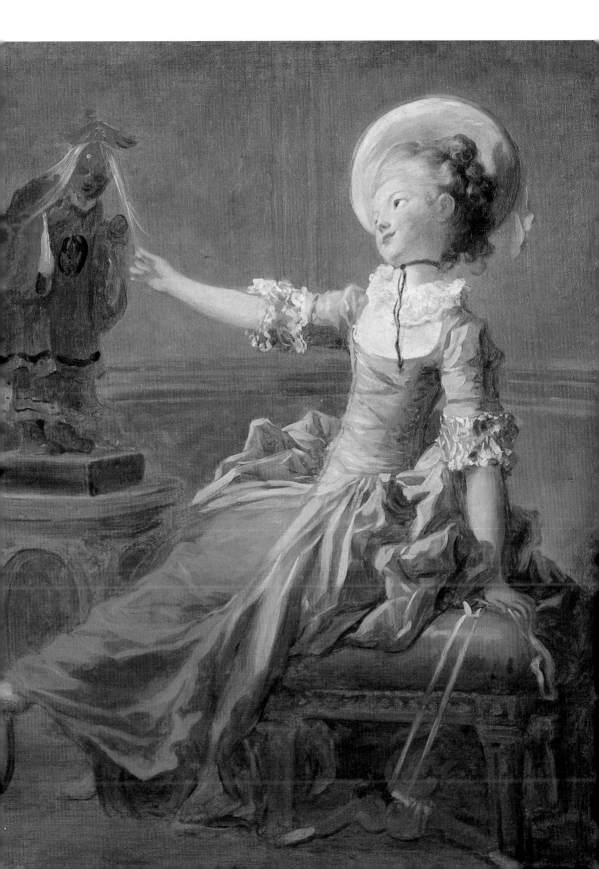

年輕人倍加喜愛，鼓勵他參加1752年羅馬獎比賽。福拉歌那雖然
並非美術學院的學生，按理不得出品作品，然而卻以其「偉大風
格」，提出宗教題材〈耶羅波安向偶像獻祭〉，意外地獲得眾人
欽羨的羅馬獎。雖然獲得羅馬獎的榮耀，但是在前往位於羅馬
的法蘭西美術學院之前，福拉歌那從1753年起為期三年之間，在
「皇家優待生學校」（Ecole Royale des Elèves Protégés）學習。這
所學校校長由卡爾・范・路（Carle Van Loo, 1705-65）擔任，學
習一年後，他再次提出申請延長，希望學習到發到羅馬為止。
因為他認為范・路是他的「良師」。范・路是1662年起定居於巴
黎的荷蘭畫家當中最著名的畫家。他跟隨兄長尚-巴提斯特・范
・路前往義大利學習，1724年獲得羅馬大獎，再次前往義大利，
1732年滯留特利諾宮廷，為薩丁尼亞國王描繪幾件重要作品，卻
因為皮蒙特戰役，1734年不得不回到巴黎，名聲屹立不搖，被稱
為「1700年代畫家」之一。他從納特瓦爾、布欣或者特雷莫里埃
學習到明亮的色彩以及動人的裸體表現。相較於布欣作品的華麗
與流暢，范・路的作品則是厚重的學院主義色彩，對於法國洛可
可的傳布具有重大影響。然而，范・路在美術史上的貢獻則是從
1750年代開始強烈地標榜古典主義的精神，試圖復興法國的歷史
畫傳統，同時也是這股運動中的最早實踐者。1748年到1755年為
維克特瓦爾聖母院製作的「聖奧古斯丁生涯」系列可以說是十八
世紀藝術開展中的重要旅程碑，1762年成為法國宮廷首席畫家，
同時也擔任「皇家優待生學校」校長，對於法國美術復興運動厚
植基礎。福拉歌那正是在這所學校學習，並且在這樣的氣氛下學
習到古典主義的繪畫風格。

　　這所皇家優待生學校由國王提供少額年奉，這裡的學生每年
得以與美術學院的學生一同提出作品參加展覽，同時也接受外來
訂單。1755年他在該校學生展覽會上出品了〈為門徒洗足的救世
主〉，這件作品是繼〈賽姬向其姊姊展示愛神的禮物〉（1753-
54）後的大作，都是他少有的宗教畫題材；得注意的是，他的人
物動作幾乎臨摹於范・路的〈為門徒洗足的救世主〉（1742）。
只是，我們在這幅作品中看到更多的羅馬建築元素，以及屬於往後

福拉歌那
為門徒洗足的救世主
1754-55　畫布油彩
400×300cm

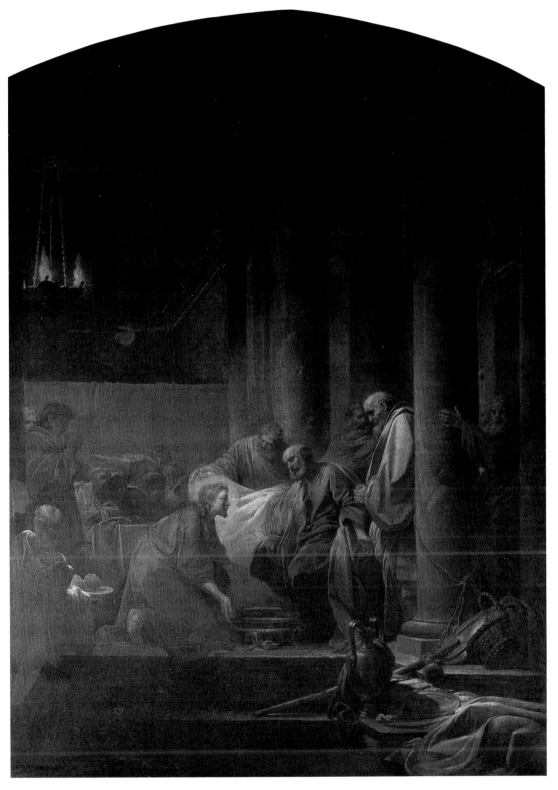

17

新古典主義那種嚴格的畫面構成。同樣地，這幅作品也說明了這
位早熟畫家的天份，並且是他這段學習生涯中的成果。

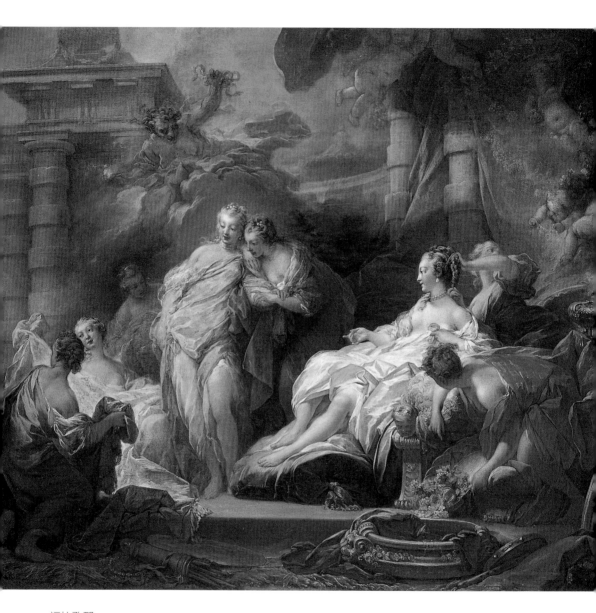

福拉歌那
賽姬向其姊姊展示愛神的禮物
1753-54　畫布油彩　167×192cm
倫敦國家畫廊藏

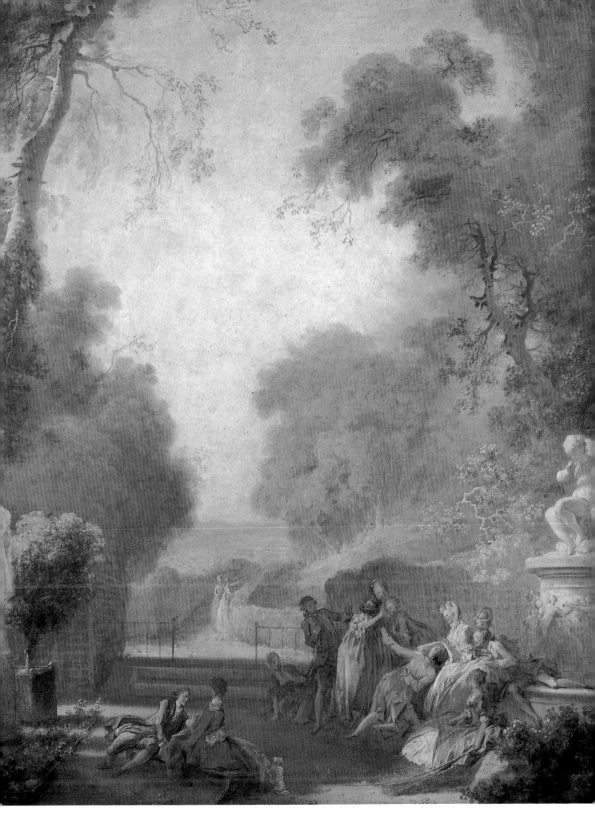

福拉歌那　**矇目擊掌猜人遊戲**　畫布油彩　115.5×91.5cm　華盛頓國家畫廊藏　19

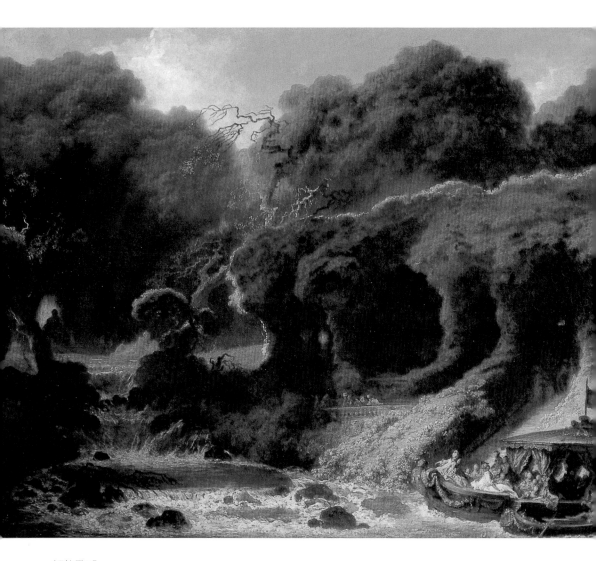

福拉歌那
愛之島
畫布油彩　71×90cm
葡萄牙里斯本卡洛斯堤・古爾班基安基金會藏

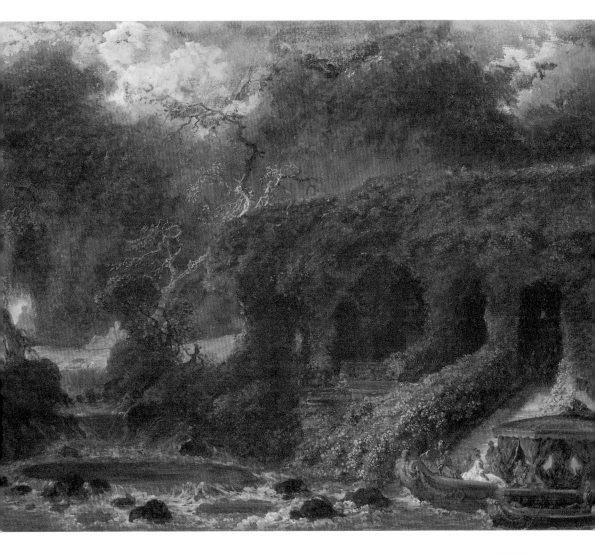

福拉歌那
愛之島
水粉彩　267×356cm
紐約私人收藏

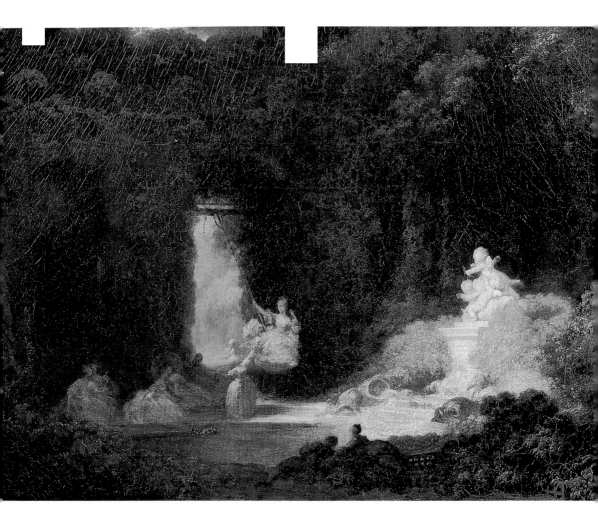

福拉歌那
小鞦韆
畫布油彩　52×71.2cm
巴黎私人收藏

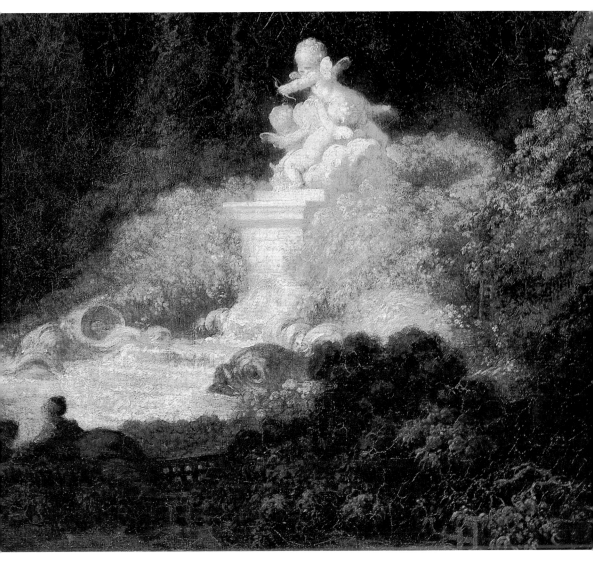

福拉歌那
小鞦韆（局部）
畫布油彩　52×71.2cm
巴黎私人收藏

羅馬時代的開啟與風景畫的嘗試（1756-61）

福拉歌那
**羅馬近郊別墅的
義大利五針松**
褐色水墨繪於石墨筆
草圖上　447×337cm
阿姆斯特丹皇家美術館藏

　　1756年對福拉歌那而言，意味著新時代的開始，9月17日他獲頒羅馬法蘭西學院的學生證書，10月20日在卡爾・范・路夫人陪同下，由陸路前往羅馬。從羅馬法蘭西學院院長查理-約瑟夫・那特瓦爾（Charles-Joseph Natoire,1700-1777）給皇室營造總監馬利尼的12月22日的書信中指出，包含福拉歌那在內的三位學生已經到達羅馬。那特瓦爾在1721年獲得羅馬獎，1723-28年在羅馬學習，回到巴黎之後展開大型的裝飾活動，可說是卡爾・范・路以及布欣的先趨。他在1734年成為學院會員，1737年成為美術學院教授，1751年到1774年之間成為羅馬法蘭西美術學院的院長。路易十五世統治期間，他可以說是偉大的裝飾繪畫的畫家，素描基礎深獲推崇，聲譽卓著。除了歷史、神話等大型裝飾畫之外，他也描繪羅馬景觀的作品，深深影響到于貝爾・羅貝爾（Hubert Robert, 1733-1808）。福拉歌那往後也受他鼓勵，從事風景畫製作。羅貝爾比福拉歌那小一歲，1754年早於福拉歌那兩年來到羅馬，在羅馬停留11年之久，1765年他以著名風景畫家身分回到巴黎，1766年以〈羅馬港口〉申請美術學院準院士資格，意外地卻

福拉歌那
**羅馬近郊有義大利五針松
的公園**
褐色水墨繪於石墨筆
草圖上　353×488cm
阿姆斯特丹皇家美術館藏

被推舉為院士，這是美術學院中極為稀少的特例。羅貝爾的畫風相當富有裝飾性與詩情畫意。日後成為皇家博物館的繪畫管理者。1793年雖然被革命政府投獄，出獄後被認命為藝術學院會員、博物館委員會的成員。在某種程度上，他的作品受到福拉歌那的細部描繪、傳說般的內容所影響，但總體而言，他的作品表現出自然與建築之間的美感。

福拉歌那初到巴黎的數年之間，心情無法安定，除了外出描繪羅馬風景之外，面對米開蘭基羅、拉菲爾的作品，幾乎喪失了

福拉歌那
堤沃里的瀑布
1760-62　石印粉筆畫
488×361cm
法國柏桑松美術館藏

福拉歌那
佛羅倫斯的畢提宮的庭院風景
1761　石墨
208×296cm
倫敦大英博物館藏

自信，對於描繪傳統訓練的石膏素描與古代作品臨摹深感痛苦。與其是這些古典主義大師作品的養成讓他苦惱，毋寧說是巴洛克巨匠的繪畫作品那種自由度與令人愉悅的表現更令他覺得親切，他也就因此而開始臨摹數件十七世紀畫家皮耶特洛・達・柯爾特納（Tiepolo）的作品。此外在那特瓦爾鼓勵下，美術學院的學生們也會到羅馬近郊描繪風景畫，他也熱心投入這樣的創作行為。此外，1759年末對他而言也是日後幸福時代的開始，似乎是藉由學院校長的介紹，使得他認識到往後生涯中的重要奧援者尚-克勞德-理查德・聖-農神父（Abbé de Jean-Claude-Richard Saint-Non, 1727-91）。聖-農神父為了深入了解義大利文化來到羅馬。他的父親擔任會計收入職務，母親則是布洛尼家族後代，這一家族歷代是國王的宮庭畫師。他旅行英國、義大利，在義大利旅行期間遇見福拉歌那、于貝爾・羅貝爾。除此之外，他也是著名的雕版畫家，出版了《筆繪版畫集》（Recueil de griffonis），並且依據友人作品出版《拿坡里與西西里島之旅》（Voyage de Napoles et Sicile）。因為他是一位名譽卓著的素人藝術家，往後獲得法蘭西學院院士資格。這樣一位藝術愛好者，具有寬大的心胸，使得福拉歌那初次脫離學院的束縛，得以到處旅行。1760年他開始獲得聖-農的奧援，他們與日後以風景畫聞名的于貝爾・羅貝爾一起到

堤沃里的埃斯特別墅度過夏天。這次的同伴旅行，福拉歌那與于貝爾·羅貝爾建立起不朽的友誼。1761年在神父奧援下，福拉歌那陪同神父一同前往威尼斯，接著福拉歌那獨自一人前往拿波里描繪巴洛克巨匠的作品。

4月15日是福拉歌那離開滯留五年的義大利，與聖-農神父一同踏上巴黎的歸途，途中經歷許多城市、地區，並且沿途鑑賞蒐藏品，訪問蒐藏家，描繪一些速寫。這次義大利與巴黎歸途之旅

福拉歌那
堤沃里的梅塞納斯陰溝內景
石印粉筆畫　357×494cm　法國柏桑松美術館藏

福拉歌那
堤沃里小瀑布與稱為西比拉的神廟、梅塞納斯別墅與海神洞
石印粉筆畫　363×483cm　法國柏桑松美術館藏(右頁上圖)

福拉歌那
堤沃里附近的阿迪安納別墅中的古代劇場
石印粉筆、石墨配料　357×494cm　法國柏桑松美術館藏(右頁下圖)

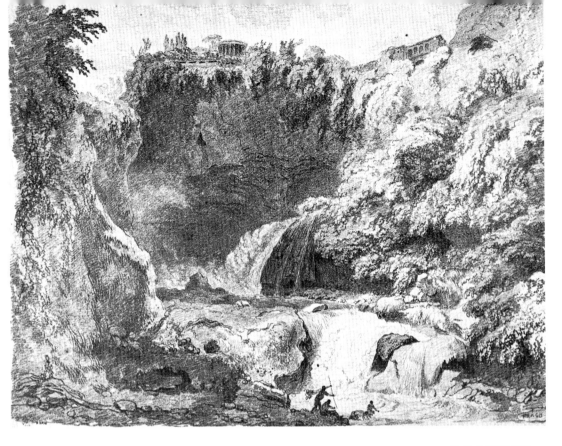

福拉歌那
義大利式公園的景致
褐色水墨繪於石墨筆草圖上
355×465cm
巴黎私人收藏(上圖)

福拉歌那
蔭翳的步道
褐色水墨繪於石墨筆草圖上
445×344cm
巴黎私人收藏(左頁圖)

福拉歌那
蔭翳的步道
褐色水墨繪於石墨筆草圖上
455×347cm
巴黎小皇宮藏(下圖)

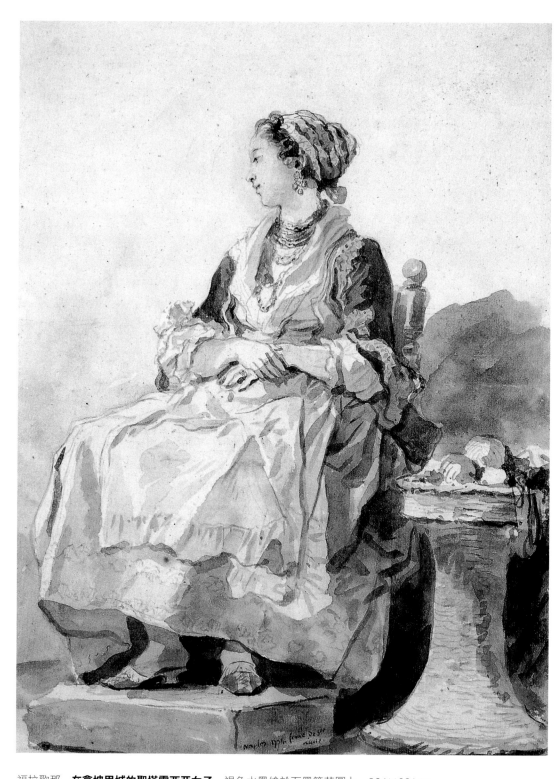

福拉歌那　**在拿坡里城的聖塔露西亞女子**　褐色水墨繪於石墨筆草圖上　364×281cm
法蘭克福市立美術館版畫收藏室藏
福拉歌那　**拿坡里女子半身像**　褐色水墨繪於石墨筆草圖上　367×282cm　紐約私人收藏(右頁圖)

34

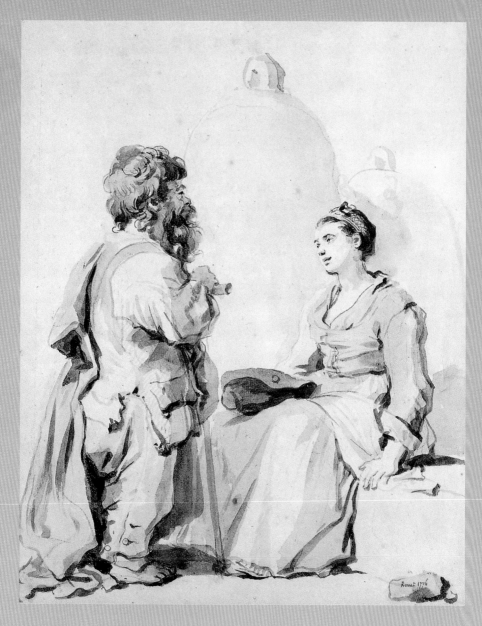

福拉歌那
一名侏儒與一名年輕女子交談
褐色水墨繪於石墨筆草圖上　366×286cm　法蘭克福市立美術館版畫收藏室藏
手拿長頸大肚瓶的年輕羅馬人
褐色水墨繪於石墨筆草圖上　368×255cm　巴黎私人收藏(左頁右上圖)
頭綁包頭布的男子頭像
褐色水墨繪於石墨筆草圖上　332×264cm　法國柏桑松美術館藏(左頁左上圖)
坐在手扶椅上的男子
褐色水墨繪於石墨筆草圖上　365×284cm　巴黎羅浮宮藏(左頁左下圖)
坐在石頭上的男子
褐色水墨繪於石墨筆草圖上　365×286cm　巴黎羅浮宮藏(左頁右下圖)

福拉歌那　**有大型水源頭的羅馬式公園**　褐色水墨繪於石墨筆草圖上　290×369cm
德國卡爾斯魯厄國立美術館藏

福拉歌那　**有柏樹的羅馬式公園**　褐色水墨繪於石墨筆草圖上　289×369cm
維也納市阿貝提納版畫收藏館藏

福拉歌那　**有噴水池的羅馬式公園**　褐色水墨繪於石墨筆草圖上　289×368cm
維也納市阿貝提納版畫收藏館藏

福拉歌那　**羅馬近郊的公園**　褐色水墨繪於石墨筆草圖上　348×462cm　巴黎小皇宮藏

福拉歌那

沒戴帽的德・葛蘭克爾畫像
石印粉筆畫　448×338cm
法國蒙彼利埃市醫學院博物館藏(上圖)

頭戴三角帽、坐著的男子畫像
石印粉筆畫　483×369cm
法國蒙彼利埃市醫學院博物館藏(右上圖)

手拿大書、坐著的男子
石印粉筆畫　476×380cm
法國蒙彼利埃市醫學院博物館藏(右圖)

年輕女孩戲弄森林之神
褐色水墨繪於石墨筆草圖上　233×362cm
巴黎私人收藏(左頁上圖)

森林之神壓擠葡萄串
褐色水墨繪於石墨筆草圖上　346×247cm
芝加哥藝術中心藏(左頁左下圖)

森林之神被兩個小孩戲弄
褐色水墨繪於石墨筆草圖上　460×349cm
美國紐海芬耶魯大學藝術畫廊藏(左頁右下圖)

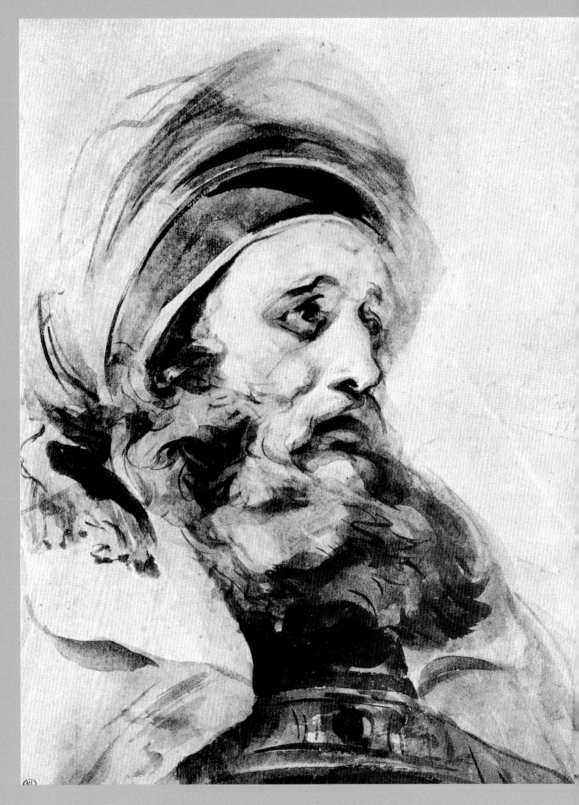

40

福拉歌那

東方人頭像
褐色水墨繪於石墨筆草圖上
345×255cm
巴黎羅浮宮藏(左頁圖)

坐著的老人
石印粉筆畫　257×279cm
耶路撒冷以色列美術館藏(右圖)

法官畫像
石印粉筆畫　435×360cm
紐約私人收藏(左下圖)

僧侶頭像
石印粉筆畫　452×335cm
法國蒙彼利埃市醫學院博物館
藏(右下圖)

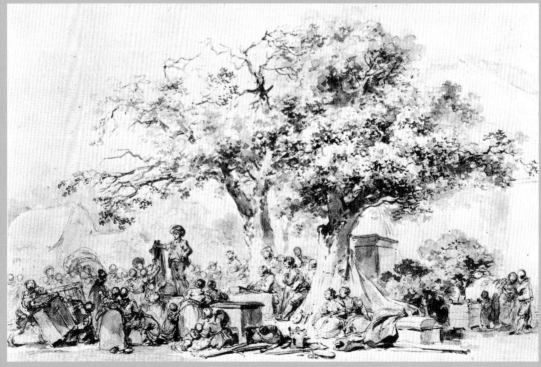

福拉歌那
在大樹下的兩台轎式馬車
石印粉筆畫　285×327cm
鹿特丹博曼斯美術館藏

福拉歌那
牛車
褐色水墨繪於石墨筆草圖上　273×366cm
巴黎私人收藏(左頁上圖)

福拉歌那
大樹下的公開買賣
褐色水墨繪於石墨筆草圖上　250×381cm
鹿特丹博曼斯美術館藏(左頁下圖)

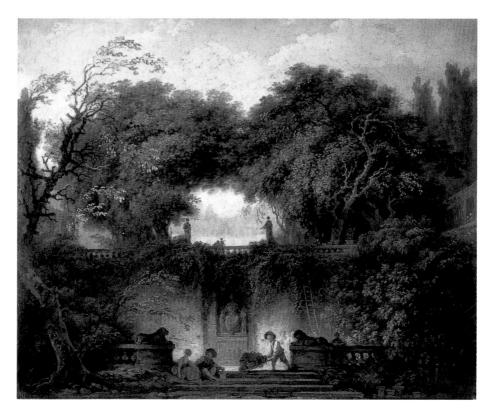

福拉歌那
小公園
1762-63
38X46cm
畫布油彩
倫敦沃雷斯▶

對他往後作品的理解，可說至為重要。因為他旅行羅馬、拿波
里、熱內亞以及威尼斯，在此摩寫古代畫家的作品，留下不少素
描，扭曲的線條，並且也出現動物繪畫的題材。長途跋涉後，兩
人於9月底抵達巴黎。目前我們可以看到一些他旅居義大利期間的
作品，譬如〈堤沃里的瀑布〉（ca.1760-62），以及從羅馬返回巴
黎之間的素描，譬如〈佛羅倫斯的畢提宮的庭院風景〉（1761）
等等作品，都可以看到福拉歌那的旺盛學習歷程。1761年皮埃爾
-法蘭斯瓦・巴桑（Pierre-François Basan）基於于貝爾・羅貝爾與
福拉歌那的作品，發行了羅馬與拿波里風景版畫系列。這部作品
的發行，意味著福拉歌那義大利學習的另一種成果。回到巴黎之
後，福拉歌那過了幾年沒沒無聞的畫家生活。或者也有研究者指
出，這段期間他曾經前往荷蘭旅行。

圖見26頁
圖見27頁

福拉歌那　**年輕女子**　1770　畫布油彩　62.9×52.7cm　英國達偉奇畫廊藏

歷史畫家與洛可可的夢幻詩歌畫家（1761-73）

　　福拉歌那前往羅馬以前是一位受到肯定的出色學生，返國後一段時間卻是沒沒無聞。福拉歌那從1761年回到巴黎之後，為期四年多的歲月之間，屬於他藝術發展的醞釀時期。這段期間他將以前旅居義大利期間所見，採用昔日旅行的速寫以油畫形式來展現，大體上以風景或者說是風俗畫為主題，譬如〈埃斯特別墅庭院〉（ca.1762-63）也稱為〈小公園〉，是一幅珠玉般的小品，前景是休憩與工作的人們，後方則是埋沒在荒煙古樹的古蹟。

圖見44頁

　　對於福拉歌那而言，獲得畫壇青睞的作品是〈克雷蘇斯與卡利羅埃〉作品的提出。這件作品於1765年3月30日提到法蘭西美術學院，隔天審查會場全員一致通過，使得他獲得準會員資格，並且因為柯香的協調，當時擔任國家營造總監的馬利尼同意由國家

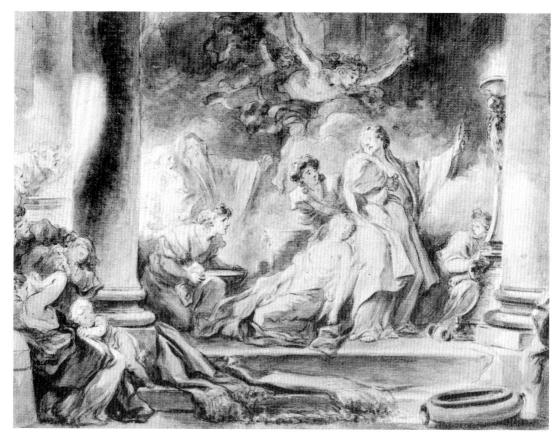

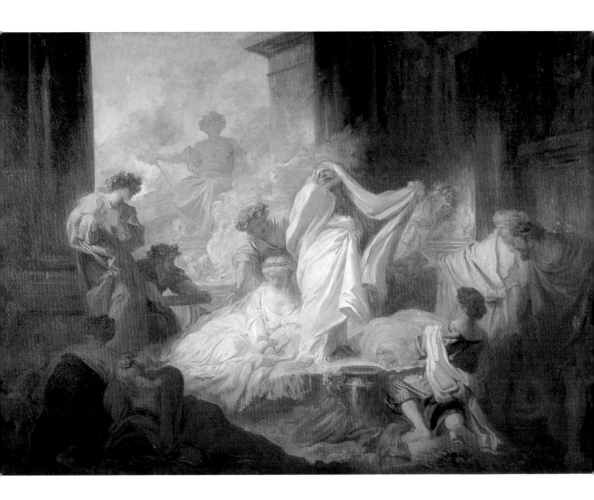

福拉歌那
克雷蘇斯與卡利羅埃
1763-64　畫布油彩　129×188cm
法國安格爾美術館藏

福拉歌那
克雷蘇斯與卡利羅埃
1765　褐色水墨繪於石墨筆草圖上　347×465cm
紐約摩根圖書館藏(左頁圖)

來典藏這件作品。另外，柯香也要求政府將附屬於羅浮宮的工作室配給福拉歌那，這一工作室使用到1805年福拉歌那去世前一年為止。〈克雷蘇斯與卡利羅埃〉的確是件相當卓越的作品，從現存安格爾美術館的同一作品以及紐約紐約莫爾肯圖書觀的草圖可以看出，完成作被作了大幅度修訂。這件作品的提出獲得熱烈迴響，即使對布欣嚴厲批判的狄多羅也都大加讚賞。因此大眾一致期待他日後成為偉大的歷史畫家。

　　但是，從這個時期開始，福拉歌那同時也已經獲得描繪官能性場面畫家的名聲。之所以如此是1766年聖-利安男爵（Baron de Saint-Juien）描繪〈盪鞦韆〉（1766-67）開始。這件作品可說是福拉歌那最著名的作品之一，同時也是最能傳達出十八世紀美術中的典型影像。訂購者聖-朱利安男爵看到歷史畫家加布里埃爾-法蘭斯瓦·德瓦揚（Doyen）描繪的〈治病的聖諸尼維埃爾〉，於是向他下訂。只是男爵明確說明自己要求的作品內容。畫中必須是一位主教為他情人拉著鞦韆，他則含情脈脈地眺望的擺動中的情人。只是，這樣的內容卻讓德瓦楊覺得過於低級，無法接受。男爵轉而向福拉歌那訂畫，福拉歌那則要求將這位主教改成自己的丈夫。他在畫面右前方加上主人的愛犬，左邊一座一指捂住嘴唇的邱比特，呈現出難以壓抑的幽默感；畫面上並且增加許多異國情調的表現。畫中男爵側身位於左下方，臉上洋溢著滿足與喜悅神情，女性則如同空中飛舞的蝴蝶，輕快而優雅。1859年羅浮宮美術館獲得購買此畫機會，不知為什麼卻取消。因此這件作品目前典藏於倫敦「沃雷斯收藏」（Wallace Collection）。1782年尼可拉·德·絡涅（N.de Launay, 1739-92）製成版畫，只是改變左右方向。

　　福拉歌那從1761年回到巴黎之後，除了初期一段時間沒沒無聞之外，1767年開始，名聲逐漸擴展開來，創作領域也變得多樣化。他開始將留學義大利期間的作品以油畫表現，接著在神話故事領域獲得準院士資格，此後則是成為肖像畫與裝飾領域的畫家，當然官能性的繪畫特質也使得他獲得更多名聲。關於肖像畫方面，他描繪了著名舞蹈家〈基瑪爾小姐肖像〉（1768-69）、大

福拉歌那
盪鞦韆
1767　油彩畫布
81×64.2cm
倫敦沃雷斯收藏

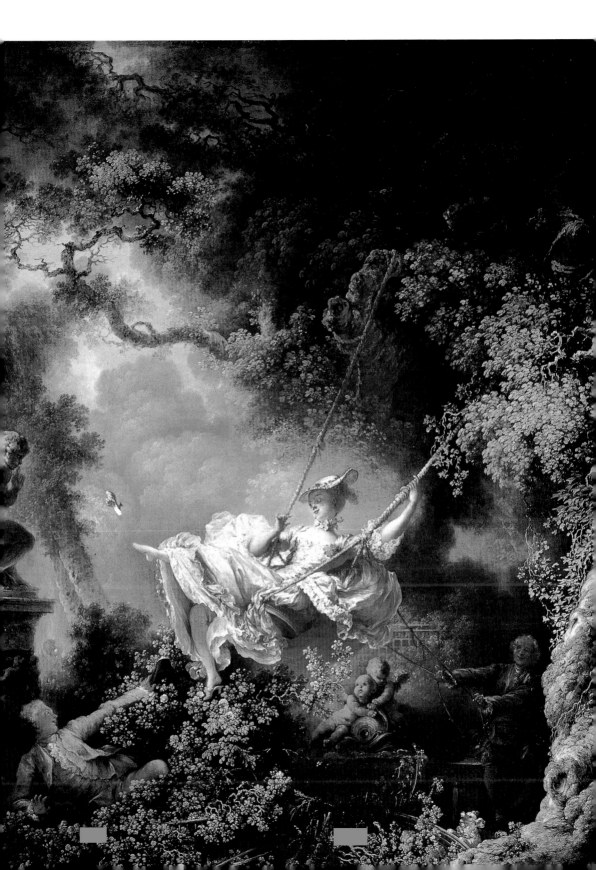

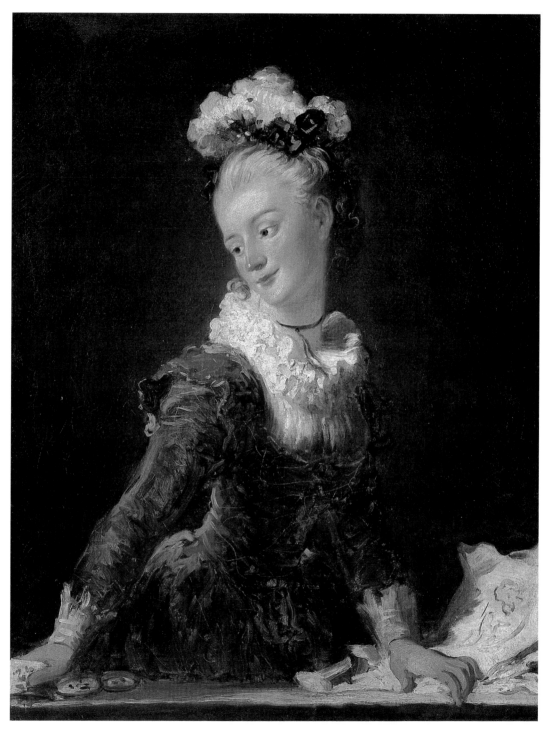

福拉歌那　**基瑪爾小姐肖像**　1769　畫布油彩　81.5×65cm　巴黎羅浮宮藏
福拉歌那　**聖・農神父肖像**　1768-69　畫布油彩　80×65　巴黎羅浮宮藏(右頁圖)

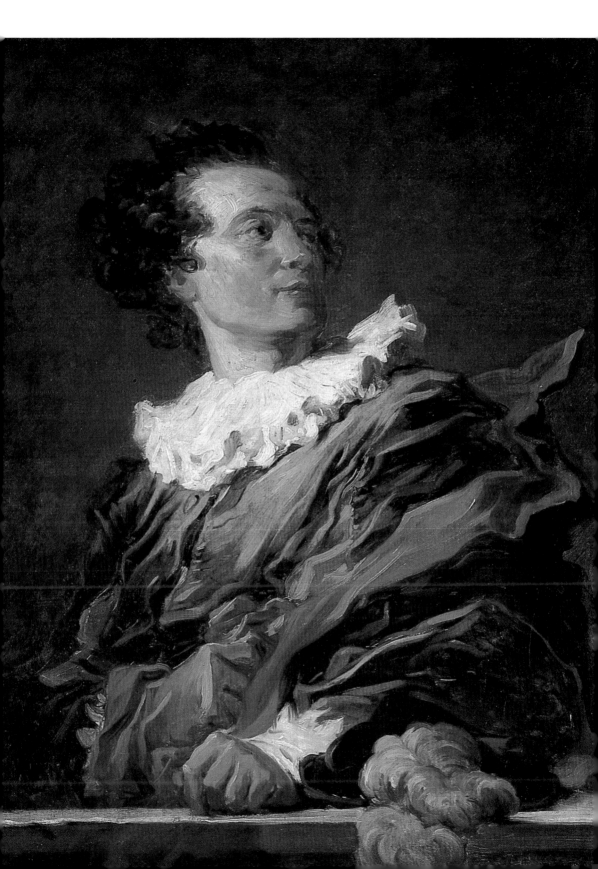

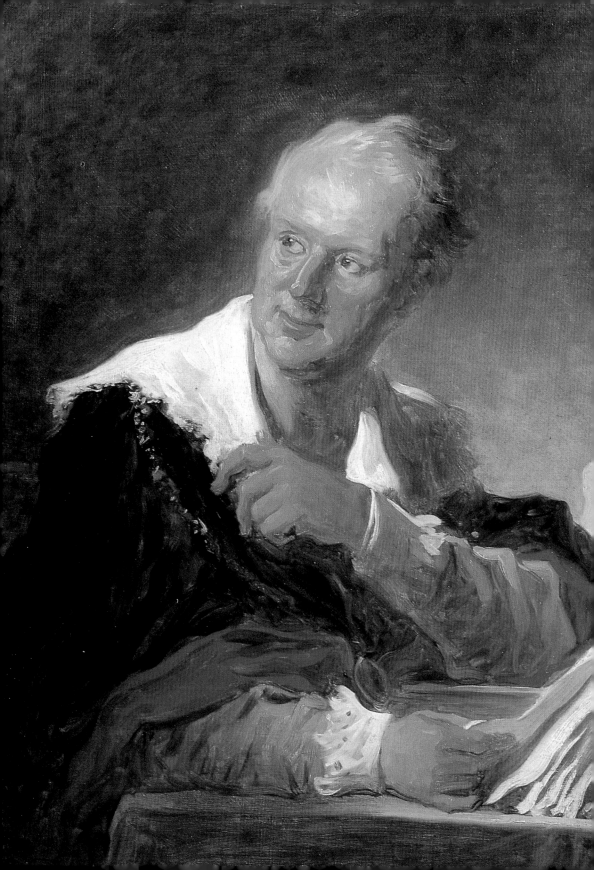

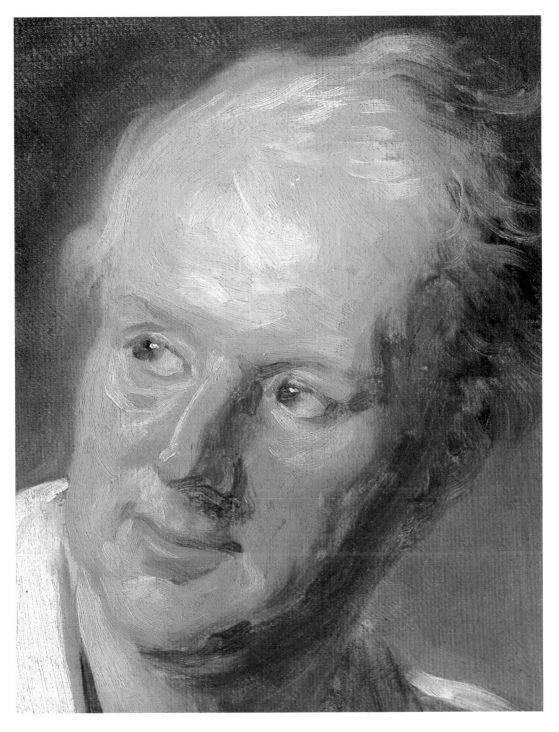

福拉歌那　**狄德羅肖像**（局部）　1769　畫布油彩　81.5×65cm　巴黎羅浮宮藏
福拉歌那　**狄德羅肖像**　1769　畫布油彩　81.5×65cm　巴黎羅浮宮藏 (左頁圖)

大文學家〈狄德羅肖像〉（1769）、奧援者〈聖-農神父肖像〉（1769）等人肖像，除此之外也描繪相當著名的〈閱讀的年輕女子〉（1770-72）等肖像。這些畫面上，福拉歌那表現出屬於自己時代的特質，以及符合自己氣質的課題，他逐漸去除沙龍那種嚴格且矯飾的形象，著重於自由且輕鬆的題材。因為福拉歌那並非一個屬於上流知識分子充滿理性而嚴謹的人物，而是務實且富有活動力，天生具有魅力且自娛娛人的畫家。福拉歌那甚少參加沙龍展，1767年是他第二次也是最後一次參加沙龍展，提出數件作品，頭部畫像一件，此外尚有小孩子群像，然而卻受到狄多羅嚴厲批判。

對於福拉歌那而言，在這段時間內兩件事情對他產生重要影響。首先是1769年6月17日他與馬利-安妮・傑拉爾（Marie-Anne Gérard）的結婚，9月9日長女安利埃特-羅薩利（Henriette-Rosalie）出生，1780年長子亞歷山大・埃瓦利斯特（Alexandre-Évariste）出生，往後埃瓦利斯特（Comtesse Du Barry, 1743-93）跟隨大衛學畫，成為畫家。另一件事情是為杜巴利夫人所畫的「求愛過程」系列。「求愛過程」系列是四連作，為福拉歌那接受路易十五愛妃中被視為最美的女性杜巴利夫人的訂購。這系列作品製作於1771-72年之間，據推測應該是接受訂購於1771年，原本預定張掛在拉・羅維謝尼別墅（Pavilion La Vouveciennes）。分別為〈驚喜〉、〈追求〉、〈加冕〉以及〈友愛〉。這四件連作屬於愛情系列之作，就題材而言是十八世紀的尋常內容，在手法上也沿襲布欣的甜美風格，充滿著洛可可洗鍊度與裝飾性特質。他雖然努力製作，這一系列的作品當時被視為過於通俗、保守，結果卻是被杜・貝利夫人退回，最終改請維安（Joseph-Marie Vien）來描繪，完成後掛於夫人的住宅。這一事件實際上已經意味著由義大利龐貝城挖掘所產生的時代品味已經逐漸受到重視，因為維安的作品多少將畫面舞台表現到希臘風味當中，維安可以說是這個時代希臘風格的最前衛代表人物。福拉歌那大為失望，就在〈追求〉畫面上畫上一個大圓圈，1790年帶回葛拉斯老家，掛在表弟家中。杜巴利伯爵夫人曾經是深獲路易十五世寵愛的情婦，也是福拉歌那的奧援者，法國大革命後被送上斷頭台。

圖見56頁

圖見56-63頁

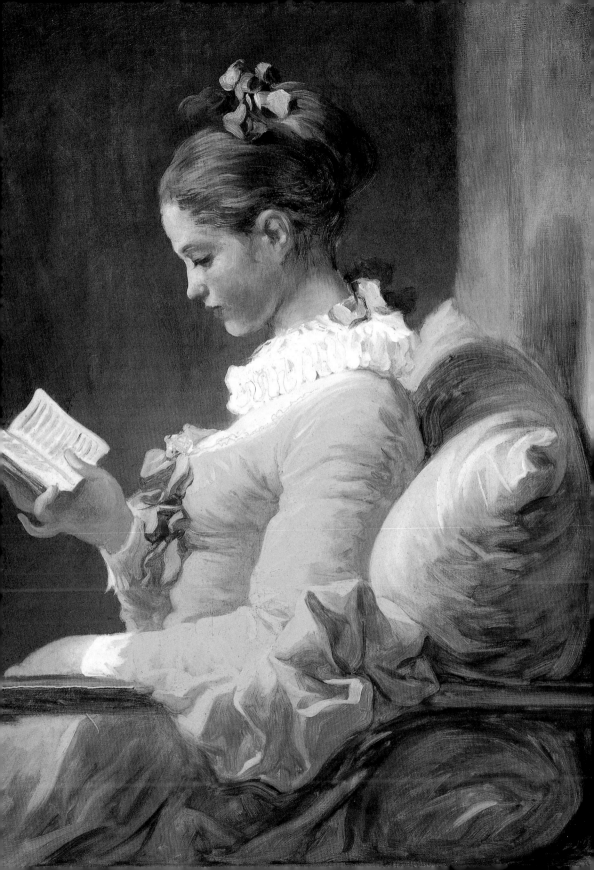

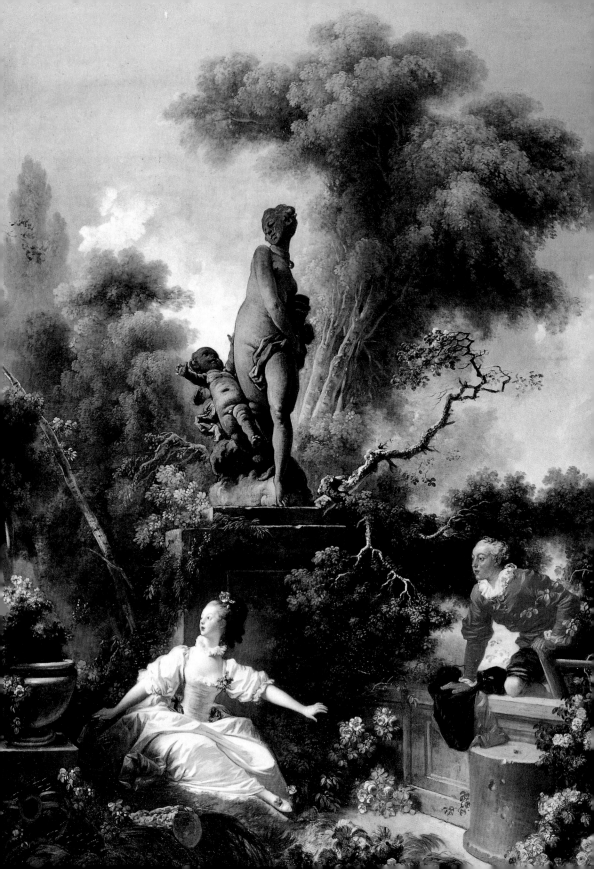

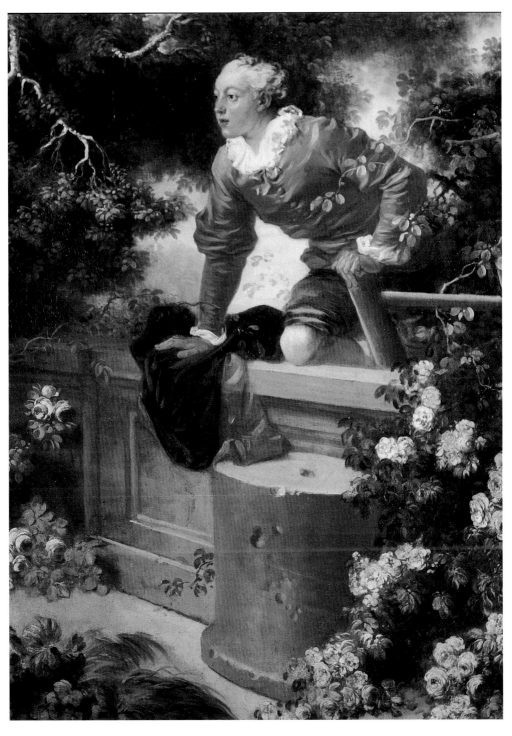

福拉歌那　**求愛過程系列之驚喜**(局部)　1771　油彩畫布　紐約私人收藏
福拉歌那　**求愛過程系列之驚喜**　1771　油彩畫布　紐約私人收藏(左頁圖)

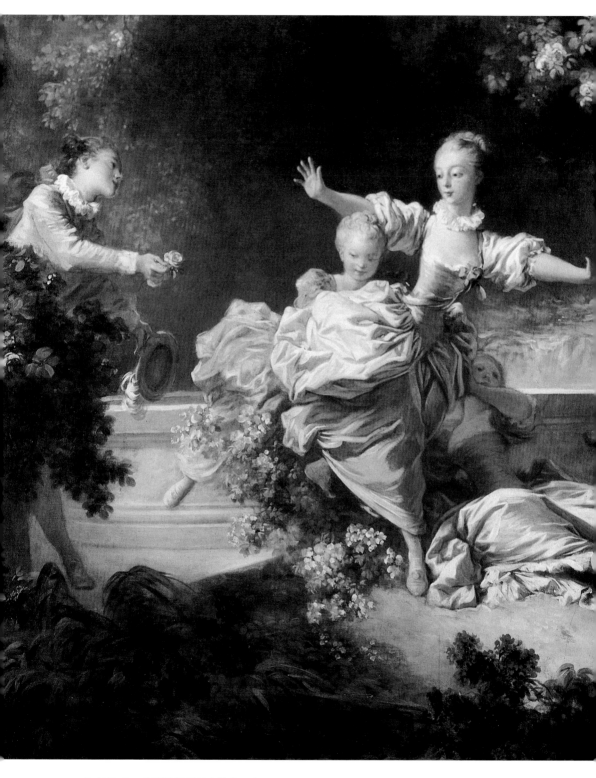

福拉歌那　**求愛過程系列之追求**(局部)　1771　油彩畫布　紐約私人收藏
福拉歌那　**求愛過程系列之追求**　1771　油彩畫布　紐約私人收藏(右頁圖)

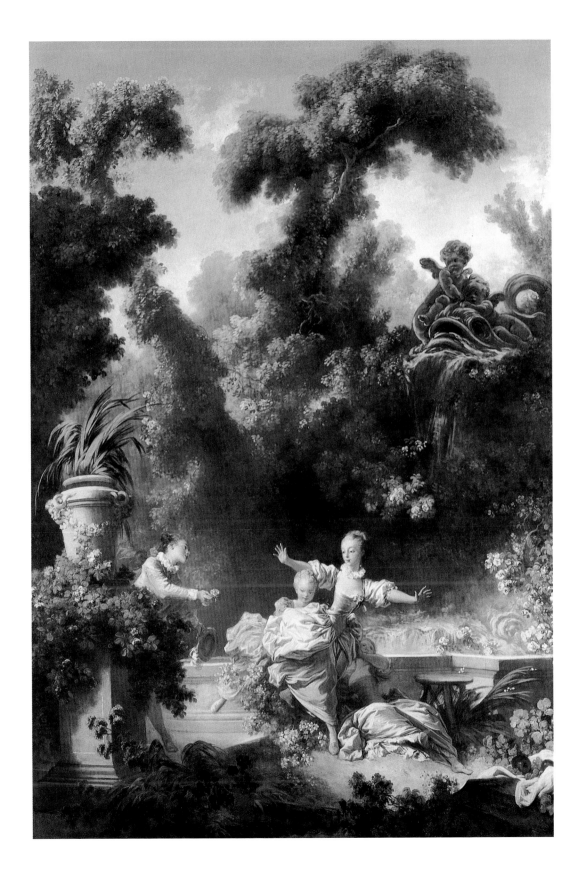

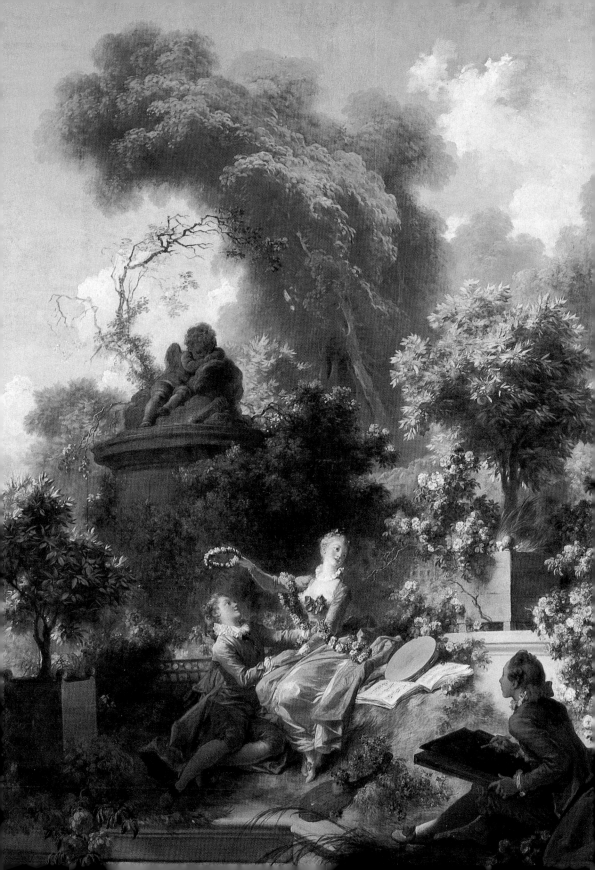

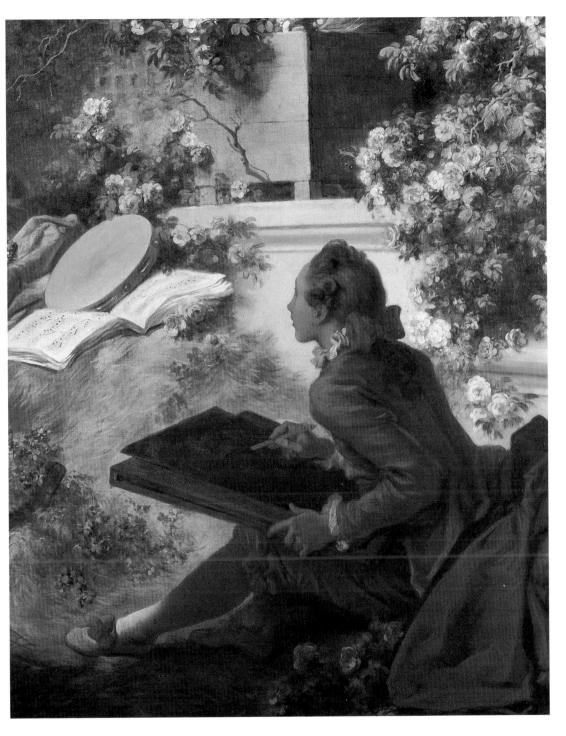

福拉歌那　**求愛過程系列之愛的加冕**(局部)　1771　油彩畫布　紐約私人收藏
福拉歌那　**求愛過程系列之愛的加冕**　1771　油彩畫布　紐約私人收藏(左頁圖)

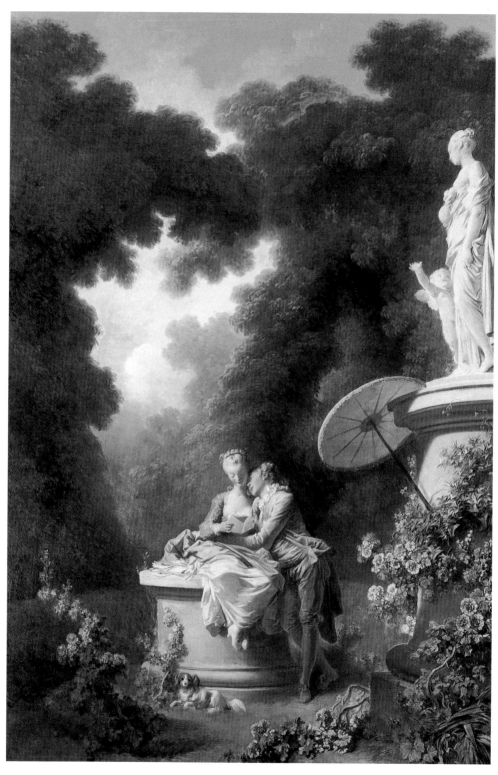

福拉歌那　**求愛過程系列之友愛**　1771　油彩畫布　紐約私人收藏
62　福拉歌那　**求愛過程系列之友愛**(局部)　1771　油彩畫布　紐約私人收藏(右頁圖)

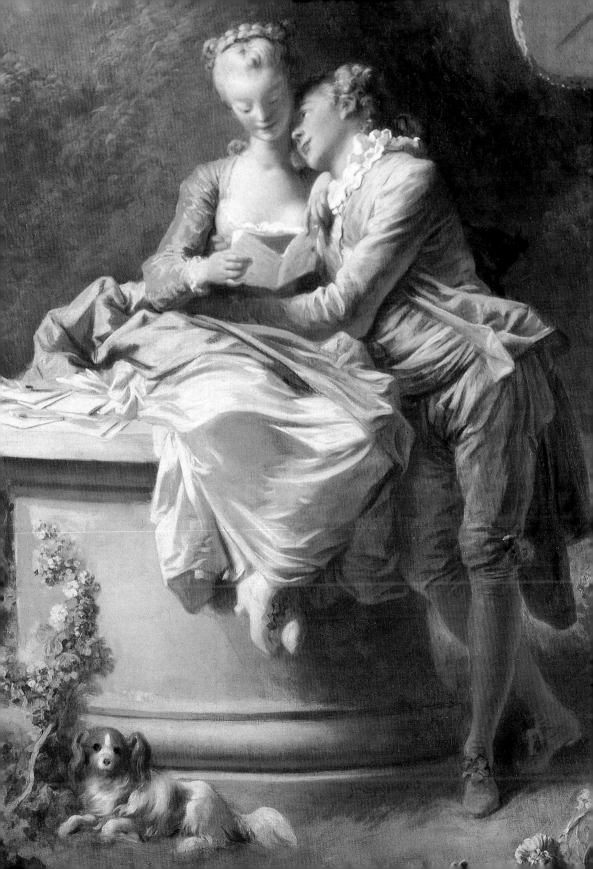

再次羅馬之旅（1773-74）

　　福拉歌那的再次羅馬之旅，可以說是他藝術創作的分水嶺，同時也意味著洛可可時代即將落幕。福拉歌那與他的奧援者皮埃爾-雅克-奧雷西姆・貝爾喬雷・德・葛蘭克爾（Pierre-Jacques-Onésyme Bergeret de Grandcourt, 1715-1785）展開了羅馬之旅，這次旅行是他們夫妻的首次長途之旅。從1773年4月14日開始，滯留於羅馬，4月15日到6月13日到拿波里，之後又短期間回到羅馬，隨之7月8日到北方旅行，分別參訪波隆納、威尼斯，前往了呂比亞那、維也納、布拉格、德勒斯登等地。接著旅遊法蘭克福、曼海姆等地之後，回到巴黎。皮埃爾-雅克-奧雷西姆・貝爾喬雷・德・葛蘭克爾是蒙特龐納稅區會計長、路易十四內閣書記官，同時也是學院院士的孫子。他從父親繼承了蘭格德特地區的涅格爾普利斯城以及巴黎近郊那種以庭院與噴泉聞名的諾凡特爾城堡。首任妻子是巴黎・德・蒙馬特的妹妹。他在父親去世之後，1764年成為稅務長，貝爾喬雷與他的姻親兄弟聖-農同樣都是藝術愛好者，在巴黎的城堡收藏著許多繪畫、雕刻、工藝品以及瓷器。此外他也是繪畫雕刻學院的準院士。他與福拉歌那的關係或許出自於布欣，可推測是建立在福拉歌那初次前往羅馬當留學生之前。

福拉歌那
根據米開朗基羅作品所繪的
〈黑夜與白晝〉
石墨　190×299cm
倫敦大英博物館藏

64

福拉歌那
有兩名散步者的義大利風景
石印粉筆畫　360×458cm
法國昂熱美術館藏(上圖)

福拉歌那
隆奇里奧內風景
石墨　208×292cm
倫敦大英博物館藏(下圖)

福拉歌那
根據米開朗基羅作品所繪的〈上帝創造天地、先知約珥〉
石墨　295×205cm　美國哈佛大學佛格美術館藏

福拉歌那
根據喬達諾作品所繪的〈節制寓意畫〉
石墨　275×205cm　倫敦大英博物館藏

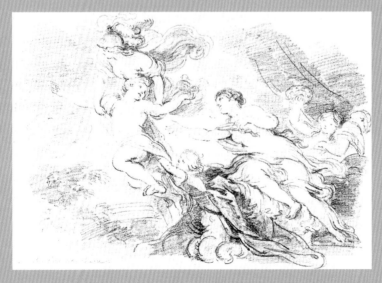

福拉歌那　根據科爾托納作品所繪的**〈智慧女神米諾娃從維納斯手中奪走
阿多列尚斯〉**　石墨　204×284cm　倫敦大英博物館藏

福拉歌那
根據布洛涅作品所繪的
〈維納斯噴泉〉
石墨 286×207cm
倫敦大英博物館藏

福拉歌那
根據魯本斯作品所繪的
〈戰爭慘景〉
石墨 197×294cm
倫敦大英博物館藏(中下圖)

福拉歌那　根據米開朗基羅作品所繪的〈女先知厄麗特里雅、先知但以理〉
石墨 214×295cm　阿姆斯特丹皇家博物館藏

1773年10月到1774年9月，他從義大利到德國旅行，福拉歌那此時同行。這些旅程可以從貝爾喬雷‧德‧葛蘭克爾的日記中閱讀到，譬如當他們拜訪教會、名勝時，福拉歌那都忙於素描。我們可以從〈貝爾喬雷前往義大利途中的午餐〉（1773？）素描作品中看到這次旅行的大概，前面有輕型馬車，後面則有載著行李的貨車，中間則是一行人席地而坐的情形。貝爾喬雷‧德‧葛蘭克爾是一位喜歡與藝術家交往的人。這些藝術家們在晚餐或者每週日前往由貝爾喬雷‧德‧葛蘭克爾所主持的聚會上，福拉歌那則在每週日的聚會中，得意洋洋地展示他自己的作品。遺憾的是，他們返國之後，福拉歌那要求貝爾喬雷‧德‧葛蘭克爾歸還旅途中所描繪的作品，貝爾喬雷‧德‧葛蘭克爾不從。於是引發兩人之間的訴訟，最後庭外和解，決定由貝爾喬雷‧德‧葛蘭克爾購藏福拉歌那的素描作品。

福拉歌那
生養眾多、和樂幸福
褐色水墨、水彩、淺色水粉彩繪於石墨筆草圖上
350×425cm
巴黎柯涅克 - 傑博物館藏

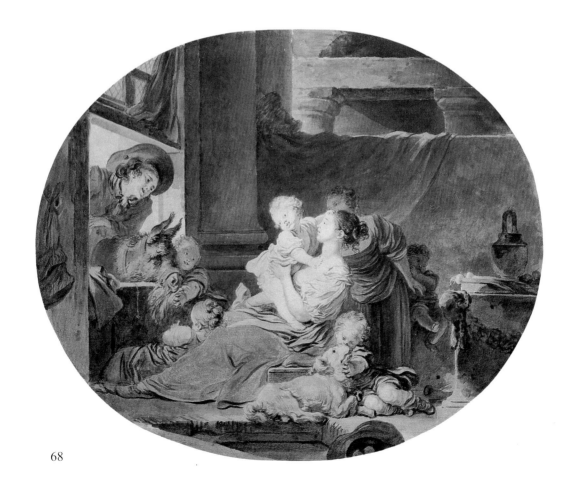

時代的變遷與晚年（1775-1804）

　　第二次義大利旅行之後，可以稱為福拉歌那的晚年繪畫樣式。此外，據推測他應該隨之有荷蘭之旅，然而並無明確資料足以證明。這段時間，福拉歌那的活動情形並不清楚，大抵在1775年或者1776年，時間不長，可能只有數週，或許去了安特衛普、阿姆斯特丹以及海牙。福拉歌那的晚期風格看似很長，有將近三十年長的時間，實際上自從法國大革命爆發之後，尤其是1790年之後，福拉歌那幾乎只從事美術行政的工作，並沒有什麼重要作品的製作與或者獲得甚麼訂單。法國大革命之後，福拉歌那避難南法故鄉，接著透過關係獲得政府中的藝術相關職務，這段期間起已經少有作品問世。所以，第二次義大利之旅之後的十餘年可說才是福拉歌那最為活躍的時期，因為許多版畫作品在此時出

福拉歌那
生養眾多、和樂幸福
1776-77　畫布油彩
54×64.8cm
紐約私人收藏

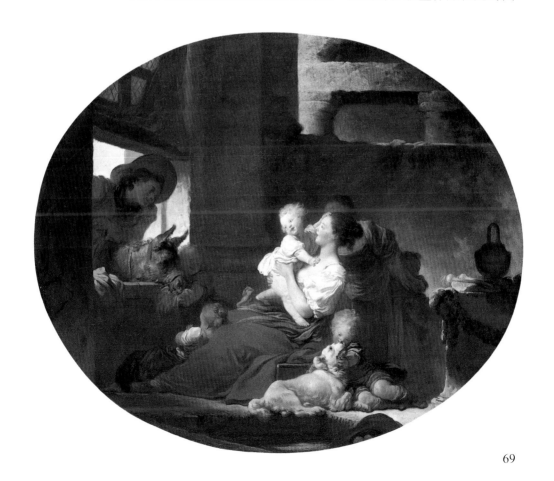

版，許多卓越作品由此開始，題材趨向更為多元性，譬如人像趨向於荷蘭風俗畫的表現，風景則具備荷蘭風景畫傾向，主題也趨向家庭溫馨的影像。除此之外，他的生活實際上也變得更為充實與豐富，妻妹前來巴黎投靠他，並且跟他學習繪畫，以後與他共同從事繪畫創作，晚期作品有不少是他們一起合作的作品。妻妹瑪格麗特・傑拉爾可說是十八世紀重要的女性畫家。此外，他與妻妹之間的關係頗為曖昧，有私通之說，也有否認之說，但是不論如何，他的妻妹終身不婚，一直與他們住在一起，直到福拉歌那去世為止。

　　馬格麗特・傑拉爾（Marguerite Gérard）是福拉歌那妻子瑪莉-安・福拉歌那的妹妹。1775年她還十五歲時就前來巴黎，這時候福拉歌那已經四十三歲。她跟隨著福拉歌那學習，很快地學會草圖描繪。瑪格麗特・傑拉爾一直與福拉歌那同住在一起，同時也是他們的法定繼承人之一。她具有柔和的個性與出奇的才能，並且也因為草圖的描繪，1778年起又從事銅版畫雕製。大約從1780年以後，瑪格利特-傑拉爾參與了福拉歌那的創作活動，展現出相當頻繁、廣泛且十分不同的形式。目前存世作品中許多可以看到「福拉歌那與瑪格麗特」（Fragonard et Marguerite Gerard），或者「傑拉爾小姐」（Mlle Gerard）的作品，然而，純粹以他為名簽署的作品也存世一些。他們師生兩人，同樣也是姻親關係，因為馬格麗特-傑拉爾的加入，使得作品上融入了荷蘭黃金時期的繪畫風格，譬如〈最可愛的嬰兒〉的畫面上那種諸如白色、紅色與粉紅色的色彩配置，特別是臉部與荷蘭風景出自於福拉歌那之手，其餘則是瑪格麗特-傑拉爾的手法。此外，我們可以看到〈哄小孩睡覺〉或者稱為〈睡覺的小孩〉，這件作品的署名上只有「傑拉爾小姐」，畫面上不論是裝飾品、家具以及衣著表現得完美無暇，我們或許難以相信並非出自於福拉歌那之手。然而，在1795年的拍賣上，則掛名兩人名稱。同樣的情形也發生在〈禮物〉這件作品上面，同樣在1795年維埃拍賣（Villers Sale）上面，它與〈我曾照顧過你〉（I was looking after you）一樣在拍賣品的目錄上這樣寫著：「這兩件優美的構圖，以這些藝術家們作

福拉歌那
牧羊人的禮拜
1775　畫布油彩
73×93cm
紐約私人收藏

福拉歌那
牧羊人的禮拜
1775
色水墨繪於石墨筆草圖上
360×469cm
巴黎羅浮宮藏(左頁圖)

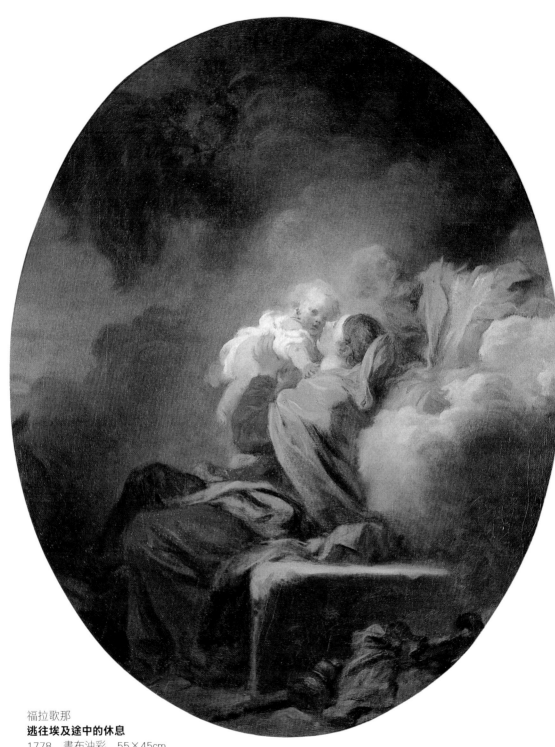

福拉歌那
逃往埃及途中的休息
1778　畫布油彩　55×45cm
美國紐海芬耶魯大學藝術畫廊藏

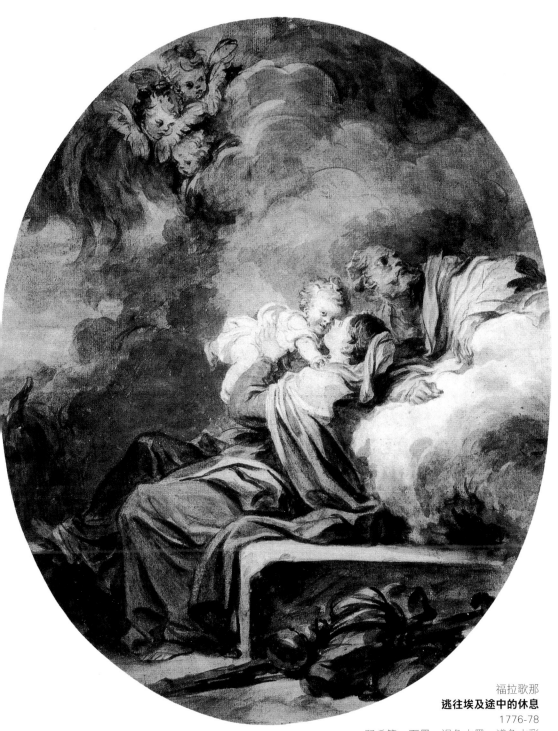

福拉歌那
逃往埃及途中的休息
1776-78
羽毛筆、石墨、褐色水墨、淺色水彩
422×340cm
巴黎羅浮宮藏

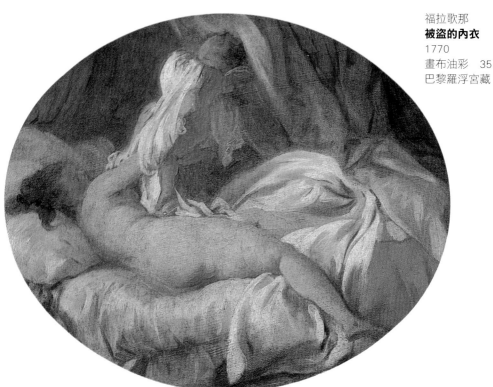

福拉歌那
被盜的內衣
1770
畫布油彩　35×42.5cm
巴黎羅浮宮藏

品向來那種小心與精神，來加以實踐。」前一件作品署名傑拉爾
小姐，實際上是合作的作品；後一件作品上面的主角與僕人臉上
的光線屬於福拉歌那作品的風格；然而在花籃與其中的花卉則呈
現出細膩且稍微冰冷的樣式。

　　1775年福拉歌那從義大利返國後是他藝術創作的顛峰的
開始。這段期間的創作作品領域區分為宗教、風俗畫以及風景
畫。首先，在宗教畫方面留下重要作品的有〈逃往埃及途中的
休息〉（1776-78）、〈牧羊人的禮拜〉（ca.1775），除此之外
就是風俗畫，福拉歌那在此領域的作品最為豐富與動人，譬如
〈閂門〉（ca.1778）、〈少女在床上逗小狗跳舞〉（ca.1775）、
〈情書〉（1778）、〈幸福的家庭〉（ca.1776-77）、〈聖·克
勞德的節慶〉（ca.1778-80）、〈捉迷藏〉（ca.1778-80）與〈盪
鞦韆〉（ca.1778-80）等重要作品。1790年以後的重要作品幾乎
變得極端稀少，重要的有〈向愛神許願〉（ca.1785）、〈愛之

圖見72頁

圖見71頁

泉〉（ca.1785）；但是在這一階段最重的是他與妻妹的合作，譬如〈嬰兒的第一步〉（ca.1785）、〈被呵護的小孩〉（ca.1785）〈彈吉他的年輕女子哄睡小孩〉（ca.1788）、〈睡覺的小孩〉（ca.1778）、〈接觸〉（ca.1785-88？）、〈絕望的少女〉（1790？）等作品。就這些創作而言，福拉歌那在1770年中葉以後的作品在家庭相關題材上，給人相當溫馨的感覺，雖然他偶而還會創作諸如〈鬥鬥〉（ca.1778）這樣的煽情作品，然而誠如畫中左邊蘋果與倒下瓶子一般，蘋果代表著誘惑，倒下的瓶子意味著人類的墮落。這樣的作品意味著某種訓誡畫意味，已經不同於〈盪鞦韆〉（1767）那種濃郁的情慾內涵。此外，即使同樣是鞦韆的題材，〈鞦韆〉（ca.1778-80）表現得更為含蓄與優雅，如同是一種風俗畫題材。此外，福拉歌那長女出生於1769年，長子出生於1779年，隨著家庭成員的增加，使得他在創作題材上也有所變化。他從1785年開始與妻妹的合作作品中，許多是以家庭生活為主，題材上都是大人對於小孩照顧、呵護成長的畫面，此外，在技術上面排除了自己作品那種躍動的筆調，趨向於荷蘭繪畫的細膩手法。

1789年1月福拉歌那〈被盜的內衣〉由奧古斯坦·勒·葛蘭銅版製作出版。9月7日爆發法國大革命，福拉歌那妻子與瑪格麗特·傑拉爾一起加入莫瓦特夫人（Mme Moitte）所領導的藝術家妻子代表團，捐贈珠寶支付國家的負債。1790年1月12日他與妻子、妻妹馬格利特一同前往葛拉斯，寄宿在堂兄弟亞歷山大·莫貝爾（Alexandre Maubert）家中，他在此加入主張自由與愛國的同濟會。他將被杜巴利夫人退回的畫放在這裡，並且描繪一些具有「革命」特質的繪畫作品。1791舉家返回巴黎，隔年將長子送到大衛畫室學習。大衛在法國大革命期間曾經是一位激進的革命主義者，1793年7月4日由大衛提案，福拉歌那成為革命會議所設立的藝術委員會會員。8月4日皇家美術學院被廢除。11月4日共和國藝術協會成立，代替藝術委員會，福拉歌那成為會員。11月15日被任命為國民會議獎的審查委員之一。11月18日大衛提議，為了充實美術館內容，設置保護人制度。1794年1月16日福拉歌那成

為「美術館保護人」的最高負責人。大衛指出這些保護人是「從對革命表達善意的畫家中選拔出來。」「保護人」們從2月13日開始舉行活動，以後美術館展示廳舉行展覽時，都需製作典藏作品目錄。1796年1月21日福拉歌那成為保護人的最高負責人。隔月凡特斯取代他的地位。8月26日他與拉圖與爾克伊呂斯成為新創設的繪畫與雕刻國立學校的審查委員。從1800年6月之後，凡爾賽美術館廢除運送隊監督職位，福拉歌那也就因此被解職，不論在社會、經濟面上開始下降。1806年1月7日公證人基姆頒發給福拉歌那兒子亞歷山大-埃瓦利斯特‧福拉歌那出生證明。2月25日他本身也從同一公證人收取出生證明。8月22日福拉歌那在皇家廣場繪畫修復人維利家中，然而清晨5點去世自己居宅。死因或許是腦中風。10月16日舉行「巴黎科學藝術文學協會」中，福拉歌那獲得讚詞。福拉歌那夫人遯隱到埃維利-普提-布爾格（Evry-Petit-Bourg），去世於1824年，妻妹瑪格麗特‧傑拉爾去世於1837年。

福拉歌那
衣櫥
褐色水墨繪於石墨筆草
圖上　340×465cm
德國漢堡美術館藏

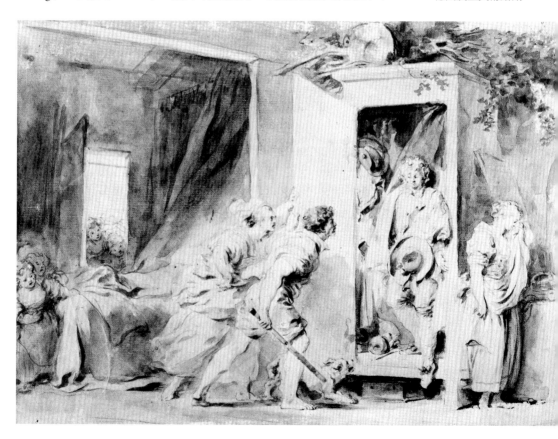

福拉歌那　**年輕女子的閨房**　褐色水墨繪於石墨筆草圖上　239×367cn　美國哈佛大學佛哥美術館藏

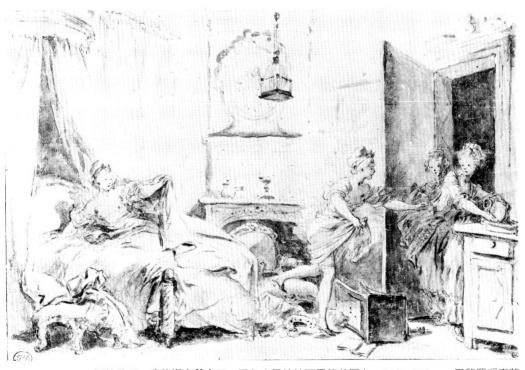

福拉歌那　**我的襯衣著火了**　褐色水墨繪於石墨筆草圖上　246×372cm　巴黎羅浮宮藏

福拉歌那
親吻
褐色水墨繪於石墨筆草圖上　453×310cm
維也納市阿貝提納版畫收藏館藏

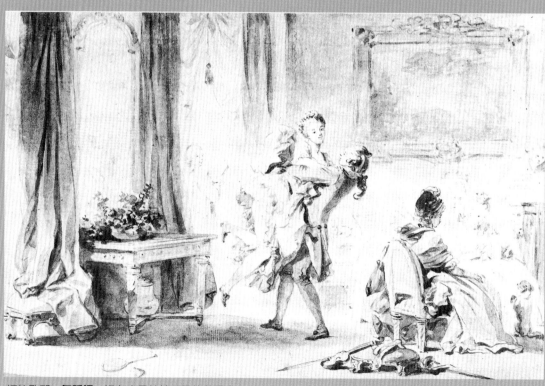

福拉歌那　**舞蹈課**　褐色水墨繪於石墨筆草圖上　235×365cm　葡萄牙里斯本卡洛斯堤・古爾班基安基金會藏

福拉歌那　**他是否同我一樣忠誠**　褐色水墨繪於石墨筆草圖上　246×381cm　美國馬里布城蓋堤美術館藏

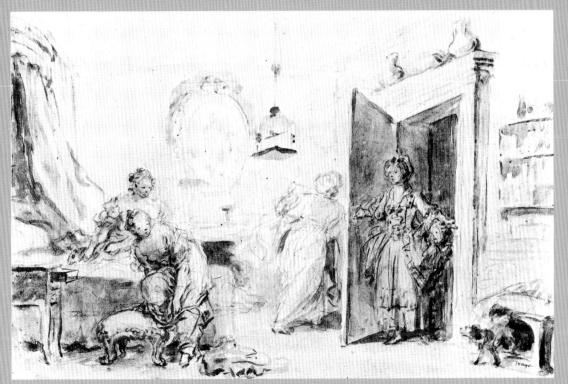

福拉歌那　**起床時間**　褐色水墨繪於石墨筆草圖上　240×368cm　華盛頓國家畫廊藏

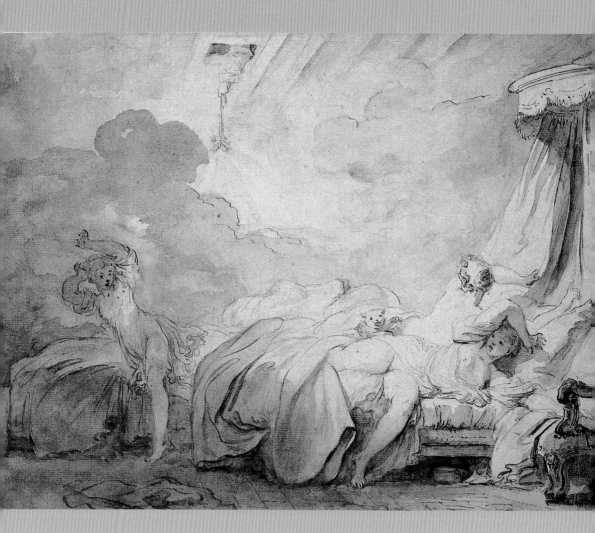

福拉歌那
爆竹
褐色水墨繪於石墨筆草圖上　262×380cm
美國波士頓美術館藏

福拉歌那
噴水柱
褐色水墨繪於石墨筆草圖上　265×384cm
美國威廉斯鎮克拉克藝術中心藏(右頁上圖)

福拉歌那
搖晃的椅子
褐色水墨繪於石墨筆草圖上　234×363cm
巴黎私人收藏(右頁下圖)

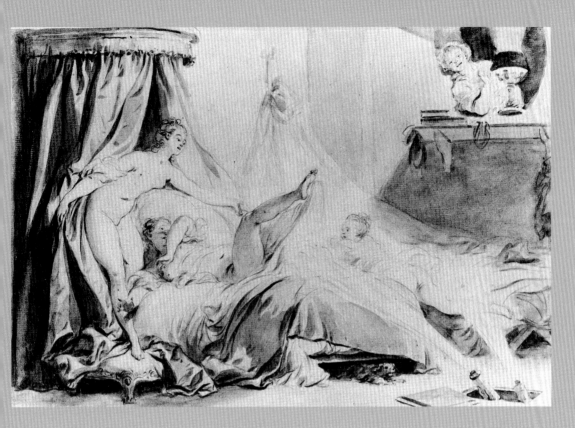

福拉歌那的藝術風格發展
與變遷
—洛可可時代的落幕

福拉歌那被稱為洛可可藝術的最後一朵夢幻花朵。就洛可可藝術的發展而言，大抵由1710年到1740年代之間逐漸形成一種潮流。這樣的潮流首先是對長期以來太陽王統治下的凡爾賽宮那種莊嚴的建築與厚重裝飾的室內設計產生反動。相對於之前那種莊重且華麗的時代風格，這時候的室內設計出現了細膩、輕快與優雅的裝飾樣式，此外也增添曲線、螺旋以及阿拉伯文樣。就政府的政權的運作而言，1715年太陽王路十四去世後，由奧爾良公爵（1715-1723）擔任攝政，屬於路易十五世統治的初期。就經濟層面而言，當時投機客與金融業者利用嚴重經濟不安局面，建築起巨富。於是，豪宅內不惜鉅金，施以豪奢裝飾，一擲千金購買藝術品來裝飾住宅。洛可可時期的畫家與巴洛克時代的畫家的不同處，除了繪畫題材的之外，實際上巴洛克在其表達手法上具有裝飾性外，洛可可藝術在手法上更為明顯，而且前者的裝飾地點依然以傳統的宮廷與教堂建築內部為核心，然而洛可可畫家的作品在私人宅邸的裝飾運用上更為明顯而繁複。

今天福拉歌那所遺留下的作品大體上是裝飾在彎曲門框以及特定場所，或者是彎形嵌板上方。當然，除此之外，福拉歌那

福拉歌那
年輕的蘇丹后妃
1772
油彩、畫布裱於木板
32.3×23.8cm
美國曼西州立鮑爾大學
藝術畫廊藏

還是不離當時學院精神的神話題材，只是整體而言，福拉歌那的作品延續著洛可可的優雅田園風光的題材。大體上，福拉歌那的繪畫風格可以區分為四個時代風格的變化，分別為早期的華麗樣式，這一時期受到布欣的濃烈影響；其次則是異國風光，屬於義大利留學階段，但是最大的成就則在風景畫。第三則是夢幻的優雅風格，這時期才是福拉歌那風格的形成；最後則是靜謐與溫馨的社會理想風格，這是福拉歌那時代的終了與與洛可可時代沒落的象徵。

華麗的樣式──布欣風格的延續（1747-56）

如果我們要了解福拉歌那最早期繪畫風格，首先必須從他學習過程開始進入研究。這段基礎養成的過程中，直接影響到他的有夏丹，然而夏丹那種冷靜而嚴謹的樣式對他的影響似乎相當輕微，或許這是兩者個性上的差異。其次是他往後繪畫風格形成的最重要人物，也就是洛可可風格大師布欣，他原本拒絕，而後又對他大力提拔與栽培。福拉歌那初期的風格毋寧是從這位時代大風格大師身上出發，慢慢才呈現出屬於自己的詩情的繪畫風格。在洛可可風格盛行的同時，大風格的神話、歷史畫傳統雖然與宮廷、沙龍的品味相左，但是依然是歐洲的一大傳統，在學院的學習與審美傳統與宗教上的現實使用上並未有所動搖，甚而可以說所謂的洛克可藝術盛行的時代，諸如義大利、西班牙、尼德蘭等地巴洛克的旋風依然還在吹掃著。因此，福拉歌那在其學習階段，必然也就在學院傳統與宗教品味之間徘徊，這正是他獲得羅馬獎之後的「皇家優待生學校」期間的卡爾・范・路（1705-65）的啟發。而這三位十八世紀的偉大畫家的風格，代表著三種領域，其影響也或多或少在福拉歌那繪畫風格中並存。福拉歌那雖然在夏丹下面學習大約六個月，但是夏丹作品中所呈現的溫馨的家庭生活場景，卻在他中年之後逐漸產生影響。布欣身為路易

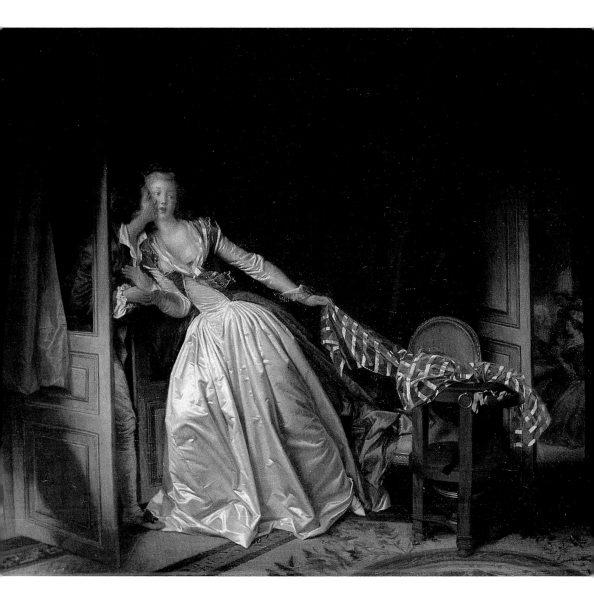

福拉歌那
偷吻
1786-88
畫布油彩　45×55cm
聖彼得堡艾米塔吉美術館藏

十五世的首席宮廷畫家，可說是十八世紀中葉洛可可的代表性畫家，華麗風格意味著時代品味的熟爛趨勢。福拉歌那從中繼承了雅宴般的田園風光與夢幻般的神話題材。范路則被福拉歌那推許為良師，福拉歌那從中獲得那種穩定的神話表現風格。

夏丹呈現出穩定而靜謐的風格，然而因為教學過於刻板，僅要求臨摹前人的作品與版畫，難以符合生性喜歡求變化的福拉歌那。而就目前所留下的作品而言，以獲得羅馬獎的〈耶羅波安向偶像獻祭〉（1752）為最早。這件作品呈現出所謂「布欣樣式」（á la Boucher），固然研究者認為布欣的影響並沒有很快與直接出現在福拉歌那的身上，然而如果沒有布欣，他並無美術學院學生的身分，不可能參與羅馬獎的競爭。在這件作品上我們發現近於巴洛克而非洛可可的藝術手法，聖殿中的耶羅波安那種昂然獨立的神情以及表現在國王身上以及其隨侍身上的驚恐與不安，右邊屬於動態的姿態，左邊則是一種安定而前後條理謹然的構圖，一種衝突的對立構圖。我們可以看到這些筆調多少出自於布欣，然而或許來自於他在布欣那裡所學習到的古典繪畫的臨摹集成。

在進入皇家優待生學校的學習期間，福拉歌那的藝術手法顯然還出自臨摹在此之前的巴洛克時期的畫家作品，譬如凡‧奧斯塔德的〈窗邊的醉漢〉（1756？）或者林布蘭特的〈聖家族〉（1756？）或者〈聖母與聖嬰〉（1756？），特別是對於林布蘭特作品的描繪有兩次之多。在他早期神話故事中呈現的表現對象往往並非布欣的風格，而是巴洛克時代大師的影子。除此之外，當他進入被保護學生學校學習時，開始參與了裝飾繪畫的工作，這時期的作品相對地可以看到他對於布欣作品的學習，特別是目前是為最早期作品的〈收穫者〉（Le Moissonneur, 1748-1752）、〈牧羊女〉（La Bergere, 1748-1752）以及〈翹翹板〉（La Bascule, 1752年前）、〈翹翹板〉（La Bascule, 1752年前），不論在題材都表現上出自於布欣那種甜美的田園牧歌氣氛，然而，我們也可以清晰的看到這幾幅作品在人物動態以及塑型上顯得相對僵硬，景深也近於〈牧羊女〉（ca.1754？）、〈採葡萄女人〉（ca.1755）或者是〈春〉（ca.1755-56）、〈夏天〉（ca.1755-56）、〈秋天〉

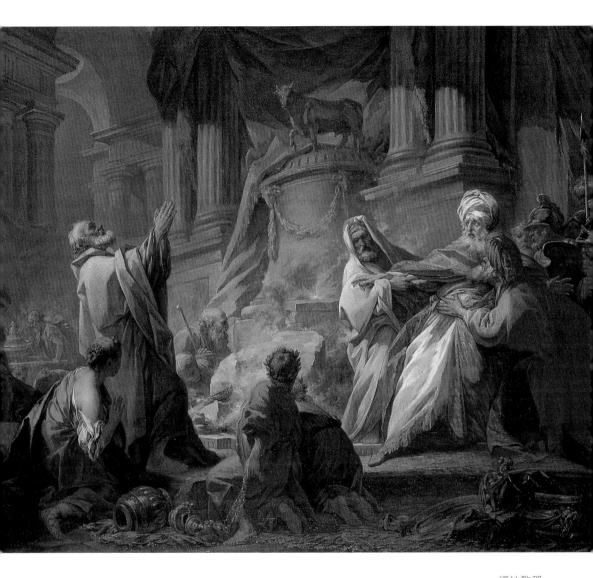

福拉歌那
耶羅波安向偶像獻祭
1752　畫布油彩
111.5×143.5cm
巴黎高等美術學院藏

88　福拉歌那　**牧羊女**　1753　畫布油彩　143.5×90cm　美國底特律藝術中心藏

2

福拉歌那　**收穫者**　1753　畫布油彩　143.5×82.5cm　美國底特律藝術中心藏　89

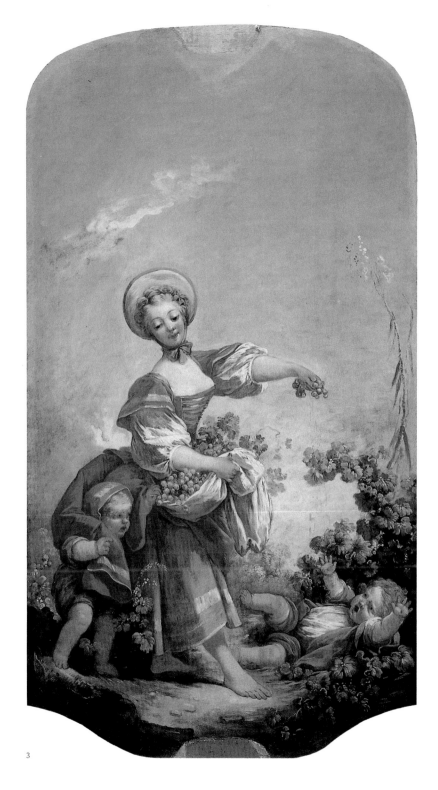

3

福拉歌那　**採葡萄女人**　1753　畫布油彩　143.5×90cm　美國底特律藝術中心藏
福拉歌那　**採葡萄女人**　1755　畫布油彩　188×94cm　美國私人收藏(左頁圖)　91

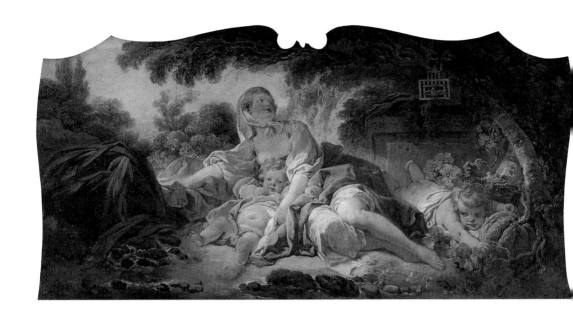

（ca.1755-56）、〈捉迷藏〉（ca.1755）、〈公園音樂〉（ca.1754-55）。我們可以明顯的看到〈鳥籠〉（ca.1754-55）中的人物出自於布欣〈舞蹈會〉（1753）當中的人物造型。此外，福拉歌那作品中的色彩也可看出不同於布欣的表現手法，譬如〈採葡萄女人〉上面的淡藍色背景以及從粉紅色到金黃色的成熟果實。這樣的表現上面還有灰色調、銀色，除此尚有小孩服飾上的光線表現。

　　福拉歌那初期作品除了表現田園風光之外，在神話題材上也充滿了布欣影響。這樣的影響我們可以在〈邱比特與凱莉絲托〉（ca.1755）、〈克法魯斯與普羅克里斯〉（ca.1755）上面看到充滿著布欣的冷色系色彩，譬如受劍傷而表現出偉大的哀傷詩歌以及近於斷氣的喘息。但是，即使如此，〈黛安娜與安迪彌翁〉（ca.1755-56）當中的黛安娜不同於園藝師與牧羊女，她除了身上的粉紅色、青藍色與灰色之外，明亮藍色系與紅色系服飾呈現出更為明亮的色調。我們可以在他的畫面上看到避免任何昏暗色調的跡象。在前往義大利留學之前，福拉歌那繪畫風格可以稱為「前福拉歌那的福拉歌那作品」（pre-Fragonard Fragonards），這段時期可看到吸收與反省布欣藝術的時期。

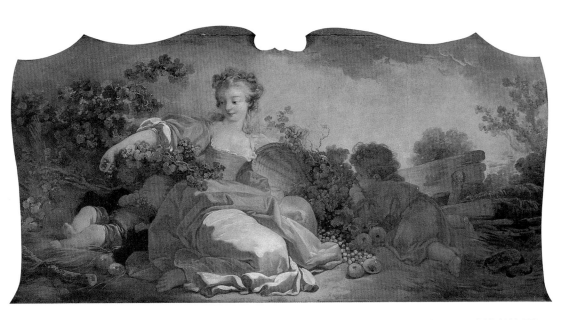

福拉歌那　**秋季**　1755-56　畫布油彩　80×164cm　巴黎Matignon飯店藏(上圖)
福拉歌那　**夏季**　1755-56　畫布油彩　80×164cm　巴黎Matignon飯店藏(左頁圖)

福拉歌那　**冬季**　1755-56　畫布油彩　80×164cm　洛杉磯郡立美術館藏

異國田園風光—義大利繪畫與風光的滋養（1756-1761）

福拉歌那
捉迷藏
1755　畫布油彩
117×91.5cm
美國俄亥俄州
托利多美術館藏

　　法國洛可可繪畫風格以華鐸為始，隨之布欣完成風格，福拉歌那則從義大利帶回新的表現形式。1770年布欣去世，這時候福拉歌那已經從義大利返國，展開豐富的繪畫表現樣式，並且將洛可可繪畫那種華麗、優雅的田園牧歌風格融入夢幻般的表現手法與題材。福拉歌那從1756年冬天前往位於羅馬的法蘭西美術學院學習，1761年秋天離開羅馬返回巴黎，五年期間的羅馬學習後帶回異國風味的美術品味。

　　到底福拉歌那在義大利學習期間，獲得那些繪畫上的滋養，值得我們去探討。首先，我們注意到福拉歌那留學義大利的羅馬法蘭西美術學院院長那提瓦爾對當時擔任營造總監馬利尼（Marigny）的報告，從這些雖然官方的調查報告中我們可以一窺福拉歌那的人格、學習狀態以及傾向。福拉歌那等一行人在1757年歲末抵達羅馬，那提瓦爾經由對他謹慎的觀察之後，向巴黎營造總監提出報告。而馬利尼在1758年7月31日給羅馬的法蘭西美術學院的信函，對於福拉歌那的學習成果作了這樣的評價與建議。「福拉歌那所描繪的這個學院男性人物畫似乎令人不滿意，假使人們看過了他在巴黎的卓越處理的話；他不只是不在乎，同時恐怕對他而言，臨摹大師是有害並且讓他使用矯飾色調，因為我們可以從那個人物中看到，當中有間色調，那些色調太過藍與過於金黃色，導致於不夠自然。他能很好地模仿巴洛奇（Barocci）的一些作品，巴洛奇在許多地方是一位出色畫家，但是去模仿他使用的色彩則會有危險。雖然如此，鼓勵他只要觀察大師作品中的姿態，這些姿態上表現出真正的自然模仿的特色。」這份書信應該是經過巴黎的美術學院畫家們對於福拉歌那學習成果進行評價後提出的，而且多少來自於巴黎繪畫圈對義大利繪畫加以比較的論斷。他們對於福拉歌那繪畫作品中出現的模糊與細膩的輪廓，趨向於藍灰色的藍色調陰影以及珍珠般的光線、鮮豔的粉紅色外觀等傾向，提出不同見解。

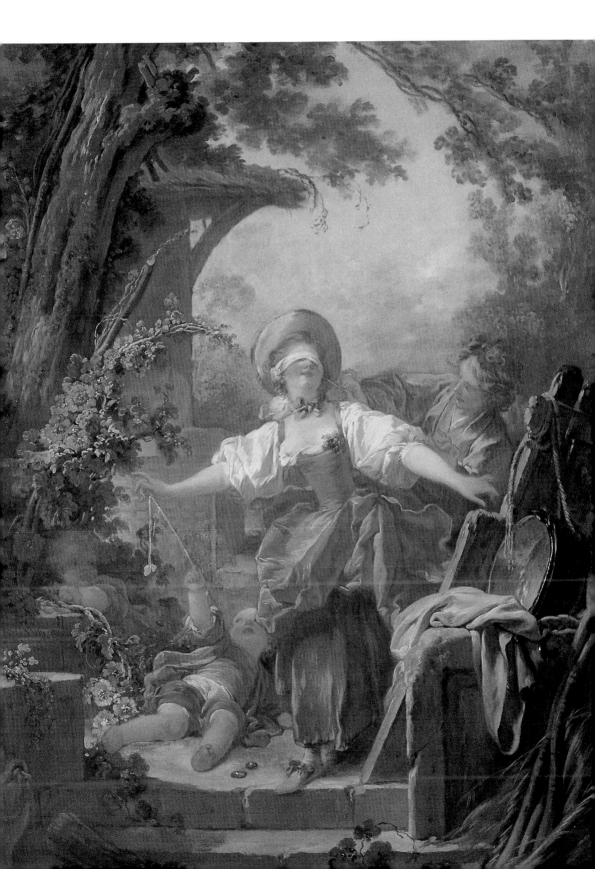

菲德里克・巴洛奇（Federico Barocci, 1735-1612）屬於義大利盛期巴洛克的畫家，他跟隨茲卡洛（Zuccaro）學習，透過前輩大師拉菲爾、米開朗基羅的學習後，到達了矯飾主義的變形表現。此後，巴洛奇也於1561-63年之間領導梵諦岡的裝飾活動，他的線描相當多，筆調十分自由。顯然，福拉歌那對於藝術上大師的追尋，傾向於巴洛克風格的流暢表現而非古典大師那樣的莊重筆調以及準確輪廓的刻畫。就個性而言，福拉歌那被視為耐性不足的畫家。

　　此外，1759年10月24日福拉歌那已經到了羅馬三年有餘，那提瓦爾寫給馬利尼的信中這樣指出：「福拉歌那有無限才能，只是極端熱情，並且欠缺耐性以至於臨摹上不夠準確；那是你將看到他臨摹皮埃特羅・達・柯爾特那（Pietro da Cortona, 1596-1669）的作品。」這位美術學院院長對於福拉歌那模仿聖保羅作品做出回應。皮埃特羅・達・柯爾特那是義大利巴洛克時代的建築家與畫家，在〈神意與巴爾貝里尼家族的光輝寓意圖〉（1633-39）實現了巴洛克的幻覺主義表現，獲得肯定。1634年成為聖路加學院校長；在建築上擅用圓柱、壁體，以達到相當豐富的裝飾性效果，在內部排列雕像，實現了莊重的統一性；就建築而言他與尚・羅連左・貝里尼以及波洛米尼被推為盛期巴洛克時期代表性建築師。就繪畫表現而言，他並不傾心於多美尼基諾的嚴謹的古典主義，而是試圖表現出以色彩與光線為主的繪畫樣式與古代雕刻那種紀念碑性型態，因此其作品傾向於威尼斯畫派的提香風格。在此，我們注意到福拉歌那在繪畫臨摹上喜好偏向於色彩表現方面。雖是如此，那提瓦爾還是期待他能臨摹一些古典主義性作品，他在同年11月11日的書簡上這樣提到：「人們應該不會擔心福拉歌那先生將冷卻他天生才能的熱情。事實上，因為期待超越自己，他有時能夠發現到面對超越他能力之工作中的自我，但是我相信這位畫家將發現到，容易再次超越他的工作，而這樣的工作是自然已經給予他，並且我時時已經看到他已經作了讓我有美好期待理由的一些事情。」福拉歌那的確也因此臨摹一些古典傾向的作品，譬如目前留存下來的兩件作品〈傍晚或稱為

福拉歌那　**園丁**　1753　畫布油彩　143.5×90cm　美國底特律藝術中心藏　　　97

和平〉（ca.1758-60）、〈早晨或稱為戰爭〉（ca.1758-60）可以看
到他表現的較為嚴肅的題材，只是他專注於色彩的傾向遠大對人
物準確性與構圖的表現。

　　除此之外，在義大利留學期間他表現為數不少的室內場景、
街景以及田園牧歌的風景。我們可以從現存數量判定，這類從這
一時期所開始製作的作品受到歡迎。最著名作品當屬〈輸掉的賭
注〉（ca.1759-60），畫面上呈現出明確而清晰的筆調。這幅作
品是福拉歌那為當時擔任馬爾他聖約翰騎士團大使的亞克-羅爾
・德・布萊德爾（Jacques-Laure de Breteuil）所描繪，此後這位
大使緊接著將出任駐巴黎大使的職務。這件作品可以視為福拉歌

福拉歌那
輸掉的賭注（或稱強吻）
1759-60
畫布油彩　47×60cm
聖彼得堡艾米塔吉博物
館藏

福拉歌那
輸掉的賭注（或稱強吻）
1759-60　畫布油彩
48.3×63.5cm
紐約大都會美術館藏

那在義大利學習期間的傑作，就當中的人物表現而言可以品味到布欣手法，譬如在孩童般的年輕少女的身體型態上，擁有圓形的臉、上揚鼻子，還有如畫般且皺摺的布紋。然而，如果我們注意畫面上那種如田園牧歌般的情調，則在1755-56年尚未離開巴黎之前已經具備了。在主題上面充滿活力，動作上則具有活潑的堅實特質。在色調上大體局限在藍色或者暈染的粉紅、綠黃色、暗灰色以珍珠白。除此之外，值得我們注意的是畫面上的明暗對比變得強烈，人物突出於光線之下，顯得相當清晰。這類當時風俗性的題材，雖是一種日常性的遊戲，實際上形諸於畫面則顯示出近於煽情的感受；相較於此，福拉歌那也開始描繪充滿溫馨氣息的

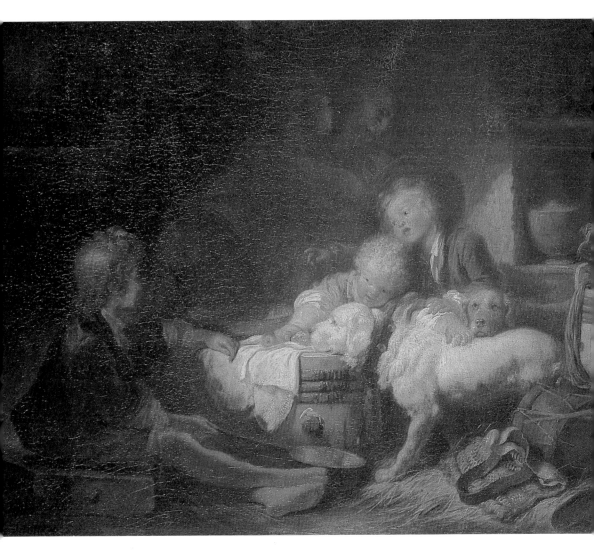

福拉歌那
父母不在期間（或稱農家）
畫布油彩　50×60.5cm
聖彼得堡艾米塔吉博物館藏

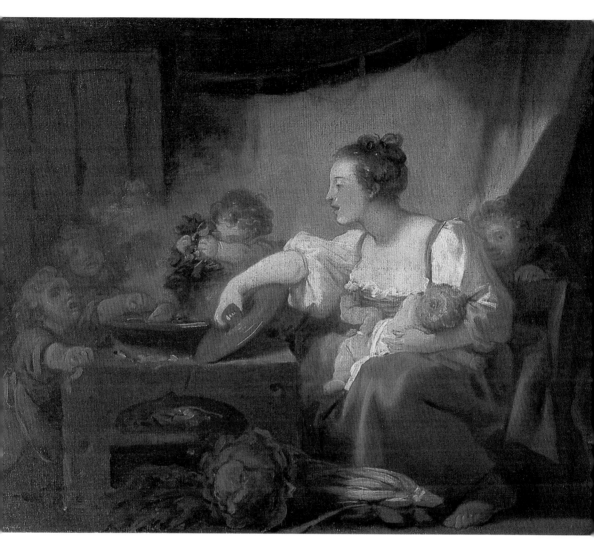

福拉歌那
準備用餐
1764　畫布油彩　47×61cm
莫斯科普希金博物館藏

福拉歌那
搖籃
畫布油彩　46×55cm
法國阿眠皮卡笛博物館藏

福拉歌那
幸福的母親
畫布油彩　62×74cm
私人收藏

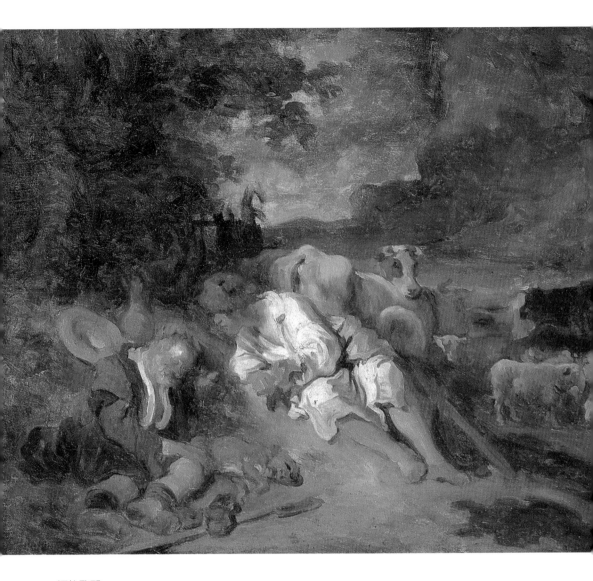

福拉歌那
墨丘利與阿古斯
畫布油彩　59×73cm
巴黎羅浮宮藏

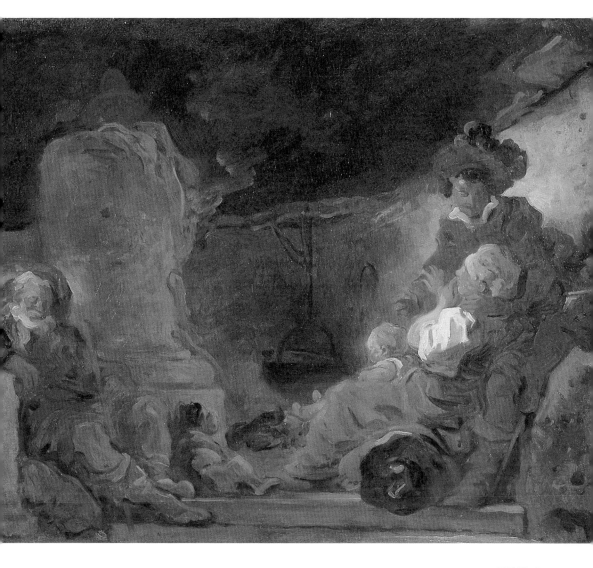

福拉歌那
士兵歸家
畫布油彩　74.5×99.5cm
巴黎私人收藏

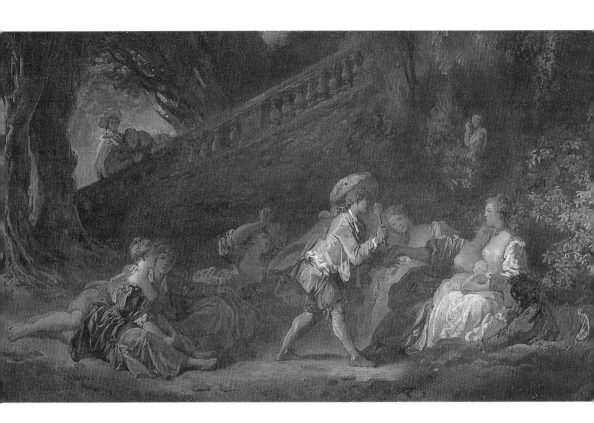

福拉歌那
小球板遊戲
畫布油彩　67.5×114.5cm
法國尚貝里市藝術暨歷史博物館藏

福拉歌那
小球板遊戲
石印粉筆畫　339×468cm
法蘭克福市立美術館版畫收藏室藏(右頁上圖)

福拉歌那
翹翹板遊戲
石印粉筆畫　339×462cm
法蘭克福市立美術館版畫收藏室藏(右頁下圖)

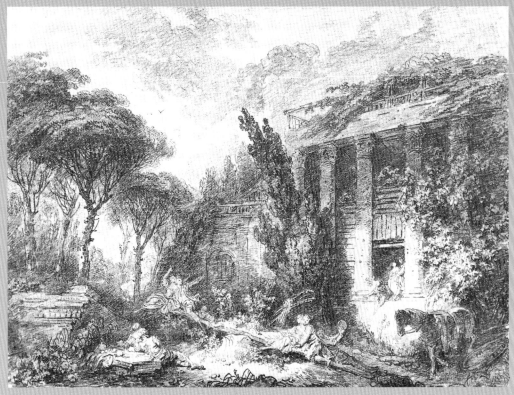

福拉歌那
陷入泥濘的貨車
畫布油彩　73×97cm
巴黎羅浮宮藏

福拉歌那
陷入泥濘的貨車
石印粉筆、羽毛筆、褐色水墨
芝加哥美術館藏(右頁上圖)

福拉歌那
陷入泥濘的貨車（局部）
畫布油彩　73×97cm
巴黎羅浮宮藏(右頁下圖)

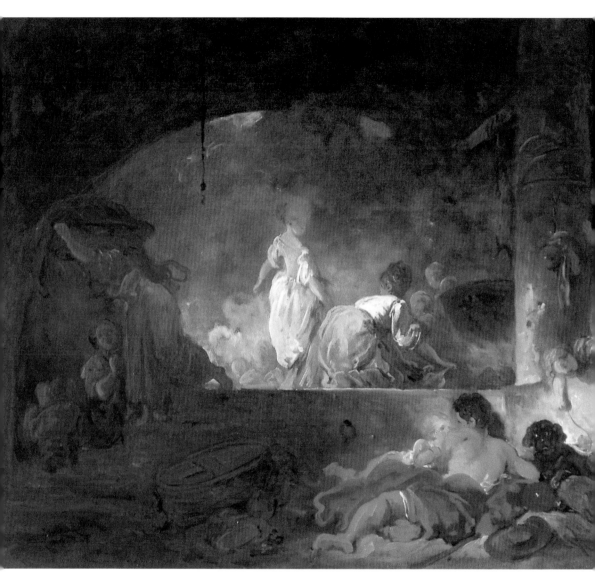

福拉歌那
洗衣女工（或稱洗衣服）
畫布油彩　61.5×73cm
美國聖路易美術館藏

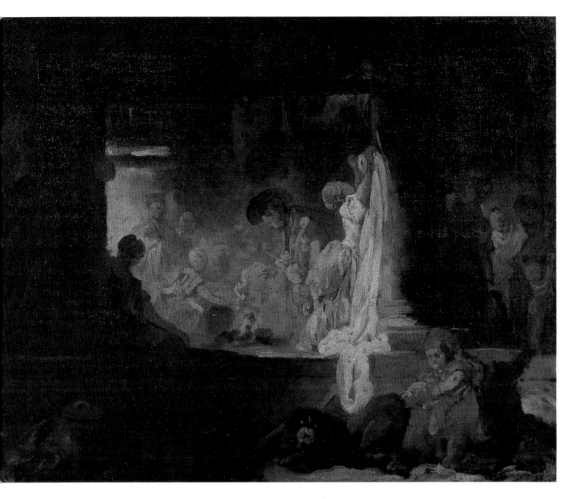

福拉歌那
洗衣女工（或稱晾衣服）
畫布油彩　59.5×73.5cm
法國浮翁美術館藏

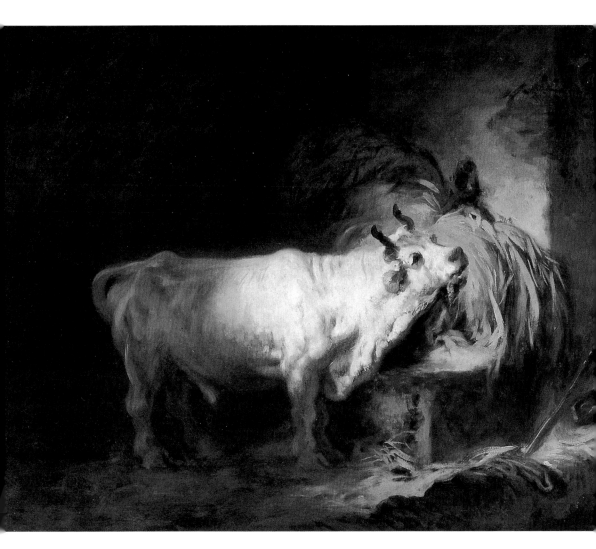

福拉歌那
牛棚裡的白公牛
畫布油彩　72.5×91cm
巴黎羅浮宮藏

112

福拉歌那
逃跑的小牝牛
褐色水墨、水彩繪於石墨筆草圖上
318×425cm
紐約私人收藏

福拉歌那
有狗看管的公牛
褐色水墨繪於石墨筆草圖上
319×437cm
維也納市阿貝提納版畫收藏館藏

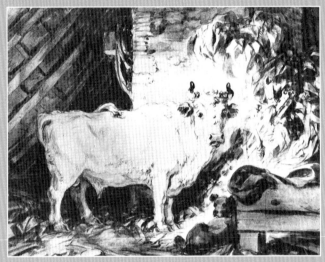

福拉歌那
牛棚裡的公牛
褐色水墨繪於石墨筆草圖上
363×493cm
芝加哥美術館藏

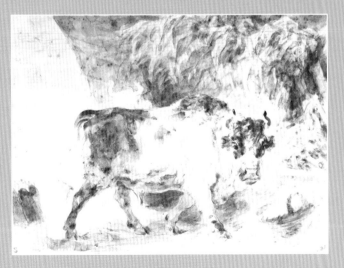

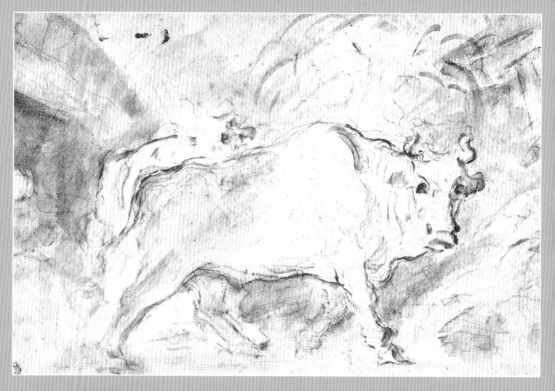

福拉歌那　**牛棚裡的兩隻牛**　1760　石墨、褐色水墨　244×382cm　法國葛拉斯福拉歌那美術館藏

福拉歌那
牛棚
褐色水墨繪於石墨筆草圖上
146×183cm
巴黎柯涅克－傑博物館藏

福拉歌那
羊群出欄
褐色水墨繪於石墨筆草圖上
282×375cm
法國蒙彼里耶法柏赫博物館藏
(右頁下圖)

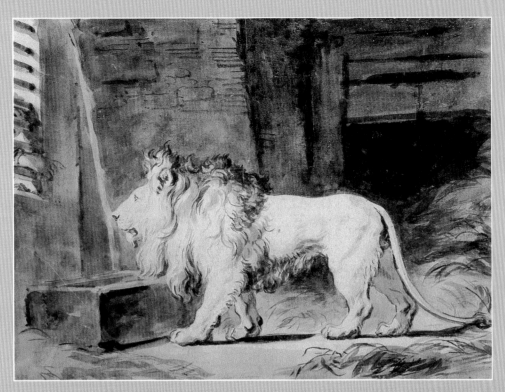

福拉歌那　**獅子**　褐色水墨繪於石墨筆草圖上　334×445cm　維也納市阿貝提納版畫收藏館藏

家庭場景，譬如〈兩個室內遊戲的小孩〉（1758-60）、〈搖籃〉（1760？）都是描寫小孩子的畫面，顯得十分溫馨。但是，這些作品大體屬於習作，筆調十分粗獷，具有巴洛克式般的陰影與光線效果。

在義大利留學期間，那提瓦爾主張戶外寫生，於是福拉歌那的創作面向擴大到風景畫的描繪。在古典大師的風景學習上面，他學習了凡·拉埃爾（Van Laer）以及杜亞丁（Dujardin）；奇特的是，福拉歌那在義大利留學，卻是臨摹荷蘭大師的作品，而這些風景作品大體上只有表現出光線與陰影效果，譬如速寫〈陷入泥濘的貨車〉（1759）以及現存於羅浮宮的油畫〈陷入泥濘的貨車〉（1759？）。在羅馬留學期間，福拉歌那還常與于貝爾·羅貝爾（Hubert Robert, 1733-1808）一同外出寫生。羅貝爾是十八世紀下半期法國的重要風景畫家，出生於巴黎，在史羅德茲（Michel-Ange Slodtz, 1705-64）門下學習，以後成為法國駐梵蒂岡大使的隨從人員，前往義大利。他時常跟隨羅貝爾前往各地寫生，密切交往。雖然沒有獲得羅馬獎，但是此時他也在羅馬法蘭西美術學院學習，1765年返國，1766年成為法蘭西美術院院士，法國大革命期間被補入獄。他的風景畫以古代風格建築物，特別是廢墟的風景為對象，深受當時所歡迎，被稱為「廢墟的羅貝爾」，可說是浪漫主義風景的先趨。他在義大利期間，時常與福拉歌那結伴外出寫生，留下許多相似作品，譬如〈科羅塞姆的修道院中庭〉（1758）作品，可以看到兩人筆調的類似性，同時連速寫的地方應該也是一致。我們可以據此推測到他們應該是坐在一起描繪對象。這段時期的作品，可以看到福拉歌那表現出優雅而靜謐的筆調。

使得福拉歌那的風景畫風格脫離羅貝爾或者荷蘭畫家影響的關鍵，應該是1760年冬天，福拉歌那結束羅馬留學之後，開始與他的奧援者克勞德·理查德（Claude-Richard），亦即聖農神父（Abbé de Saint-Non, 1717-1791）在義大利各地旅行，以及兩人一同返回巴黎過程中所描繪出的作品。我們可以在〈埃斯特別墅的大柏樹〉（1760），前景的高大樹木的筆調變得更為粗獷，與後

福拉歌那
堤沃里的大瀑布
1760-62
畫布油彩　72.5×60.5cm
巴黎羅浮宮藏

圖見118頁

福拉歌那
埃斯特別墅（千泉宮）的大柏樹
石印粉筆畫　495×365cm　法國柏桑松美術館藏

118

方建築物的對比相當鮮明，畫面上表現出活潑的氣氛。〈堤沃里 圖見117頁
的大瀑布〉（ca.1760-62）這件作品可以說是福拉歌那風景畫的風
格形成的重要里程碑，畫面上濃重的綠色以及採用高亮度與暗綠
色所形成的對比，表現出大自然下的光線感受。

　　向來福拉歌那被視為洛可可感性的披露者，然而他的題材
卻超出當時古典主義大師們的歷史畫範疇，表現出更為多樣的題
材，而且這樣的題材表現在早年時已經能逐漸形成，從神話、風
景畫以及煽情的風俗畫到溫馨的家庭人物，充分展現出他的多樣
性才能。

夢幻的優雅風格—福拉歌那樣式的形成（1761-73）

　　福拉歌那從義大利返國之後，數年之間經歷風格養成的醞釀
階段。他在義大利留學期間，並沒有如同其他古典大師一樣傾心
於神話、歷史畫的題材，而是專注於更為世俗幸而生活的題材。
在這段時期，福拉歌那形成了繪畫的主要風格，促使洛可可主題
邁向夢幻的階段，同時也融合了雅宴與田園牧歌的情境，標示著
洛可可的豐富精神的終了以及新時代來臨的前奏。

　　福拉歌那繪畫風格主題可以分為三部分，首先是神話與歷
史畫，這類題材往往是他為了獲得古典學院精神認同時才使用與
從事創作，而且我們也發現這類題材因為與他那種激情的個性不
符合，隨著他獲得社會肯定之後，逐漸消失在他表現主題中。其
次則是他最受時人所肯定的風俗畫題材，這類題材實際大略可分
為田園牧歌的男女情愛場景與溫馨的家庭場景。前者，延續自華
鐸、布欣題材，雖是延續，到了福拉歌那手中，變得更為浪漫與
感性，充滿著夢幻般的效果。其次則是他受到格勒茲（Greuze）
影響的風俗畫題材，然而，他卻將此類題材集中於溫馨的家庭生
活場面。或許這種場景的出現，與他在1769年結婚後的現實生活
的改變有關，於是他直接在畫面上表現出現實生活的片斷與感

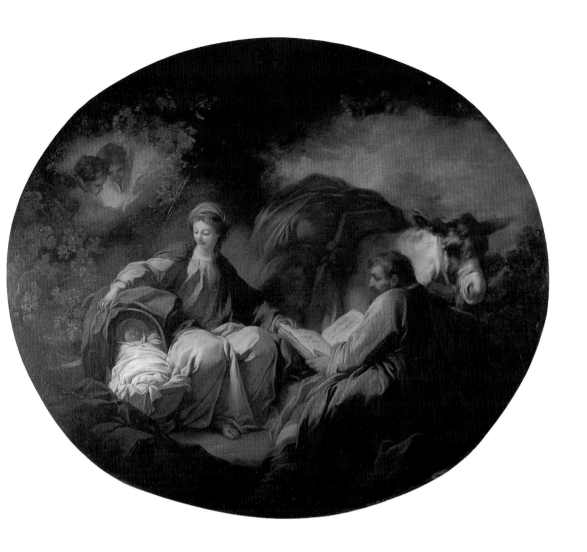

福拉歌那
逃往埃及途中的休息
1754-55　畫布油彩
188.5×219cm
美國諾克福市
克萊斯勒博物館藏

圖見122、123頁

受。這段時期的最後題材則是風景畫，這一題材是他在第一次前往義大利留學時才逐漸出現在他的繪畫領域中，初次結束義大利留學而到各地旅行與返國途中開始逐漸擺脫荷蘭風景畫的影響，走出自己的風格。然而就整體繪畫表現題材而言，我們可以在他返回法國之後的初期看到這類成果的展現，日後則少能看到。上述的三種繪畫領域乃是就他所表現題材來區分，如果就他返回巴黎之後的時間變遷而言，大體也可以區分為1761-67年的名聲奠定時期、1767-73樣式形成兩種階段。前者，主要以風景與風俗畫獲得是人們肯定；後者則是在風俗畫題材上獲得社會肯定。譬如在歸國前期的神話題材〈克雷蘇斯與卡利羅埃〉（1765）奠定

福拉歌那
大祭司克雷蘇斯自我
犧牲為救卡利羅埃：
克雷蘇斯與卡利羅埃
1765　畫布油彩
311×400cm
巴黎羅浮宮藏

福拉歌那
大祭司克雷蘇斯自我犧牲為救卡利羅埃：克雷蘇斯與卡利羅埃（局部） 1765 畫布油彩 311×400cm
124 巴黎羅浮宮藏(左頁圖同)

他在古典學院的聲望，成為法蘭西美術學院準院士，〈盪鞦韆〉（1767）則是他融合田園牧歌的風景畫與男女情愛場景的著名作品，使得他的風格趨於穩定與一致性，表現出夢幻般的情調。當然，他也與當時畫家一樣，描繪肖像畫，他的肖像畫在筆調上具有柔美與粗獷兩種類型。

在說明了這樣的題材類型之後，我們試著從每種題材表現上的特質來說明其風格發展與演變。我們將福拉哥那繪畫的風格變遷分成神話、肖像畫、風俗畫與風景畫四個領域逐一說明。福拉歌那在這四個領域中神話故事的題材最少。除了在他早年學習階段的〈賽姬向其姊姊展示愛神的禮物〉（1753-54）以及〈為門徒洗足的救世主〉（1754-55）或者〈逃往埃及途中的休息〉（ca.1755）、〈克法魯斯與普羅克里斯〉（ca.1755）、〈戴安娜與安迪彌翁〉（ca.1755-56）等題材之外，留學義大利期間的作品則少有留下。返國後留下的最重要神話作品則是〈克雷蘇斯與卡利羅埃〉。這件作品的創作過程當中，福拉歌那以高度細心來揣摩劇情以及構圖。他在大約1763-64年之間描繪了一幅〈克雷蘇斯與卡利羅埃〉，可以看到這幅作品應該是尚未完成之作，除此之外，在描繪過程中繪製不少草圖。原本草圖的狄奧尼索斯神位於畫面中應，前方的主角大祭司克雷蘇斯卻是一位年邁的老人，旁邊的卡利羅埃卻是一個年輕貌美的少女。然而完成作品卻充滿著緊張的氣氛，畫面上採用義大利巴洛克繪畫所慣用的雙柱構圖形式。舞台上方充滿著戲劇的動作，整體的畫面上凝聚在大祭司自殺的瞬間。

圖見122頁

這幅作品是他獲得學院入會的作品，同時也是他從義大利返國後建立起聲望的第一步。1765年3月他向皇家美術學院提出這幅作品作為入會申請資格的審查，獲得高度評價，給予準會員的資格。當時由路易十五國王加以購藏，皇家哥布蘭紡織廠甚而計劃以此為紋樣，製作掛毯，可惜沒有實現。這一題材出自於希臘神話故事，卡呂頓公主卡利羅埃拒絕侍奉迪奧尼索斯祭司克雷蘇斯的求婚，於是神大為震怒，使得卡呂頓市民陷入瘋狂狀態，依據德德納神的神諭，必須要有犧牲才能消除神的憤怒，並且選定

福拉歌那
牧人吹笛,農婦傾聽
1765　畫布油彩
40×30cm
法國安錫城堡博物館藏

了卡利埃羅作為犧牲。當卡利羅埃被帶到神殿前時,克雷蘇斯基於對公主的情愛,願意自己來作為犧牲。畫面上我們可以看到克雷蘇斯舉短劍自殺的瞬間,卡利羅埃驚嚇之餘陷入昏迷,背後煙霧中則出現憤怒、發狂或者死亡的擬人像。這段故事在1712年由安德烈-卡迪納‧德斯圖雪(Andre-Cardinal Destouche)改編成

歌劇，時常上演，福拉歌那或許受到歌劇啟發才創作此一作品。1765年展出於沙龍時，當時被評價為偉大的歷史繪畫，咸認為日後他將成為偉大的歷史畫家，卡爾・范・路（Carle Van Loo）進而評論為「歐洲的第一畫家」。

在完成這幅作品之後，間隔數年之久，福拉歌那的繪畫集中在田園牧歌的情調當中，缺乏歷史或者神話畫面的震撼感，僅有諸如1767-73年之間從事的作品的大抵是諸如〈三美神〉（ca.1766-68？）、〈維納斯與邱比特，或稱白晝〉（1770）以及〈坐在宇宙光輝的邱比特，或稱拂曉〉（1770以前；ca.1768）。然而這些作品就其內容與表現形式而言，實際上可以看到以天使與諸如維納斯的題材為主，其內容並非是負有豐富主題的神話題材或者具有歷史場景的畫面，而是呈現柔美、溫潤與洋溢幸福感的裝飾題材。顯然，在這段期間內，福拉歌那的作品清楚地趨向於以田園牧歌的題材為主軸。

其次，福拉歌那最明顯的表現題材與風格樣式是田園牧歌題材。這段期間內的著名作品有他為聖-朱利安男爵描繪〈盪鞦韆〉（1766-67）、為杜巴利夫人所畫的四連作的「求愛過程」系列。前者是福拉歌那最著名的作品之一，傳達出十八世紀洛可可美術中的典型影像；後者則是十八世紀洛可可美術的因襲表現，雖然具有充滿動感的表現，依然欠缺前者那樣的獨特表現。除此之外，值得一提的作品是〈少女在床上逗小狗跳舞〉（ca.1765-75），這件作品年代根據皮埃爾・羅森堡(Pierre Rosenberg)所言，應該是1768年左右，然而尚-皮埃爾・庫桑（Jean-Pierre Cuzin）則將這件作品視為大約1775年的作品，也就是第二次義大利返國後的作品。總之，這件作品筆法粗獷，用筆大膽，似乎應該視為第二次從義大利遊學後的作品。但是，其內容更較前為大膽，向來被視為情慾作品，也往往被誤稱為〈環形小餅乾〉。

我們綜合分析這些作品就可以知道，〈盪鞦韆〉雖具情慾色彩，但是透過一種隱喻邱比特與坐在鞦韆少女裙子的搖擺，洋溢著夢幻的效果；色彩也具有高度的清冷的藍色調，使得畫面具有了冷靜的感受。然而，前景的少年公爵出現燦爛的笑容。女子

福拉歌那
少女在床上逗小狗跳舞（原稱環形小餅乾）
1775　畫布油彩
89×70cm
慕尼黑古代美術館藏

也充滿著喜悅的神情。到了〈少女在床上逗小狗跳舞〉上面的少女屁股面向前方，小狗的尾巴遮住女子的下體，他的雙手扳住左腿，小狗趴在他的手背上，較令人質疑的是，畫面上筆法不類似上述〈盪鞦韆〉與四連作「求愛過程」系列那樣的細膩，因為這段時間內的作品以細膩的筆調，夢幻式的氛圍營造為主，畫面上的人物構圖往往以雙人以上為主，大多是相互呼應以達到畫面上的多樣性統一感。然而，如果我們注意到〈睡著的女人〉（ca.1760s-1770s）與〈無謂的抵抗〉（ca.1760s-1770s）習作都是屬於福拉歌那的「閨房畫」。這類作品在表現上充分顯示出閨房內部的生活片段，或是平日的嬉戲或者是調情，當然福拉歌那這類作品的最高傑作可以說是〈閂門〉（ca.1778）。從時代比對上可以發現，當福拉歌那表現這類閨房畫的時候，筆調較為粗獷與自由，往往近於遊戲性的處理手法。法國在十八

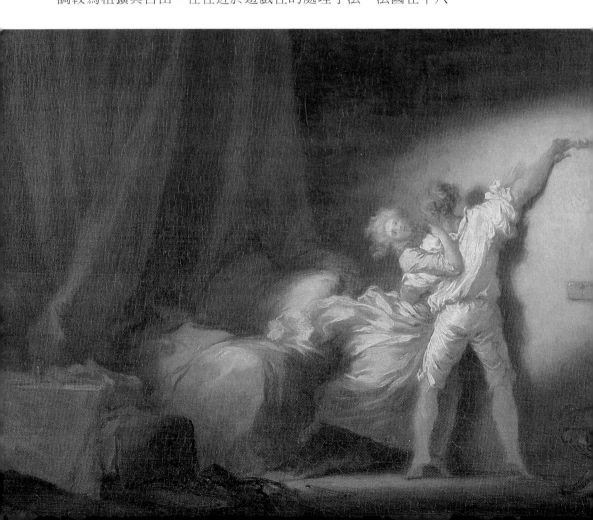

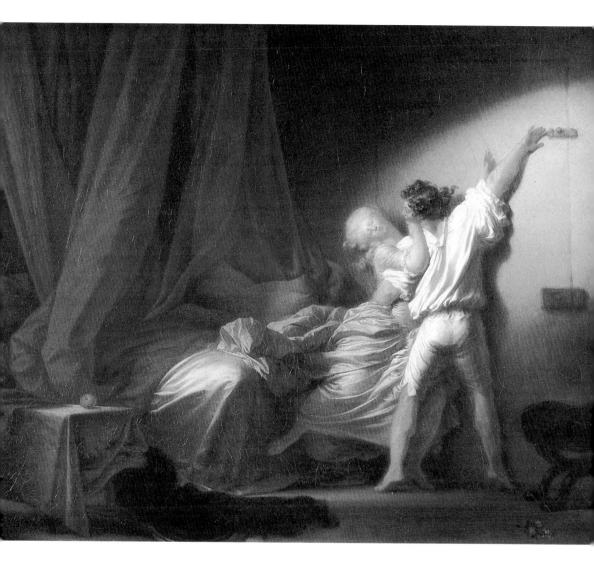

福拉歌那
閂門
1778　畫布油彩　73×93cm
巴黎羅浮宮藏

福拉歌那
閂門
1778　油彩、畫板　26×32.5cm
私人收藏(左頁圖)

福拉歌那　**愉悦的時光**　褐色水墨繪於石墨筆草圖上、淺色水粉彩　230×347cm　美國私人收藏

　福拉歌那　**親吻**　1766-68　布油彩　54×65cm　巴黎私人收藏

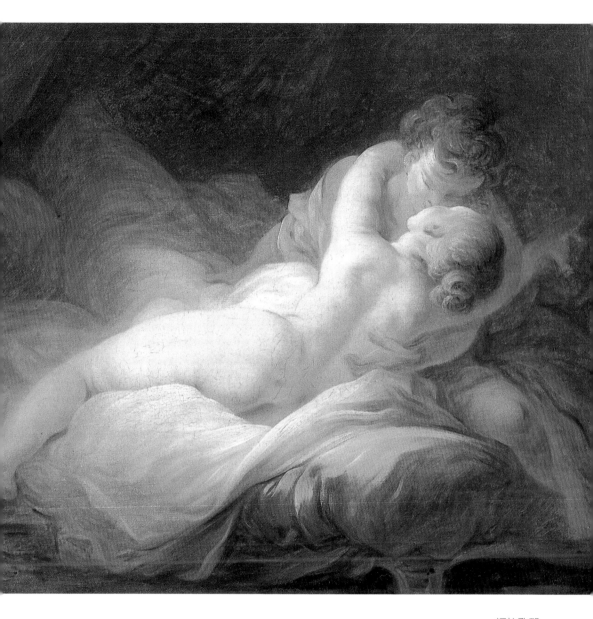

福拉歌那
想望的片刻（或稱快樂的情侶）
1763-65
畫布油彩　49.5×60.5cm
瑞士私人收藏

福拉歌那
引火
畫布油彩　37×45cm
巴黎羅浮宮藏

福拉歌那
浴女（局部）
畫布油彩　64×80cm
巴黎羅浮宮藏(右頁圖)

福拉歌那
浴女
畫布油彩　64×80cm
巴黎羅浮宮藏 (下圖)

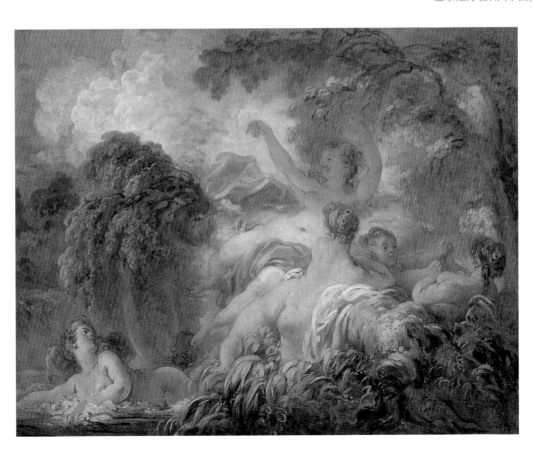

世紀道德意識高漲的時期，對於這類在上流社會所喜歡的題材加以抨擊，然而往後龔固爾兄弟則這樣指出：在輕快與大膽的筆調中，獲得了光線與色彩的遊戲，呈現出明快的肉體的躍動感。當然這樣的論述是就其表現型式而言。如果就當時這類作品的重要畫家波多旺（Baudouin）去世於1769年而言，或許這類題材往後也多少轉移到福拉歌那的身上。接著我們將目光轉移到四連作「求愛過程」，這四件作品原本由杜貝利夫人訂購，卻因為風格過於老舊而被退回。我們從畫面上男性對女性的追求過程，可以發現這四件作品，亦即〈驚喜〉、〈追求〉、〈加冕〉以及〈友愛〉延續著從華鐸所開始的雅宴主題，特別是〈西特爾島的巡禮〉（1717）。然而，如果我們比較兩者之間的差異，我們可以看到這件作品卻將華鐸在雅宴上所開創的戶外風景與田園牧歌的景緻，轉換成庭園內的趣味片段。就其類似性而言，福拉歌那繼承畫鐸畫面上藉由雕像來暗示情愛內容的手法，然而卻沒有一種更豐富的幻想場景與視覺效果，他將男女從追求、約會到終身相守的場景那種理想情愛過程，以近於現實的筆調來呈現，雖然庭園上的氛圍具有浪漫的情調，然而相較於〈鞦韆〉那種情調上的多樣性與感人畫面，給人太過現實的感受。我們可以視為布欣風格在此轉化成福拉歌那的穩定筆調，只可惜誇張的動作、因襲的題材已經不被社會所喜愛。這樣的原因多少也促使他再次前往義大旅行，以汲取新的轉變與發展，其結果則有〈捉迷藏〉（ca.1775）與〈鞦韆〉（ca1775）那樣回歸古代英雄風景畫的畫面。

這段時期是福拉歌那風景表現中最明顯地以純粹風景畫作為題材的時期。從〈埃斯特別墅庭園〉（1762-63）到〈懸岩〉（ca.1763-65）、〈飲水槽〉（1763-65）等作品，在畫面上可以看到從義大利風景畫逐漸轉移到荷蘭風景畫的痕跡，以至於研究者們推測，福拉歌那一度到尼德蘭地區旅行。首先這些作品尺寸不大，其次維持著前景與中景的構圖方式。因此就荷蘭風景畫的影響而言，就構圖風格而言，這些作品大體是以斜角構圖為主；然而在光線效果上則較荷蘭風景畫更具優雅的平衡感，譬如大地、

圖見138頁

福拉歌那
懸岩
畫布油彩　55×64cm
巴黎私人收藏

福拉歌那
飲水槽
畫布油彩　53×65cn
瑞士私人收藏

福拉歌那
飲水槽
水彩繪於石墨筆草圖上　340×456cm
巴黎私人收藏

福拉歌那
洗衣女在水塘邊、驢子停在旁邊的風景
畫布油彩　73×91.5cm
法國葛拉斯福拉歌那美術館藏

福拉歌那
坐在岩石上的牧人
水粉彩、粉彩筆　248×395cm
巴黎私人收藏

福拉歌那
兩座風車
畫布油彩　32×41cm
巴黎私人收藏

福拉歌那
羊群返家
畫布油彩　64×80cm
美國渥斯特美術館藏

143

樹木以及雲彩上取得相互關係，這些多少出自羅伊斯達爾的影響。只是我們無法從畫面上看到羅伊斯達爾那種感傷的情調與大自然生命的特質，同時在透視法上藉由水光來統合大地與天空的手法在福拉歌那畫作上並未出現。除此之外，屬於福拉歌那個人特質的還有那種流動而晃動地筆調、複雜的運動感並且纖細的線條。

　　福拉歌那的風景畫保有法國風景畫的穩定性與複雜的古典主義的構圖關係，雖然受到荷蘭風景畫的影響，依然為法國審美特質的平衡感所主導。此後福拉歌那雖然再次前往義大利旅行，只有留下速寫以及往後田園牧歌情調相結合風景畫，難以視為純粹風景畫，僅只是華鐸式的雅宴題材轉化為福拉歌那自身風格。

感傷的洛可可風格—巴洛克風格的再生與餘暉 (1774-1806)

　　福拉歌那的題材表現相當多樣且豐富，因此研究其風格發展也就較為困難。譬如他的兩次義大利旅行歸來之後，都會出現風格的轉變。這點可以看到他在繪畫表現上所具有的激烈性格，勇於改變既有樣式，然而在這樣的轉換中也可以看到他逐漸與時代品味脫離。這段「感傷的洛可可風格」可以視為晚期風格，從中可看到晚期風格開始的1773-1774年義大利旅行之間如同間奏曲般的新風格準備階段，接著則是1774-1780年間的鼎盛時期，1780-1789年處於時代轉換與再生卻又充滿矛盾的時期，1789年以後福拉歌那幾乎已經少有作品問世，毋寧說時代品味急速轉變，他已經遠遠被拋到新古典主義的時代風格之外。所以，我們在福拉歌那繪畫作品上面可以感受到時不我與的無奈掙扎，因此藉由走向傳統的家庭溫馨畫面以追求社會認同。

　　除了時代轉變不得不促使福拉歌那注意時代品味的轉變之外，這段時期內的表現手法大體已經充分具備，最大的特色則是屬於風俗畫題材般的家庭場景出現，這與妻妹馬格麗特在1775年

福拉歌那
根據約爾丹作品所繪的
〈菲德烈克・亨利王子
被授與尊榮〉
褐色水墨繪於石墨筆草
圖上
355×435cm
巴黎羅浮宮藏

來到巴黎與他同住，並且跟隨他隨學習有關，然而，這股影響在
1780年代以後，兩人合作作品才逐漸出現。福拉歌那從義大利返
國後，就其題材的變動性而言，我們可以分為田園牧歌題材的延
續，然而值得注意的是其中已經出現了融會屬於風俗畫的節慶題
材，譬如〈聖・克勞德的節慶〉（ca.1778-80），接著則是類似曾
經教導過他的夏丹筆下的溫馨家庭場景，當然相對於此，這段期
間他也依然充分發揮他身為洛可可畫家的激情筆調，描繪出閨房
情景。最後同時也是他所不太重視的神話題材，這類題材相對而
言十分稀少。此外，這段時期內除了他旅行義大利途中的速寫作
品之外，油畫作品的製作很少面世，其風格沒有前一階段明顯。

　　以下我們將從屬於風俗畫的題材入手來檢驗福拉歌那風格
上的蛻變過程。在此之前，我們先注意他的宗教繪畫，因為這

福拉歌那
根據范・艾克作品所繪的〈真福者赫曼・約瑟跪拜聖母馬利亞〉
褐色水墨繪於石墨筆草圖上　246×217cm
巴黎私人收藏

福拉歌那
根據魯本斯作品所繪的〈聖・凱瑟琳的加冕〉
石墨　209×185cm
巴黎羅浮宮藏

福拉歌那
聖母受教圖
褐色水墨繪於石墨筆草圖上　395×294cm
美國聖路易美術館藏

福拉歌那
聖母受教圖
油彩、畫板　30.3×24.4cm
洛杉磯阿芒・漢默基金會藏(右頁圖)

148

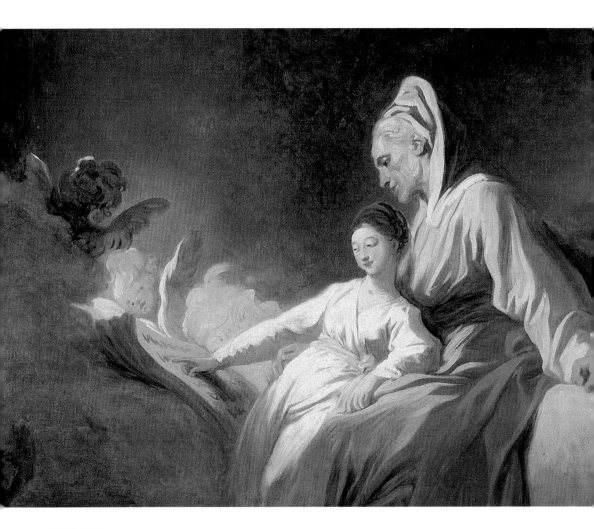

福拉歌那
聖母受教圖
1775?　油彩畫布　84×115cm
舊金山美術館藏

福拉歌那
聖母往見圖
油彩、畫板　24×32cm
紐約私人收藏

裡面可以看到他義大利旅行後試圖趕上時代品味的企圖心。福拉歌那在第二次義大利遊學期間或者歸國後的數年之間，試著從宗教畫題材入手，譬如學習凡‧戴克的〈真福者赫曼‧約瑟跪拜聖母馬利亞〉（1775？）或者學習約爾丹(Jordeans)的〈菲德列克‧亨利王子被授予尊榮〉（1775？）都屬於草圖形式，實際上所做的宗教題材也僅限於以聖母為題材的作品，譬如〈聖母受教圖〉（1775？）、〈逃往埃及途中的休息〉（ca.1776-78）以及〈牧羊人的禮拜〉（ca.1775）。這三件作品可以視為第二次義大利旅行的最初成果，首先我們注意到他採用更多的空間效果，筆調快速，但是卻是更為謹慎的思考；譬如，〈聖母受教圖〉（1775？）當中的天使被雲彩遮掩，天真地望著聖母所閱讀聖經，聖母的優雅容貌則出自於被稱為帕米吉亞米諾（Parmigianino）的法蘭西斯可‧馬佐拉（Francesco Mazzola）的優雅樣式的移植。除此之外，我們也看到被稱為十八世紀的偉大宗教畫的〈牧羊人的禮拜〉，1816年亞歷山大‧勒諾瓦（Alexandre Lenoir）這幅作品採用了「林布蘭特樣式」（in the style Rembrnadt）。然而，如果我們仔細分析這幅作品中的表現人物與氛圍，可以發現福拉歌那毋寧是採用的綜合樣式來表現自己在失敗後的企圖心。畫中聖母的優雅臉龐令人想起達文西的聖母形象，跪下的牧羊人則是米開朗基羅那種健壯身軀的顯現，至於周遭神秘氛圍與雲彩顯然是出自於卡拉瓦喬與林布蘭特。除此之外，他在義大利期間也受到了普桑風格的感染。因為第二次義大利旅行，正是新古典主義風潮逐漸興起的階段，福拉歌那應該感受到才是。所以我們在他後期的宗教畫題材上面看到更多的簡潔的構圖與對古典大師風味的人物形象的揣摩。往後，我們僅能零星地發現到相關的宗教或者神話題材，譬如〈愛之泉〉（ca.1785）、〈向愛神許願〉（ca.1785）、〈羅絲的犧牲〉（ca.1788-90）等作品。然而1780年代以後的這些作品不論在尺寸大小上，或者在內容上可以說是第二次義大利歸來樣式的再現，人物不多，構圖出現許多留白，就氛氛的營造而言可以看到上述風格的延續，然而人物的動作毋寧是他所最喜歡的激情手法。從

福拉歌那
聖‧克勞德的節慶（局部
畫布油彩　216×335cm
巴黎法蘭西銀行藏

福拉歌那
聖‧克勞德的節慶
畫布油彩　216×335cm
巴黎法蘭西銀行藏
(見130-131頁圖)

圖見150頁

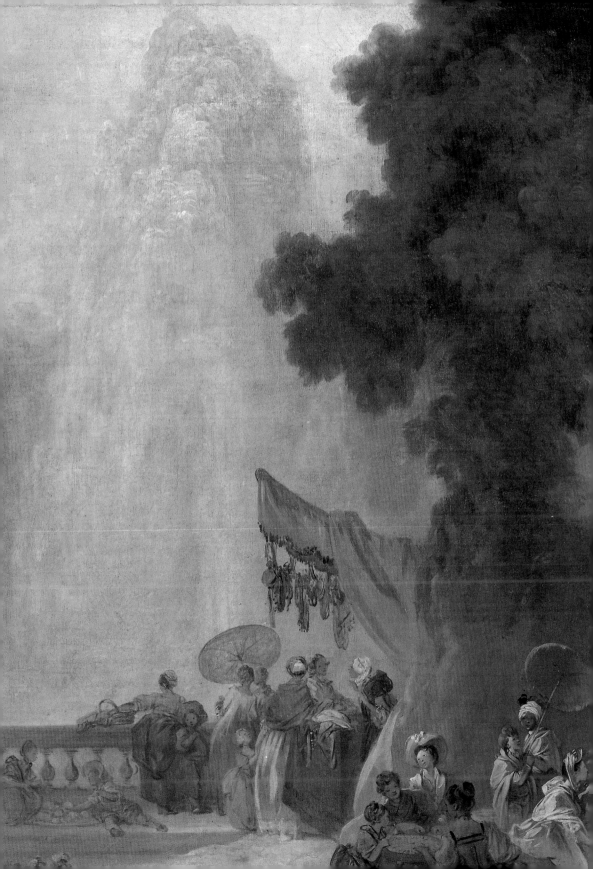

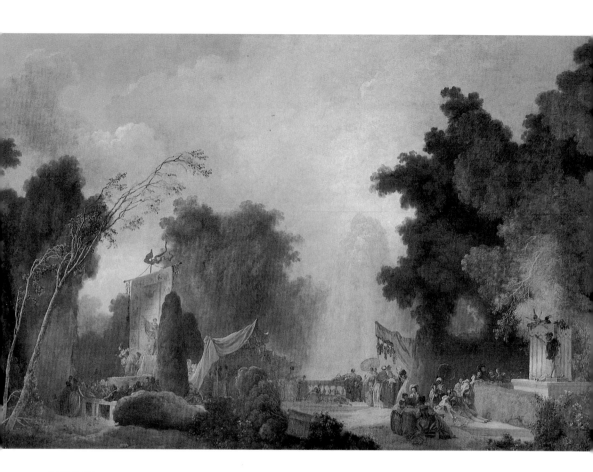

福拉歌那
聖・克勞德的節慶
畫布油彩　216×335cm
巴黎法蘭西銀行藏

福拉歌那　**聖・克勞德的節慶**〔局部〕
畫布油彩　216×335cm
巴黎法蘭西銀行藏(右頁及156-157頁圖)

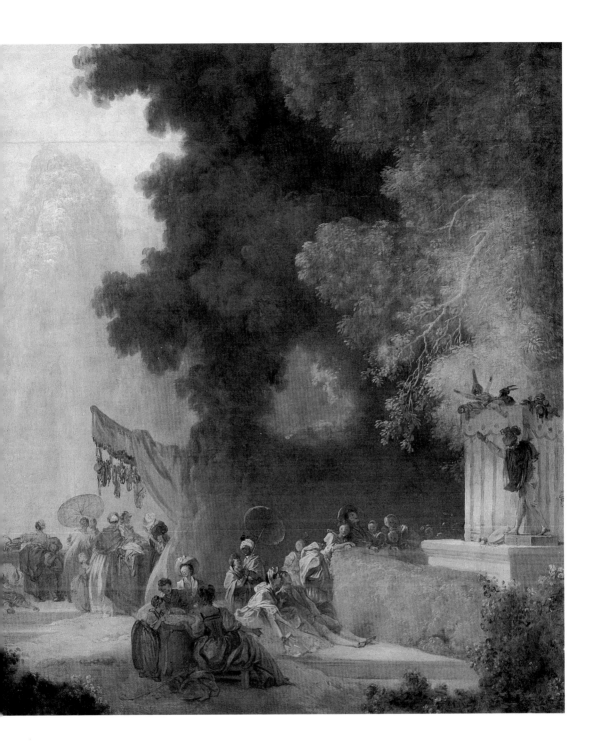

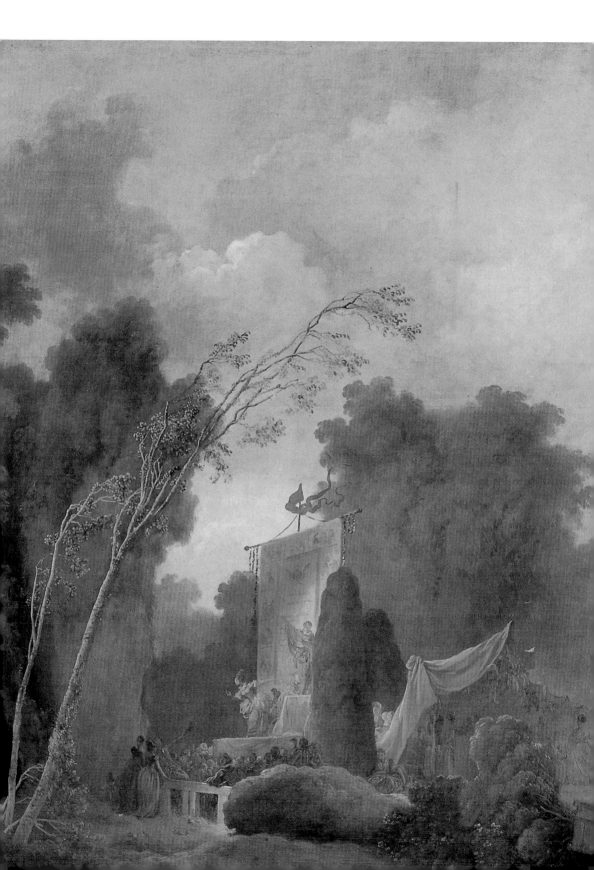

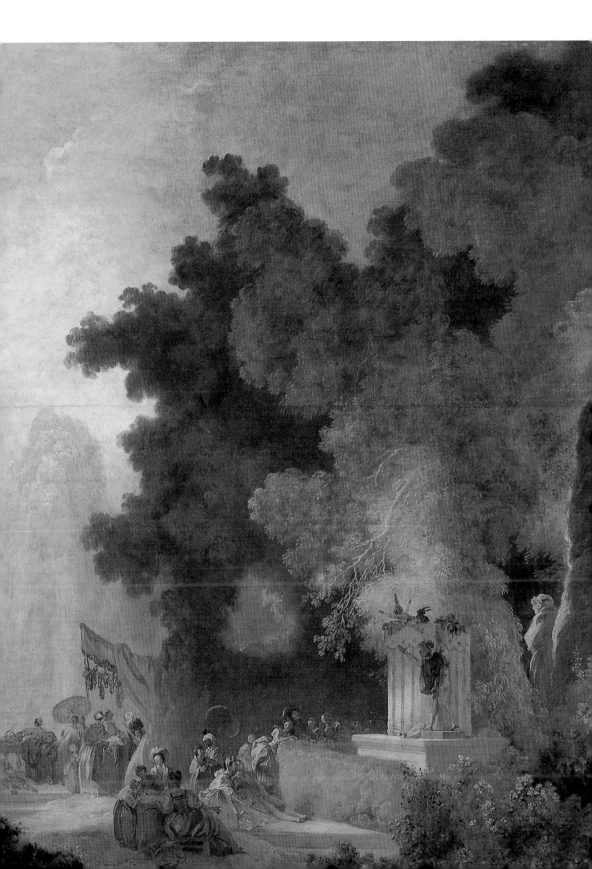

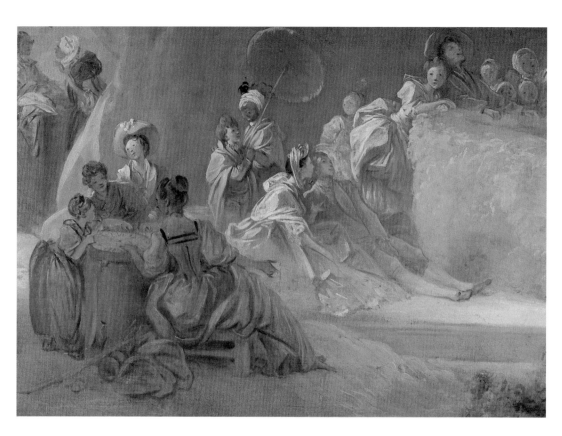

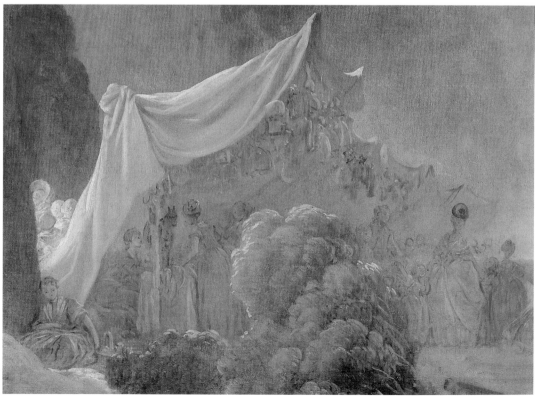

這裡可以知道，當時代品味轉向更為莊重與簡單樣式的新古典主義時，福拉歌那在時代風格下依然只是洛可可風格的自我特質的呈現，一種夢幻的品味，失去洛可可品味那種優雅的樣式。

福拉歌那晚期樣式中最值得注意的依然是田園牧歌的風俗畫與溫馨而近於寫實的家庭室內的場景。就田園牧歌的影像而言，1778-80年所描繪風俗題材〈聖・克勞德的節慶〉（ca1778-80）、〈捉迷藏〉（ca.1778-80）與〈鞦韆〉（ca.1778-80）是其中代表作。我們從遺留的大量速寫或者草圖可以知道，這些作品都是經過如同表現歷史畫或者神話題材般的嚴謹思考。〈聖・克勞德的節慶〉被視為福拉歌那最完美、最值得尊敬、最富有詩情的作品，畫面上集合了福拉歌那的所有技術表現，而這些表現可說是十八世紀繪畫的根源性產物。這幅作品由龐提埃芙爾公爵（Duck of Phenthièvre）為了圖魯斯館邸所訂製。整體上洋溢著十八世紀法國風景畫中對於自然的優雅情感的詩情；畫面上呈現出柔軟的情調，筆處則更為廣泛與穩定。相較於華鐸作品中的鄉愁的流露，這幅表現得更為寧靜，彷彿到了偏遠的森林角落的一場慶典，時間在下午，整個畫面充滿故事性與說明性，如同擺設在地平線上的舞台一般。我們可以從中發現被表現為如同達文西背景中的山脈之噴泉以及如同水墨渲染般的樹林，喧鬧中隱含著一種無奈與感傷。福拉歌那繪畫中的夢幻性上面使人幾乎感受到以一種寧靜手法所表現的嘉年華會。我們可以視為這是十八世紀洛可雅宴形式的終點。華鐸在〈西特爾島的巡禮〉所開啟的優雅感傷性畢竟是一種愛情巡禮的喜悅情調，在福拉歌那的〈聖・克勞德的節慶〉畫面上的喧囂則是安靜、感傷，充滿著神秘性的古代鄉野畫面的再現。此外〈捉迷藏〉與〈鞦韆〉同樣是屬於這時期的精采傑作，這兩件作品加起來的總寬度大於〈聖・克勞德的節慶〉50公分，高度則相近，然而兩幅之間，高度相差0.3公分，寬度相差12.3公分。兩者相較之下，我們發現〈聖・克勞德的節慶〉表現出法國風景畫那種穩定的視覺效果，相較於此後面兩件作品則多少是巴洛克風景畫那種粗獷而流淌迅速的筆調，前者可以看到一種舞台式地平線般的透視安排，後兩件作品則是從上往下眺

159

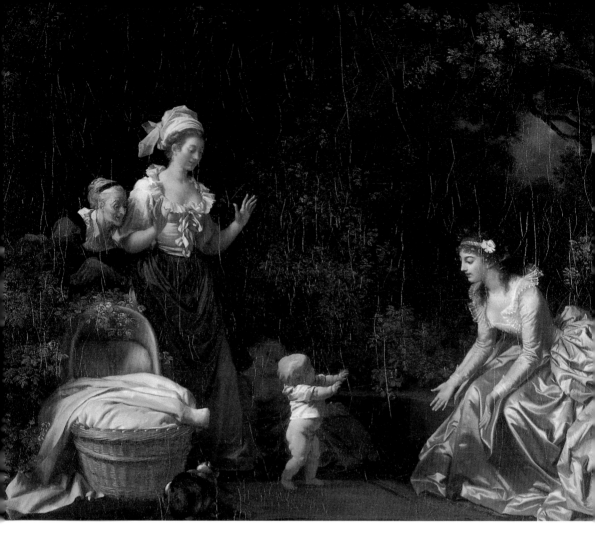

望。〈捉迷藏〉從近景往後沿伸到遠景，上方的雅典娜塑像使得
喧囂的畫面上，藉由雕像的保護與劇場性的眺望，畫面上出現一
種永恆感；相對於此，〈鞦韆〉則是近景直接使得我們的視野落
向遠方的白色山嶺，歡樂藉由幾乎近於神聖的永恆山嶺獲得了生
生不息的感受。

　　除了這些近於風俗畫般的田園牧歌的場景之外，福拉歌那也
將目光投向溫馨的家庭場景或者一種類似閨房畫的情慾題材。關
於情慾題材，〈閂門〉可說是福拉歌那這類題材的最高傑作，卡
拉瓦喬式的投影效果，激情前奏那種男性的摟抱與女性的拒絕，
重要的人物集中於右邊，左邊則是漆黑而引喻墮落與情慾蘋果與
表示不倫關係的倒下水瓶。福拉歌那巧妙地使用巴洛克式的手

福拉歌那
嬰孩的第一步
畫布油彩　44×55cm
美國哈佛大學佛格美術館

法，試圖刻劃出一場男女偷情的片段。這件作品的色彩不同於布欣的藍色調，而是紅色系的氛圍，對象服飾的描繪可以看到布欣樣式的復活。然而，因為融合了巴洛克的光影效果，超越了布欣的鮮亮感。只是這樣的纖細描繪，日後我們很少在福拉歌那的畫作上看到，反而在他妻妹馬格麗特‧傑拉爾的畫作上出現，譬如〈嬰孩的第一步〉、〈被呵護的小孩〉、〈彈吉他的年輕女子哄睡小孩〉、〈睡覺的小孩〉、〈接觸〉以及〈絕望的少女〉等作品都顯現出這樣的纖細描繪，顯然地，福拉歌那從布欣所繼承的風格樣式轉移到傑拉爾身上。因為同樣是室內的題材，福拉歌那從義大利返國之後，開始轉移到溫馨的繪畫題材，相較於〈閱讀的年輕女子〉（1772）那樣較為巴洛克式的荷蘭題材的再現，在

福拉歌那
有教無類
畫布油彩　56×66cm
聖保羅美術館藏

這段時期內，福拉歌那在〈情書〉（ca.1778）上面所採取的筆調既非荷蘭室內風俗畫那樣的靜謐效果，而是一種神祕的喜悅，筆調上沒有自己老師布欣那樣的精細與耐心的刻畫，而是輕鬆自在的筆調，這類作品與〈少女在床上逗小狗跳舞〉的表現手法上是相通的。除此之外，他的〈快樂家庭〉（ca.1776-77）上面表現出溫馨而理想的家庭畫面與〈有教無類〉（ca.1780）、〈女教師〉（ca.1780）等都是這類題材與手法的表現。

綜觀福拉歌那晚年作品的風格，已經處於新古典主義萌芽的時代，然而他採取巴洛克式的光線來雕塑氣氛，人物表現上出現自己風格中所貫有筆觸，色彩上趨向於穩定的低色調，以維持畫面的統一感；雖是如此，新古典主義那種筆調上古典主義的輪廓以及近於禁慾般的人物造型，甚而說是那種高度強調內在精神的

福拉歌那
絕望的少女
1790　畫布油彩
317×197cm
紐約私人收藏(右頁圖)

福拉歌那
絕望的少女
褐色水墨繪於石墨筆草
圖上　380×250cm
美國哈佛大學佛格美術
館藏

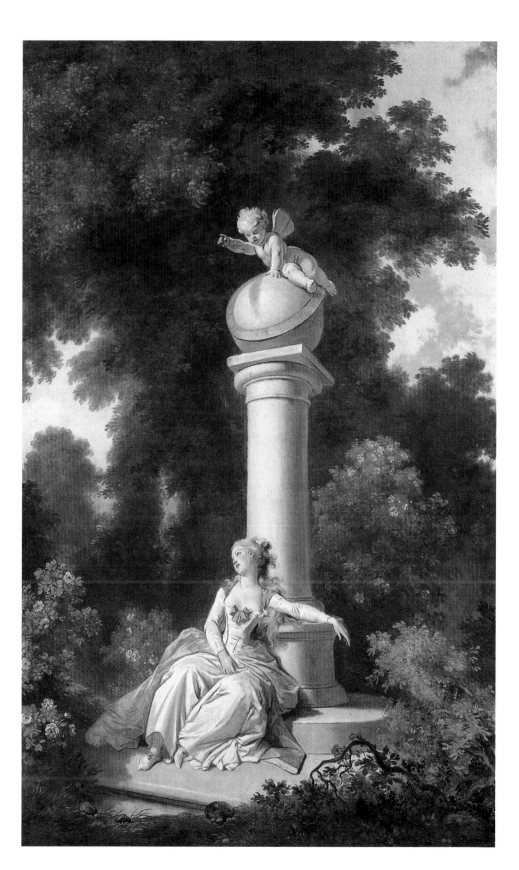

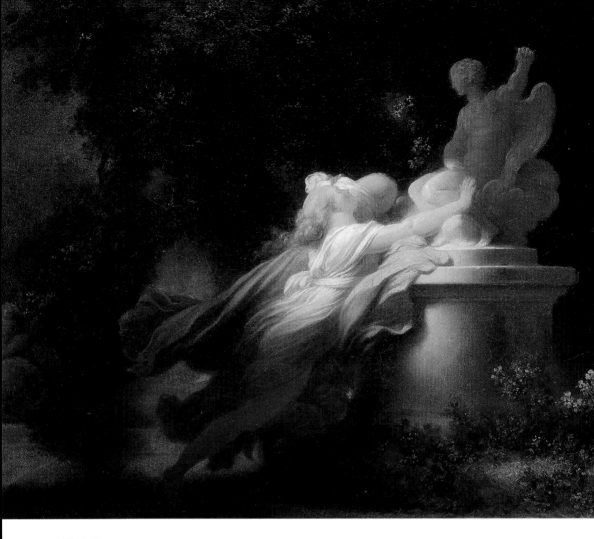

福拉歌那
向愛神許願
1785　畫布油彩　52×63cm
私人收藏

福拉歌那
向愛神許願
1785　油彩、畫板
24×32.5cm
巴黎羅浮宮藏(上圖)

福拉歌那
向愛神許願
1785
褐色水墨繪於石墨筆草圖上
335×416cm
美國克利夫蘭美術館藏

　福拉歌那　**愛之泉**　1785　油彩畫布　64×56cm　倫敦沃雷斯收藏

偉大層面的穩定感，或者說是同樣採焦點的聚光手法，卻是理性分析而非透過個人情緒的放縱。雖然新古典主義大師大衛的個性與他的前輩福拉歌那一樣具有激情的傾向，然而大衛那種節制性的國家主義的情感卻不容易在福拉歌那身上看到。當時就主題而言，大衛的主題全然是國家主義的色彩，福拉歌那則僅是個人內在情感的夢幻昇華。當國家整體品味遭受以國家至上的大革命風潮襲來時，福拉歌那的喜悅而夢幻的情感實在難以招架，這樣的情形正如同他在〈絕望的少女〉（1790）所表現一般，一位風華絕代的少女情感失落，委身於雕像台座旁，一臉絕望，自我喪失自信，只有等待台柱上的愛神指示那遙遠未來的救贖了。或許這幅大革命初期的繪畫作品正足以說明往後十餘年少有作品問世的原因。

福拉歌那
玫瑰花祭品
1788-90
畫布油彩　65×54cm
阿根廷布宜諾斯艾利斯
國立裝飾藝術博物館藏

福拉歌那
玫瑰花祭品
1788-90
褐色水墨、淺色水彩繪於石墨筆草圖上
422×331cm
美國明尼阿波利斯藝術中心藏

福拉歌那的多樣性題材

　　福拉歌那的繪畫表現在十八世紀法國畫壇上可說相當豐富，舉凡神話、肖像、田園牧歌的風俗畫、風景畫都是他所擅長。其中以神話最為少，而肖像與田園牧歌情調的風俗畫最為眾多，而且這一領域也成為他繪畫的主要特質。在此我們將分成幾個領域來說明福拉歌那繪畫的題材的內在演變以及與社會變遷的相關問題。我們將從偉大樣式的聖經與神話題材，其次則是風景畫，接著是風俗畫，最後則是肖像畫依次說明。福拉歌那以其個人的特殊風格與多樣題材表現力活躍於十八世紀的洛可可時代，見證了洛可可那種絢爛而優雅的極盛開花，同時也感傷地品味到時代趨勢的轉變。十八世紀法國畫家中，福拉歌那充滿著相較於華鐸、布欣樣式之外，更為多樣與屬於自己所特有的熱情與活力，有甜美的田園雅宴的追憶，也有溫馨的家庭氣氛，更有當時所少有而自身投入創作的風景畫作品，當然作為偉大樣式的神話與聖經故事多少是屬於自己濃烈情感的表現。

偉大樣式的聖經與神話題材

　　十八世紀法國繪畫的審美品味依然是以古典主義美學為核心，沙龍展覽成為畫家呈現自己作品的唯一場合。福拉歌那的繪畫題材中很少表現神話故事題材，這點在法國古典主義畫家中

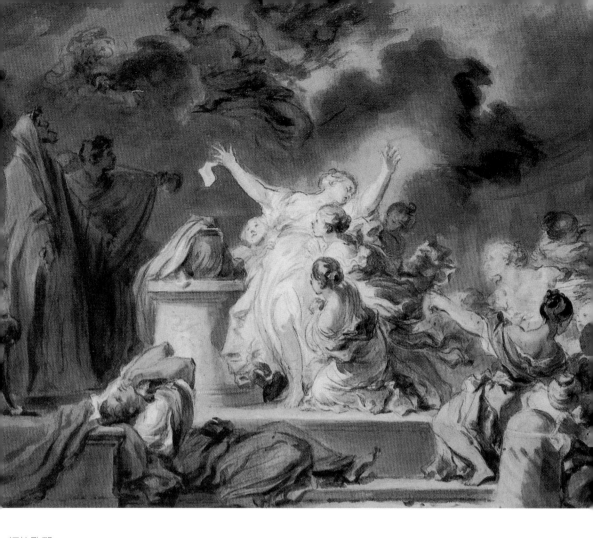

福拉歌那
獻祭給人身牛頭怪獸
褐色水墨、灰色墨彩、
水彩繪於石墨筆草圖上
336×442cm
私人收藏

較為少見，因為學院傳統依然圍繞著神話、歷史畫等「偉大樣
式」。這種學院的核心價值決定一位畫家能否登龍門，獲得皇
家、貴族以及教會的青睞。所以，除了一般較為邊陲的畫家，譬
如夏丹以風俗與靜物取勝，格羅茲則以風俗畫見長，但是後者終
其一生卻對自己以風俗畫家成為美術學院院士而感到羞恥。因為
作為美術學院會員的入選領域依然是以具備人文教養的歷史與神
話題材為主。在福拉歌那的繪畫中，這類題材相對地少，但是都
是在他繪畫生涯中產生決定性的關鍵地位，特別是獲得羅馬獎的
參選作品〈耶羅波安向偶像獻祭〉（1752）以及獲得美術學院準
會員的作品〈克雷蘇斯與卡利羅埃〉（1765）。前一件作品使得
福拉歌那獲得前往羅馬學習的機會，在前往羅馬之前成為「皇家

優待生學校」裡的學生，在此獲得卡爾‧范‧路的指導，確定古典主義的基礎。相對於此，從羅馬返國之後，福拉歌那除了以〈克雷蘇斯與卡利羅埃〉獲得美術學院準會員資格之外，其餘的作品大體上趨向於肖像畫、田園牧歌的風俗畫，僅有的神話題材也是趨向於洛可可式的華麗風格。在早期神話故事可以說是他的主要創作題材之一。在神話故事的題材上，福拉歌那的變遷到底如何呢？

福拉歌那
上帝
畫布油彩　52×44cm
巴黎私人收藏

　　〈耶羅波安向偶像獻祭〉描繪著所羅門王的兒子耶羅波安的故事。故事出自於聖經：「那時，有一個神人奉耶和華的命從猶大來到伯特利。耶羅波安正站在壇旁要燒香。神人奉耶和華的命向壇呼叫，說：『壇哪！壇哪！耶和華如此說：大衛家裡必生一個兒子，名叫約西亞，他必將邱壇的祭司，就是在你上面燒香的，殺在你上面，人的骨頭也必燒在你上面。』當日，神人設個預兆，說：『這壇必破裂，壇上的灰必傾撒，這是耶和華說的預兆。』耶羅波安王聽見神人向伯特利的壇所呼叫的話，就從壇上伸手，說：『拿住他罷！』王向神人所伸的手就乾枯了，不能彎回。壇也破裂了，壇上的灰傾灑了，正如神人奉耶和華的命所設的預兆。」（列王紀上，13：1-6）

圖見87頁

　　這幅作品描繪著當時所羅門王去世後，他的兒子當了以色列國王，然而為了安妥民心，鑄造了兩頭黃金牛犢，一頭安放在伯特利，一頭安放在但，為了讓人民方便祭祀，並且立了不屬於利未人的凡民列為祭司；他也制定了與猶大節日一樣的祭祀日期，自己上壇獻祭，並且在八月十一日在伯特利上壇燒香。福拉歌那所描繪場景正是段嚴肅的宗教故事。實際上，猶太分裂為南國與北國之後，耶羅波安統治著北國，首都設在示劍，他為了防止百姓前往南方耶路撒冷祭祀，於是在北國鑄造黃金牛犢，他這樣說：「以色列人哪，你們上耶路撒冷去，實在是難；這就是領你們出埃及地的神。」（列王紀上，12：28）畫面右方是耶羅波安王，他伸出手命士兵逮捕侍奉神的神官，面對他的則是雙手禱告的神官，前方驚恐委坐在地的則是隨祭，正後方是黃金牛犢與下方斷裂的邱壇。這段故事說明不信神的耶羅波安誤導民眾祭祀，

172

Le Maître du Monde.

神對他發出警示，的確是十分嚴肅的課題。如此嚴肅的課題，比較容易討好畫壇的保守的古典主義者。這件作品表現得相當嚴謹，整體而言，具有古典的學院風格。然而，依然被視為布欣風格的繼承。

除此之外，其他作品〈賽姬向其姊姊展示愛神的禮物〉（1753-54），這件作品是繼〈耶羅波安向偶像獻祭〉之後的大作，一度被認為遺失，在法國大革命期間被發現到。這是他在皇家優待生學校期間，為凡爾賽宮所描繪的作品。畫面右方穿著白色衣服的是賽姬，前方彎腰蹲下的則是穿著紅色衣服的隨從；左邊則是眺望著禮物的兩位位姊妹。後方飛翔的應是代表著看到這些禮物而心生憤怒與忌妒的擬人像；擬人像的手中分別拿著表示憤怒的火炬與忌妒的毒蛇。這段故事出自於阿普留斯（Lucius Apuleius,124-170）的《變形記》（Metamorphoses）。這部小說又被稱為《黃金驢子》，其中描述著邱比特與賽姬的故事。故事內容是賽姬是某國王的公主，因為容貌嬌好，世人傳頌，大家對於她的歌頌，卻忽略美神維納斯的存在，祭祀維納斯的神殿遭到荒廢，世人只是爭相希望目睹這絕世美女而已。於是，維納斯命令兒子邱比特使下壞計謀，讓賽姬嫁給失去世人垂愛、沒又職務與工作的可憐人。邱比特見到賽姬之後，被他的美貌所吸引，於是讓西風之神把他帶到山林中的富麗堂皇的宮殿。邱比特只是以聲音出現，服侍賽姬的僕人都沒有形象，賽姬每日山珍海味，穿著華麗衣裳。日久，賽姬思念她兩位姊姊，邱比特勸告這兩位姊姊是位壞人，「給妳帶來可怕的毀滅。」並說她姊姊將會強迫她來看見邱比特的真實容貌，那麼冒瀆的好奇心將會使現在的一切幸福到達終點。最後她兩位姊姊被西風帶來宮殿，看到妹妹住在華麗的宮殿，並且與神人結婚，妒火中生，編出故事說，妹妹良人是毒蛇變身與她結婚，懷孕生子前將會把她吞食。於是當天晚上，良人與她做愛後睡著，賽姬就在黑夜提著油燈，拿把短刀，掀開為帷帳，「等她看到邱比特神聖的美麗時心中已感到好了些；他的金色頭髮，還染上洗過的神酒之香，白頸紅頰和頭兩邊垂著的重重的捲髮，……」驚嘆從未謀面的丈夫的俊美容貌，

熱烈地擁抱著昏睡的丈夫，手中油燈的燈油卻不慎滴在邱比特肩上。邱比特從睡夢中一躍而起，看到眼前妻子受人蠱惑而想殺他的情景，憤而離去。往後賽姬經歷千辛萬苦，並且受到維納斯的折磨，最後終於與邱比特結婚。兩位忌妒的姊姊也受到懲罰而死。畫面上，福拉歌那描繪著賽姬坐在酥軟的寶座上，展示邱比特給她的禮物，兩位姊姊分別或站或蹲，穿著金黃色衣服。原本故事中應該看不見的僕人在此都被清楚地描繪出來，代表兩位姊姊心中的憤怒與忌妒的擬人像也在天空飛翔，賽姬後面則是從文藝復興以後通常以飛翔嬰兒來代表的邱比特。

　　福拉歌那的神話與歷史題材，在尚未前往義大利之前，創作量相當大，除了上述兩件作品之外，還有聖經故事〈為門徒洗足的救世主〉（1754-55）。這件作品的構圖受到學校老師卡爾・范・路的影響，然而，福拉歌那在此將畫面的場景拉大，將重心放往下拉，擴大了背景，異於以前兩幅作品，表現出穩定與靜謐那種近於新古典主義以及巴洛克對光線的掌握能力，使得畫面內容的主題性更加出色。這件作品已經呈現出他的表現形式脫離布欣趨向於范・路的風格；雖然在人物動作與構圖上與范・路的〈為門徒洗教的救世主〉（1742）相當相似，而且我們也可以推測他曾經見過這幅作品。但是，福拉歌那在整體氣氛的營造上卻更具備大師的特質。此外從他的另一件作品〈逃往埃及途中的休息〉（ca.1755）畫面上，我們看到他在宗教繪畫上，比布欣作品更具穩定性而自持的表現，畫中瑪利亞一手拿著斗篷試圖蓋住搖籃裡酣睡的嬰兒耶穌，一手則指著約瑟夫拿的聖經，印證著這位嬰兒將如聖經所言成為彌撒亞。作為斗篷的藍色與約瑟夫的灰色，烘托出靜謐的特質，就容貌而言接近於拉菲爾作品中的莊重容顏，而非布欣作品中華麗感受。

　　第一次義大利旅行之前，福拉歌那藝術表現的風格是初期來自於作為布欣學生的學習所獲得的自然影響，獲得羅馬獎之後，接受卡爾・范・路的教誨，其作品的表現自然融會這兩位巴洛克與學院主義畫家的特質。我們可以比較清楚比較他們兩人在題材表現與風格上對福拉歌那所產生的差異影響，譬如說神話題材布

福拉歌那
荷諾在迷人的森林中
褐色水墨、石墨配製顏料　335×462cm
巴黎私人收藏

福拉歌那
攻擊
褐色水墨繪於石墨筆草圖上　343×460cm
莫斯科普希金美術館藏

欣的影響比較大，聖經題材那種莊重而嚴肅的表現則往往是范‧路風格。在前往義大利之前的一系列神話題材上，也能印證這種傾向，譬如〈朱匹特與卡利斯特〉（ca.1755）、〈克法魯斯與普羅克里斯〉（ca.1755）、〈維納斯的甦醒〉（ca.1755-56）、〈戴安娜與安迪彌翁〉（1755-56）都顯示出布欣的影響。就題材內容而言，這些希臘神話故事大多以愛情故事為主要的內涵。

從義大利返國後的驚人之作，還是以學院的審美價值為出發點，他創作了〈克雷蘇斯與卡利羅埃〉（1765）。相隔羅馬獎獲獎作品〈耶羅波安向偶像獻祭〉的提出，長達十三年之久。畫面上具備了戲劇性的張力，人物的動作充滿動感，神情豐富，已經是典型的義大利巴洛克的特質。此外我們可以看到異國品味，譬如擴大了巴洛克的光影效果，融入了當時逐漸在義大利興起的古典遺跡的挖掘成果，新古典主義的偉大震撼性與單純畫面構成可以在這件作品上發現到。此後他的風格急速趨向於田園牧歌式的情慾畫面，即使描繪了諸如〈維納斯與邱比特〉（ca.1770）或者〈坐在宇宙光輝上的邱比特〉（ca1770, ca.1768？）等作品，但都是向來風格與題材的延伸，集中於當時流行的愛情故事的神話題材。

作為巴比松畫派先趨的法國風景畫

法國風景畫大體以克勞德‧洛漢的田園牧歌風景在十七世紀最受歡迎。福拉歌那在第一次前往義大利之前，並沒有從事風景畫作品，真正使得這位古典主義畫家從事風景畫題材的創作，可說出於第一次在義大利期間。在此他受到羅馬的法蘭西美術學院院長那提瓦爾的鼓勵。此外，在義大利期間，對他風景畫產生影響的是于貝爾‧羅貝爾。日後成為幻想風景畫家的于貝爾‧羅貝爾在留學期間與他共同到戶外從事速寫。初期的速寫作品風格顯然受到羅貝爾影響，對象以古蹟與廢墟為主，給人發思古幽情的

福拉歌那
天上的小天使
畫布油彩　65×56cm
巴黎羅浮宮藏

感受。

我們最早看到福拉歌那的風景素寫是〈克羅塞姆的別墅廢墟〉（1758），風格與位置與羅貝爾所畫的作品〈克羅塞姆的別墅廢墟〉（1758）幾乎同一地點，只是角度稍微有點不同。在義大利期間的速寫作品，譬如〈古代的田園風光〉（ca.1760）也是延續著義大利廢墟的描繪，筆調也較為一致。我們在〈埃斯特別墅的大柏樹〉（1760）這件作品上可以看到福拉歌那的人格特質，快速的筆調以及細膩的對象描寫，遠方的別墅依然層次景然地加以刻畫。實際上，如果我們從以下幾件同樣描繪這座別墅的作品來看，顯然，福拉歌那誇大了前景柏樹的高度，壓低了主體建築的高度與深度。這座別墅是由皮洛・理格理奧（Pirro Ligorio, 1512/14-1583）創建於十六世紀。幾乎所有到羅馬的遊客都會去參訪這座庭院。1761年福拉歌那陪伴著聖・農神父拜訪了這座著名庭園，在此描繪不少庭院作品。顯然他對於這裡的風光情有獨鍾。

接著我們看到〈波墨尼噴泉與埃斯特別墅的百泉步道〉（1760）這幅作品，福拉歌那選擇廢棄庭園的一景作為描繪對象，著名的庭園已經被樹林的掩蓋。我們可以看到他描繪的〈埃斯特別墅的束狀樓梯〉（1760），這件作品採用紅色碳精筆來描繪，可以看到左邊的巨大柏樹，環繞而對稱的巨大馬蹄形樓梯。相較現存於凡爾賽宮的樓梯，這座樓梯顯然巨大許多。優美的造型與宏偉的建築樣式必然撼動了曾經參與凡爾賽宮裝飾活動的福拉歌那的心靈。不只如此，他將這幅速寫作品以油彩來表現，在構圖上幾乎少有修改，天空的雲彩大體是如此的，不只如此，我們可以從樓梯上的雕像看到，福拉歌那在油彩作品上採用較高視野，馬蹄形樓梯下方更加清楚，畫面也更為緊湊一些。此外，我們從〈公園一景〉（ca.1760-61）的風景表現也可以看到，似乎這裡是別墅大樓梯的下方，右下角表現出羽球遊戲的雅宴的戶外場景。往後這一畫面被描繪成〈羽球遊戲〉（ca.1759-60,or75）。然而，這件作品的油彩與速寫卻是一前一後，值得推敲。〈奧格噴泉下方的埃斯特別墅的花園與高台〉（1761）也是這座名園荒廢

福拉歌那
波墨尼噴泉與艾斯特別墅的百泉步道
石印粉筆畫
488×361cm
法國柏桑松美術館藏

的浪漫情懷。

　　隨後，他們也到了羅馬城東邊，靠近哈德良大帝別墅的名
勝地。堤沃里位於羅馬東邊的小丘上，向來是羅馬貴族的避暑勝
地。哈德良大帝在此留下別墅遺跡。〈堤沃里的瀑布〉（ca.1760-
62）是位山丘上的著名名勝地，以瀑布聞名，作者在表現這裡時
以瀑布邊的古老建築為主體，下方有一群人在梳洗衣服，上方陽
台則作為晾衣場所，背後瀑布並不那麼宏偉，如同白練垂下，光
線與陰影的表現充分被表現出來。相對於此，〈堤沃里的大瀑
布〉（1761）這件速寫作品上的人物可能是福拉歌那想像後追加
上去的風俗景緻。此外，他也為西比拉女巫神殿留下紀錄，〈維
絲塔女神殿，或稱堤沃里的西比拉神殿〉（1761），可以看出是
同一時間描繪，在這座神殿的下方即是堤沃里大瀑布與小瀑布。
除此之外，福拉歌那也描繪了神殿下方的小瀑布，〈又稱西比拉
神殿的堤沃里小瀑布〉（1761）。

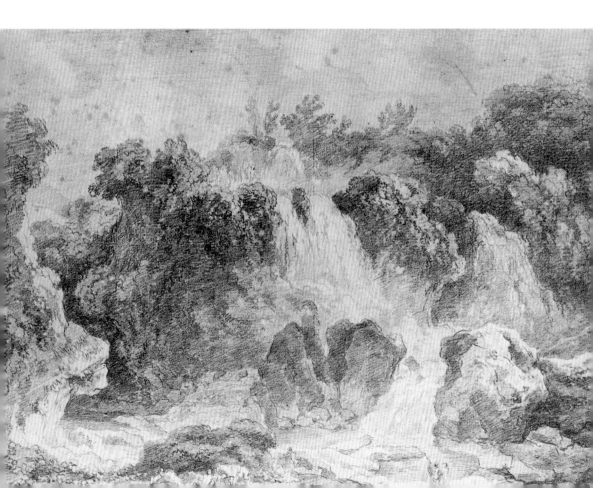

福拉歌那
維絲塔女神廟（或稱堤沃里的西比拉神廟）
石印粉筆畫　370×500cm
法國柏桑松美術館藏

福拉歌那
堤沃里小瀑布
1761　石印粉筆畫　363×503cm
法國馬賽博黑里博物館藏(左頁圖)

他與聖‧農一同返回巴黎，沿途畫下不少風景、建築物速寫，臨摹許多古典繪畫作品。我們從這些作品上可以感受到他們行程的緊湊，福拉歌那無法較為細膩的描繪沿途風光。返國後的福拉歌那，數年之內沒沒無聞，到了1765年之後才又獲得畫壇青睞。在這段沉潛的階段當中，他描繪了不少融會義大利南部素描以及荷蘭風景畫風格的作品，從這許多作品看來，福拉歌那應該是法國巴比松畫派之前，相當卓越而出色的風景畫家，只可惜到目前為止，這段歷史並非福拉歌那在畫壇成功的原因，而是成名以前的繪畫歷程。如果我們仔細閱讀這些作品，可以發現這些繪畫滲透著福拉歌那卓越的纖細感性能力。

福拉歌那對於荷蘭風景畫家亞可布‧羅依斯達爾（Jacob van

福拉歌那
埃斯特別墅（千泉宮）
的束狀樓梯
石印粉筆畫　350×487cm
法國柏桑松美術館藏

福拉歌那
埃斯特別墅（千泉宮）
的柏樹林與管風琴泉源
石印粉筆畫　356×480cm
法國柏桑松美術館藏
(右頁上圖)

福拉歌那
奧格噴泉下方的埃斯特別墅
（千泉宮）的花園與高台
石印粉筆畫　356×490cm
法國柏桑松美術館藏
(右頁下圖)

de Ruisdael, ca. 1625-82）特別喜歡。羅依斯達爾開始活躍哈雷姆，
被稱為荷蘭十七世紀最偉大風景畫家，1655年左右定居阿姆斯特
丹，創作題材主要是森林風景，初期表現出哈姆雷近郊的景致，
因為技術卓越，在其畫面洋溢著恬淡的詩情世界，有時掌握住暴
風吹拂的光影對比，呈現出戲劇性的自然百態，畫面上浮現出羅
依斯達爾個人那種充滿憂愁的內在情感。我們在福拉歌那試圖融
會義大利風光與荷蘭偉大畫家的情感表現中，多少也可以窺見那
樣的感受。返國後所描繪的風景畫常常是他在義大利南部旅行的
速寫以及與聖・農一起返國途中的速寫作品。〈埃斯特別墅的庭
院〉（ca.1762-63）即是福拉歌那從義大利返國後根據速寫所製
作的風景畫。而他的風景畫已經與克勞德・洛漢那種歷史風景畫
不同，加上許多自己對於古蹟的追憶以及現實對象的表現態度。
此外，在這幅作品上他將光線的效果引入風景畫中，這樣光線並
非是自然光線的處理手法，而是一種人為光線，也就是說將室內
光線的表現手法，挪用到大自然底下，藉此，他將對象的焦點適
當聚焦於前景下方，使得前景人物的工作情形成為畫面主題。福
拉歌那的繪畫作品上可以看到不少牧羊的情景，譬如〈風景中
的牧羊人們〉（ca.1765）或者〈安涅特與羅賓〉（ca.1764-66）
或者〈因狂風而急走羊群的風景畫〉（ca1763-65）、〈懸岩〉
（ca.1763-65）或者〈飲水槽〉（ca.1763-65）等作品。這些作品受
到歡迎，多少意味著十八世紀後半期法國畫壇中對於荷蘭風景畫
的欣賞，甚而相反地說，這是荷蘭風景畫在法國畫壇上獲得人們
喜歡，畫家們才趨向表現這些題材。譬如〈飲水槽〉足以顯示出
福拉歌那風景畫中的荷蘭品味，這幅作品受到荷蘭風景畫收藏家
蘭頓・德・波瓦塞（Randon de Boisset）收藏，1777年3月25日的
「巴黎雜誌」（Journal de Paris）上還以長達兩頁篇幅加以報導。
福拉歌那風景畫中充分反映出時代品味與趨勢，不同於洛漢的古
典主義風景畫，也異於羅貝爾・于貝爾的幻想的廢墟美學；他以
自己那種躍動的情感表達大自然的豐富百態，呈現出相較於荷蘭
風景畫的變動性。

　　福拉歌那繪畫作品中也具有難以歸納的題材，譬如，他結

福拉歌那
安涅特與羅賓
畫布油彩
37×46cm
羅馬國立古代藝術
博物館藏

福拉歌那
看守羊群的牧羊人
水粉彩、油彩、紙
314×436cm
里昂裝飾藝術博物館藏
（下圖）

合風俗畫與風景畫的表現，獨創出屬於自己的審美品味的作品，最著名的作品應屬〈聖・克勞德的節慶〉（ca.1775）。這件作品是他第二次義大利旅行後的作品，描繪離巴黎塞納河不遠的聖克魯地方的節慶活動情景。每年9月第一與第二星期之外的週日在這裡舉行慶典情形。于貝爾・羅貝爾與小莫羅都留下這一情景的速寫。這件作品被稱為十八世紀的偉大傑作，之所如此並非描繪當地的地形、風俗，而是畫家以想像力來表現當時的風俗。因此以想像力來表現大自然中的風俗時，這件作品應屬於雅宴系列，然而相隔五十餘年，他的作品比起華鐸那種理想桃花源的世界更為現實，更為人間地讓我們彷彿親眼見到慶典一般。細長畫面上中央以噴泉的動感作為中心點，右邊演出人偶戲，左邊則演出戲劇，此外尚有攤販販賣與休憩的人們。將當時的風俗情景以一種豐富而帶點喜感的角度來表現，使得我們也如同歡渡那樣喧騰的情境。觀賞者從廣大的大自然所開展的慶典的熱鬧中，藉由個人的經驗追索到人物活動的動作、歡笑與對話。福拉歌那以強烈的筆調描繪出這種大自然中的生命感，特別是前景的兩棵大樹表露無遺。光線的灑落，微風的吹拂，9月巴黎郊外那股涼氣籠罩在畫面上，冰冷而熱鬧，歡欣而寧靜。關於這件作品到底為誰而作，創作目的是什麼，因為文獻尚不充分，更加顯得神秘。

調情與良母的相反性格的風俗畫

　　世人對福拉歌那的印象大體停留在近乎情欲的風俗畫表現；然而就他的繪畫題材的轉變而言，1775年第二次義大利旅行返國後，福拉歌那迎向藝術生涯中的鼎盛階段，創作許多不朽題材。在他受到肯定的階段中，風俗畫也就逐漸出現不少道德訓誡題材，畫中洋溢著家庭倫理的生活片段以及理想的家庭生活。這類題材表現出時代氛圍的變動性，從洛可可繪畫那種私秘而閨房的女性特質，逐漸轉移到以男性為中心所塑造的時代特色，女性成

為家庭生活中的女性角色，扮演著內向性的積極角色。因此，福拉歌那風俗畫中蘊含著時代氛圍轉換的明顯痕跡，從路易十四太陽王去世後的1715年開始，實際上應該說從世紀初開始法國繪畫圈開始試圖擺脫太陽王時代那種嚴肅的宮廷審美理念，發展出以女性為中心的沙龍文藝，藝術氛圍變得柔美動人；但是到了世紀中葉，卻又逐漸產生反彈聲浪，訴求一種高度道德標準的繪畫，這正是道德繪畫產生的背景。這樣的背景下獲得推崇的畫家當屬格勒茲，他的繪畫表現了維持道德秩序的時代呼聲。除此之外，諸如盧梭的《愛彌爾》、《愛依洛絲》都標榜教育的重要，強調父母對於子女教育的重要性。在福拉歌那的繪畫作品中，我們清晰地看到了許多這樣的表現手法，以下我們試著從年代的發展來掌握這些風俗畫中所蘊含的社會意義與價值。

就繪畫表現題材的轉換而言，理想家庭形象應該出自於聖母教育與聖家族的傳統題材，譬如〈聖母受教圖〉（1775？）是福拉歌那的出色作品，大體創作於1748-52年之間，然而從技法的簡單化中可以推測應該屬於1760年代末到70年代初期之間，皮埃爾·庫桑（John Pierre Cuzin）則將這幅作品定為1775年。福拉歌那留下兩件這類作品，特別是聖母與母親安娜之間的互動，少女馬利亞抬頭仰望母親，彷彿是日常生活中的片段一般，畫面呈現了溫馨的氣氛。

〈雙親不在期間〉（1765）、〈捉迷藏〉（1758-60）、〈幸福的母親〉（after1775）、〈幸福的大家庭〉（ca.1776-77）、〈良母〉（ca.1772）、〈有教無類〉（ca.1780）、〈幸福的家庭〉（ca.1778-80）。〈雙親不在期間〉屬於福拉歌那第一次義大利旅行後的作品，採取卡拉瓦喬那種聚光的特殊效果，前景是父母不在時孩童在家中嬉戲的情景，陰影底下則是一對情侶約會，相互推拉，可以視為洛可可慣用的手法，只是作者將這類私密性與家庭親情融會在一起，足以看到時代發展的跡痕。這件作品可以視為〈偷吻〉的延伸，手法近似，表達一般市民、農家的生活片段中所隱藏的情感壓抑的無奈。福拉歌那把一段調情的故事藉由溫馨的幼兒間的互動來遮掩起來，畫中孩童絲毫沒有察覺週遭

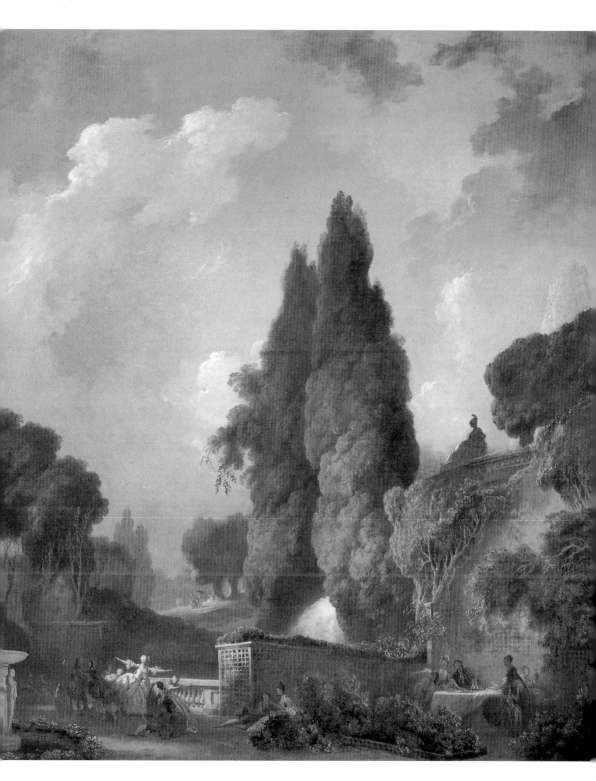

福拉歌那　**捉迷藏**　1758-60　畫布油彩　216×198cm　華盛頓國家畫廊藏

正在發生的事情，依然天真地撫摸他的小狗。就其根源而言，可能受到福拉歌那所崇拜的荷蘭風俗畫大家林布蘭特或者其弟子尼古拉斯・馬斯的影響。

〈捉迷藏〉則描繪洗衣池前母親躲在門後與嬰兒玩捉迷藏的情景。這種情景是也我們日常可見的片段，母親為了逗弄嬰兒躲藏起來，嬰兒則天真地仰望門後，他的小姊姊緊抱著他，免得真的被嚇到；這時候小狗也來湊熱鬧。畫面洋溢著溫馨的寫實氛圍。〈幸福的母親〉或者稱為〈鄉村風格的室內〉表現出福拉歌那在一次或者第二次義大利旅行之間的作品，就畫中採用的技術而言，譬如灰色調的使用應該是他在1761年停留在波羅尼時，受到當代畫派影響所致；此外當然也有他最早的繪畫老師夏丹的影子。同樣的作品福拉歌那就畫了兩幅，顯然是受到歡迎的題材。

〈幸福的大家庭〉屬於當時相當受歡迎的繪畫題材，他總共畫了四件，因為向來有「多子幸福」的說法，特別這樣的幸福畫面描繪在義大利古老建築的迴廊一角，將詩情畫意與吉祥諺語結合，大受歡迎。我們可以發現背後的迴廊景觀充滿古代廢墟的美感，或許因為這種結合廢墟美學與家庭歡欣的氛圍，使得畫面更為感人，這件作品應屬於第二次義大利旅行的題材。

〈良母〉將善盡職責的母親照顧搖籃幼兒情景與雅宴的田園詩情相結合，營造出甜美而溫暖的畫面。畫面中的母親一手撫摸趴在膝邊的幼女，一手按住盤子，背後則是一位準備幫她添加飲料的僕人，一隻白色小狗趴在她背部。搖籃中幼兒已經甜蜜地趴睡。〈有教無類〉可以看到經由盧梭鼓吹兒童教育開始，社會上逐漸開始注重兒童教育的意義。此外，1764年貝爾岡（Berquin）寫作一連串的《兒童之友》（l'ami des enfants）系列，獲得法蘭西學院獎賞。福拉歌那在畫中表現出兒童在遊玩與接受教育所展現的歡樂情形，這樣的表現出自於他對藝術上的自然、靈感的觀點。因為兒童如何受到良好教育向來都是相當爭議的問題，福拉歌那以理想主義觀點，表現出畫家兒童接受教育的歡欣場面。相對於此的嬉鬧則又是理想家庭生活中，由母親所主導的生活場面。〈幸福的家庭〉幾乎是福拉歌那的歡樂家庭的寫照，兒童趴

福拉歌那
跳背遊戲
畫布油彩　115×87.5cm
華盛頓國家畫廊藏

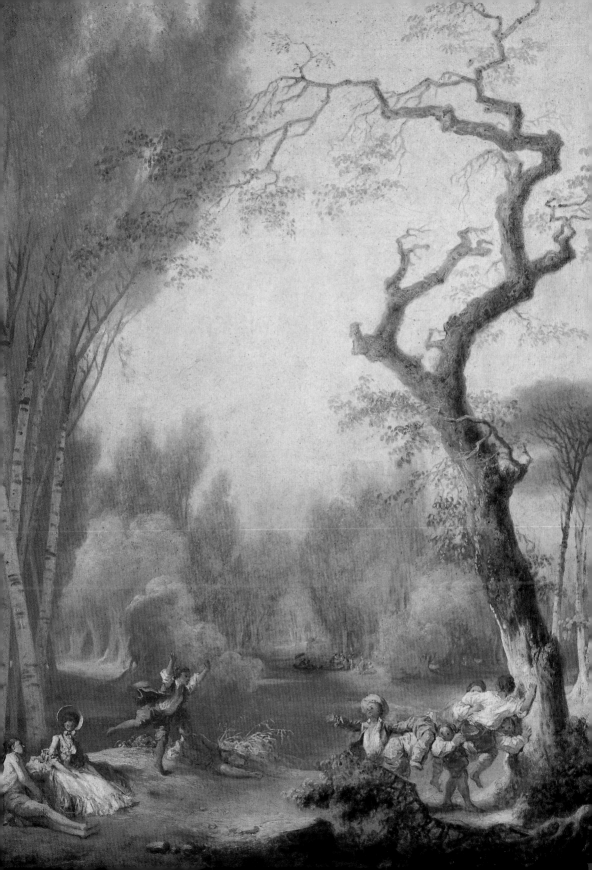

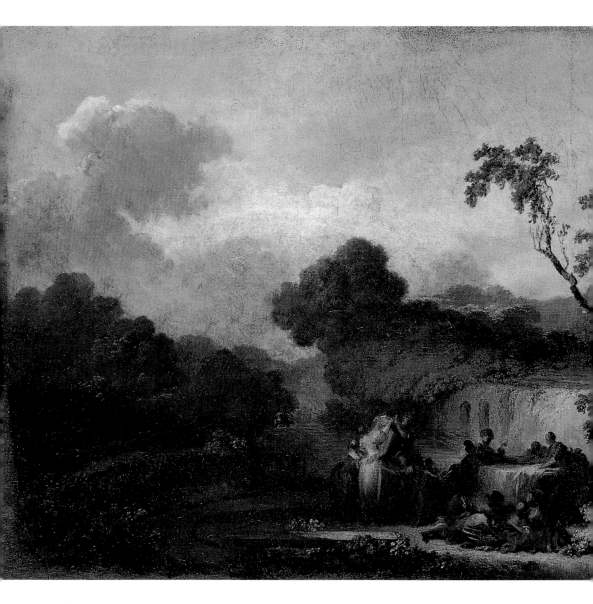

福拉歌那
捉迷藏遊戲前的準備
畫布油彩　38×45cm
巴黎羅浮宮藏

福拉歌那
在粉紅色小陽傘下玩捉迷藏
畫布油彩　61.5×44.7cm
聖地牙哥提肯藝術畫廊藏(右頁圖)

194

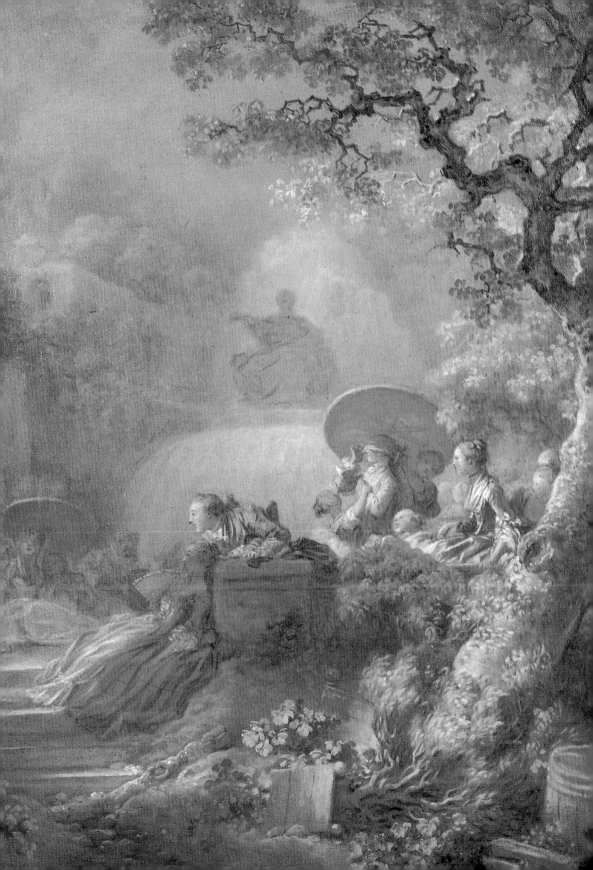

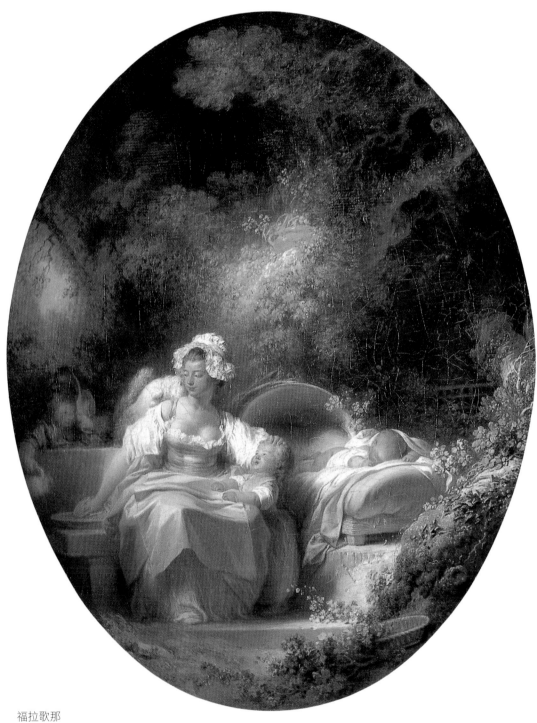

福拉歌那
良母
畫布油彩　49×39cm
瑞士私人收藏

196

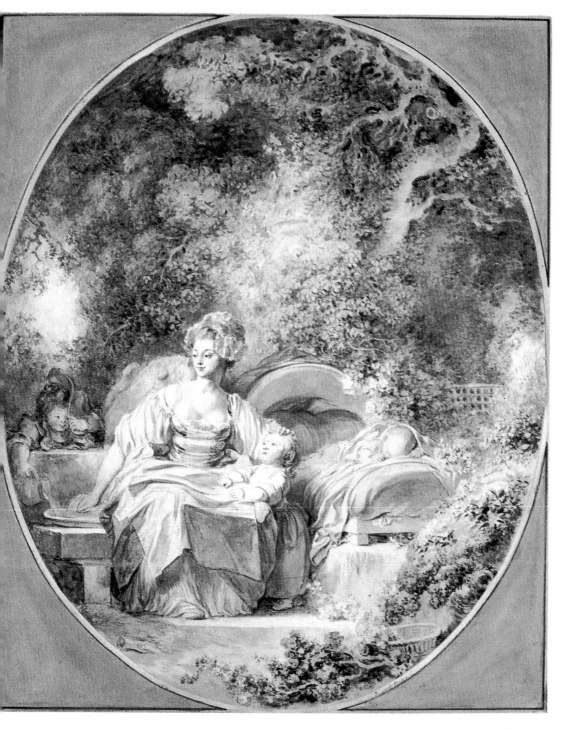

福拉歌那
良母
褐色水墨、水彩、淺色水粉彩　420×342cm
聖彼得堡現代美術館藏

197

在父親身上，母親在旁戒護；採取卡拉瓦喬式的光線投射，所有光線聚集在這位穿著白色衣服的兒童身上。福拉歌那兒子出生於1780年，他在1783年也描繪了這件作品的速寫，可以推測這件作品應該是這年的作品，而且畫中可能也是他自己現實家庭片段的流露。

　　相對於溫馨的家庭生活，人們印象中的福拉歌那繪畫表現最著名的應屬充滿男女歡愉的田園風光的題材。就這些作品而言當有〈偷吻〉（ca.1759-60）、〈無謂的抵抗〉（ca.1775）、〈盪鞦韆〉（1767）、「求愛過程」四連作（ca.1771-72）、〈閂門〉（ca.1778）以及〈少女在床上逗小狗跳舞〉（ca.1775）。這些作品上大體上顯現出福拉歌那繼承雅宴那種出世而令人稱羨的男女情愛的生活。畫面上都是以男女互動的情景為主，其中的〈閂門〉（ca.1777）應屬於福拉歌那第二次旅行義大利歸來後的作品。由維呂伯爵訂購，原本是與〈牧羊人的禮拜〉（ca.1776）

福拉歌那
向爺爺道歉
褐色水墨繪於石墨筆草
圖上　339×442cm
洛杉磯阿芒・漢默基金會藏

福拉歌那
好奇的小女孩
彩、畫板 16.5×12.5cm
巴黎羅浮宮藏

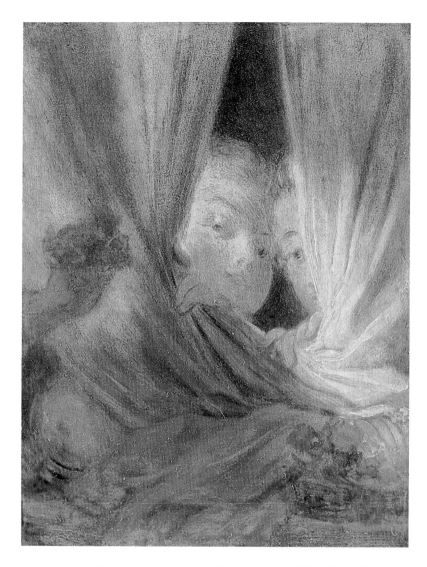

合為連作。這件作品風格並非布欣或者魯本斯風格的延續,而是
林布蘭特的光影,呈現了巴洛克手法。只是,畫面上我們看到一
種透過明暗表現、簡化的構圖,將門閂與蘋果表現為對角線,洋
溢著感官動作的兩位年輕人,藉由陽剛的男性動作與想要逃離男
性而被抱住的女性的柔軟度,使得畫面出現了戲劇性的效果。左
邊的蘋果代表著誘惑,倒下的瓶子意味著人類的墮落。男子以他
健壯的身軀抱著以手頂著頸部的女性,一手則要關閉門閂。往後
所發展的激情足以想見。進入法國大革命後,福拉歌那那種歡愉
的場景已經不再受到社會眷顧,代之而起的是新古典主義那種嚴

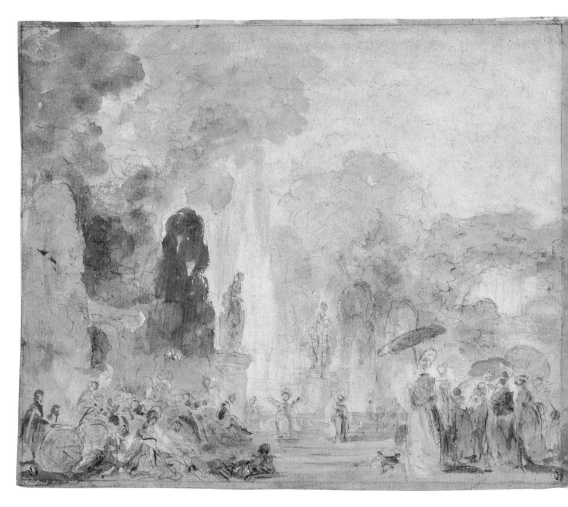

福拉歌那
兩個孩童在公園裡舞蹈
灰色水墨、粉紅與綠色筆觸繪於石墨筆草圖上　343×425cm
紐約大都會美術館藏

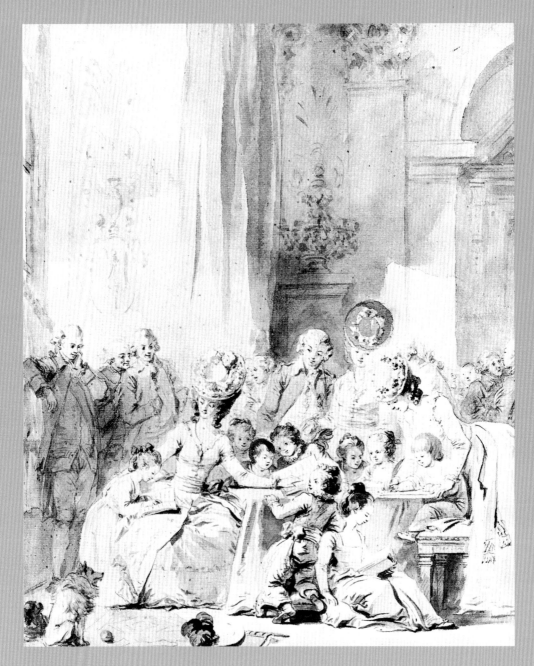

福拉歌那
孩童的教育
灰色水墨繪於石墨筆草圖上　434×347cm
巴黎私人收藏

福拉歌那
孩童的教育
灰色水墨、淺色顏料繪於石墨筆草圖上
434×344cm
法蘭克福市立美術館版畫收藏室藏

福拉歌那
優勝者榮歸
灰色水墨繪於石墨筆草圖上　434×347cm
巴黎私人收藏

福拉歌那
優勝者榮歸
灰色水墨繪於石墨筆草圖上　429×342cm
紐約摩根圖書館藏

福拉歌那
閱讀
褐色水墨繪於石墨筆草圖上 340×475cm
巴黎私人收藏

福拉歌那
小娃兒
蝕刻銅版 260×192cm（銅版）、232×178cm（線框）
巴黎羅浮宮藏(右頁上圖左)

福拉歌那
襁褓中的貓
蝕刻銅版 260×190cm（銅版）、228×170cm（線框）
法國葛拉斯福拉歌那美術館藏(右頁上圖右)

福拉歌那
小説教者
褐色水墨繪於石墨筆草圖上 349×467cm
洛杉磯阿芒‧漢默基金會藏(右頁下圖)

première planche de Mr Gerard agée de 13 a

福拉歌那　**驢子的午餐**　褐色水墨繪於石墨筆草圖上　340×490cm　美國哈佛大學佛格美術館藏

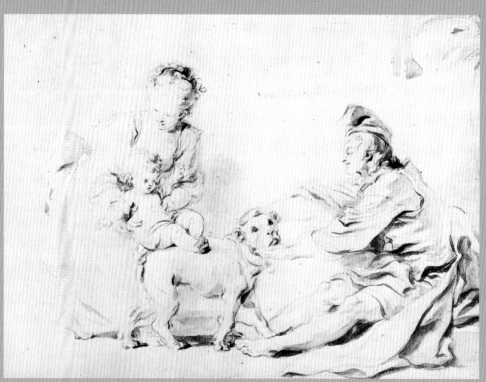

福拉歌那　**騎術的第一堂課**　褐色水墨繪於石墨筆草圖上　348×452cm　紐約布魯克林博物館藏

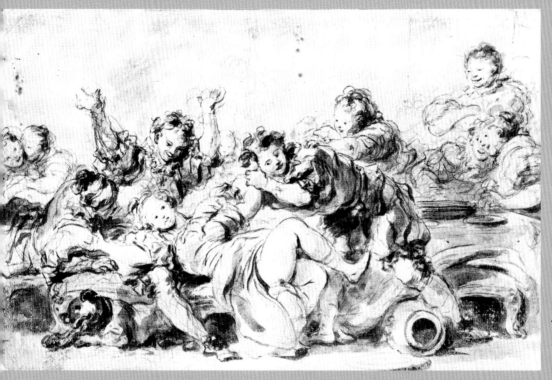

福拉歌那　**受罰的侵略者**　褐色水墨繪於石墨筆草圖上　250×384cm　鹿特丹博曼斯美術館藏

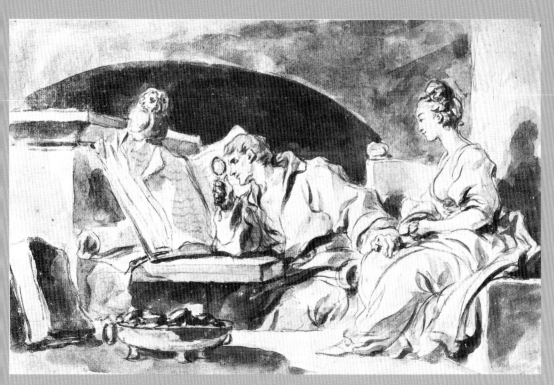

福拉歌那　**年輕女子詢問預言者**　褐色水墨繪於石墨筆草圖上　405×530cm　巴黎馬摩丹美術館藏

福拉歌那
隱修教士的過世
褐色水墨繪於石墨筆草圖上　339×448cm　維也納市阿貝提納版畫收藏館藏(上圖)

福拉歌那
獻給天才富蘭克林
蝕刻銅版　555×478cm（銅版）、478×374cm（線框）　紐約大都會美術館藏(左頁左上圖)

福拉歌那
禿頭老者的頭像
褐色水墨繪於石墨筆草圖上355×278cm　巴黎私人收藏(左頁右上圖)

福拉歌那
稅收承包人
蝕刻銅版　233×175cm（線框）　巴黎國家圖書館藏(左頁左下圖)

福拉歌那
室內一幕
蝕刻銅版　233×175cm（線框）　柏林國家圖書館藏(左頁右下圖)

峻國家主義氣息的作品。當然這樣的作品與他是無緣的。1780年代，福拉歌那的繪畫題材往往趨向於夢幻的神話或者是溫馨的家庭片段，諸如與他妻妹所作的作品都充分表現出社會氛圍轉變的明顯徵兆。

洛可可的肖像畫

　　福拉歌那的繪畫中，初期作品繼承了洛可可繪畫中的肖像風格，特別是布欣的影響。如果就題材來區分，大體可分為四類，一種是所謂「幻想系列」，這類作品具備巴洛克風格；一種則是「淑女系列」，屬於向來的洛可可風格畫風，一種也應屬「淑女系列」的「讀信（書）女性系列」，這是出自於荷蘭風室內畫系列；除此之外還包括「神話與天使系列」，只是這類作品融合福拉歌那從各地所學習到的不同風格與表現手法。

　　福拉歌那作品中特別能呈現才氣洋溢表現的有「繪畫」系列四連作。這四件作品是他的友人賈克-奧涅希姆・貝爾喬雷所訂購。就樣式而言應屬於1750年代的作品。這些作品在貝爾喬雷去世後在其家具倉庫中被發現，1786年送往拍賣時由其姻親聖・農神父購得。這系列作品包括了〈繪畫〉（ca.1750s）、〈雕刻〉（ca1750s）、〈詩歌〉（ca.1750s）以及〈音樂〉（ca.1750s）等四件作品。這系列作品內容分別藉由寓意像與其手持物表現出四種藝術象徵，分別于拿彩筆、雕像、鵝毛筆以及樂譜；人物表現稍微僵硬些，但是他藉由雲端上那種神話女性的優雅表現出超越世俗的容貌與動作，足見豐富的想像力。不論如何，畫面上足以看到布欣人物的濃烈影響，那種纖細卻又不一定準確的人體表現與過於僵硬的動作都出自於布欣。此外手持物的細膩描寫也是出於布欣的教導。

　　除了保表現柔美的女性之外，他也以嬰兒天使形象來表現「一日四時」的系列作品，這系列作品根據推測應屬於1767年

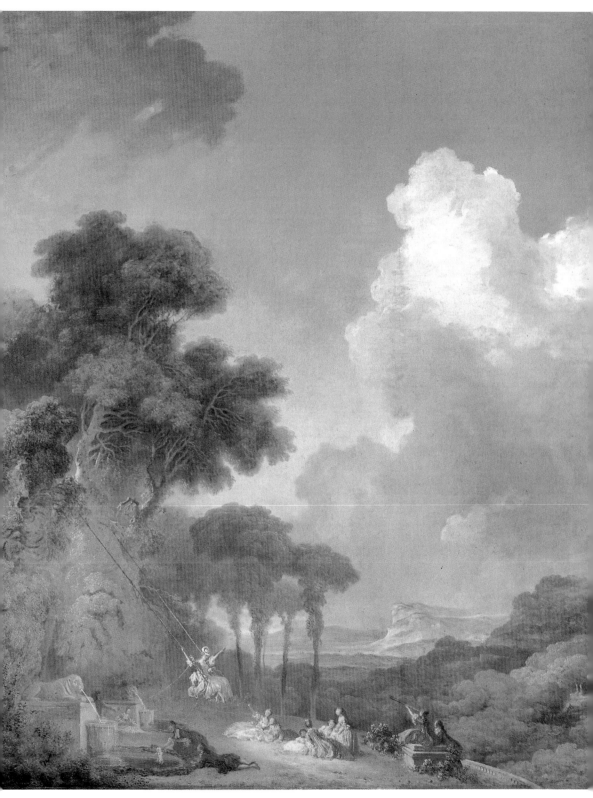

福拉歌那　**鞦韆**　畫布油彩　216×185.5cm　華盛頓國家畫廊藏　213

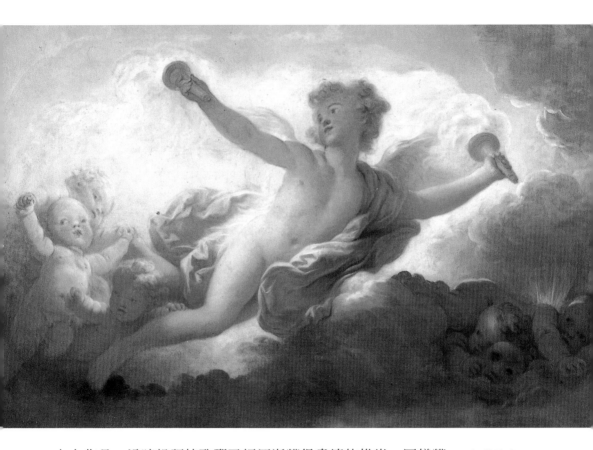

福拉歌那
愛神擁抱宇宙
畫布油彩　116×145cm
法國土隆美術館藏

左右作品；這時候福拉歌那已經逐漸獲得畫壇的推崇，同樣獲得福拉歌那友人貝爾喬雷收藏。收藏者去世後，1786年送往拍賣，目錄上寫有：「這位畫家所共有的優雅與卓越手法。」其次序應該是〈拂曉〉（ca.1768）、〈晝〉（ca.1768）、〈黃昏〉（ca.1768）以及〈夜〉（ca.1768）。福拉歌那分別採用一對天使飛揚天空之際所顯現的簡單影像與構圖來呈現複雜的抽象內容；〈拂曉〉是一對天使共持洒水器洒水，一邊則撒落花朵的情形，給人生命滋長的感受；〈晝〉則是一位天使手拿鵝毛筆凝思創作的情形，背後由兩位天使手持富饒之角傾倒，表示文思泉湧的白晝氣息。〈黃昏〉則是從天上灑落金幣，整體氛圍呈現出濃郁的黃昏感受。〈夜〉則是表現出兩個天使相對酣睡的情景，背後皎潔月光，特別是藉由布欣風格的迴旋藍色布匹的擺動，在寧靜畫面上充滿著動感。福拉歌那在這系列作品上採用恬靜筆調，雖然擁有洛可可繪畫上的藍色調，畫面卻是倍加洋溢著溫馨與寧靜。

福拉歌那
三美神
畫布油彩　89×134cm
法國葛拉斯
福拉歌那美術館藏

綜合上述兩種題材，可以視為福拉歌那所繼承的布欣風格的延續。此外相當著名的肖像話還有神話故事的畫作，譬如〈對繆思埃拉特輕聲細語的邱比特〉（ca.1780）、〈拒絕邱比特接吻的維納斯〉（ca.1780）等作品。

　　在福拉歌那作品中被稱為「幻想系列」的作品向來因為內容特殊、手法新奇以及對象迷樣而吸引許多研究者的目光。這系列作品原本並非作為連作，而是多達十四件之多，風格特殊，被稱為「幻想人物」（Figures de fantaisie）。這些被稱為「幻想人物」的作品具有以下的共同特色。首先是穿著衣領開敞的西班牙式衣服。其次是他們都是端坐而面對著觀賞者，採取一種扭曲的身體動作，臉部神情各異，出現在暗黑的背景中，也都表現出上半身，腰部周圍分別有樂器、樂譜、書籍、手套、假髮套、劍、鵝毛筆等。採用粗快而簡潔的筆調來表現衣紋，容貌則溫和穩重。就此尺寸而言，這十四件作品除了其中一件不同以外，都是

福拉歌那　**踰矩**　畫布油彩　69×38cm　巴黎私人收藏(左)
福拉歌那　**追求**　畫布油彩　70×38cm　巴黎私人收藏(右)

福拉歌那　**年輕姊妹花**　畫布油彩　71.3×56cm　紐約大都會美術館藏(右頁圖)

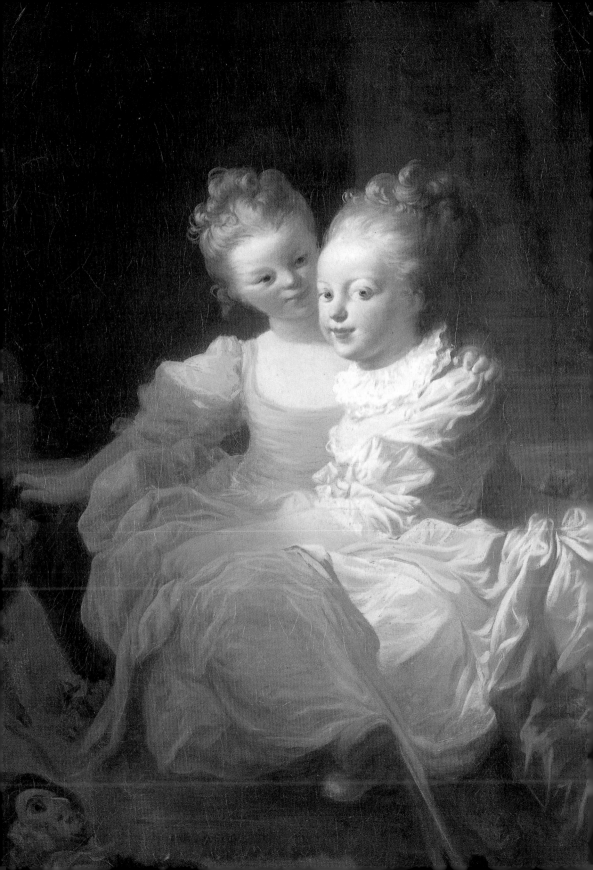

218　福拉歌那　**米諾娃與戰神的爭戰**　畫布油彩　45×37cm　法國坎貝美術館藏

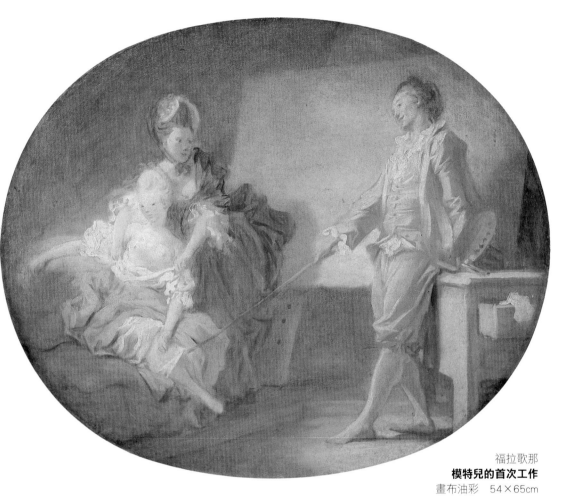

福拉歌那
模特兒的首次工作
畫布油彩　54×65cm
巴黎傑克瑪－安德烈博物館藏

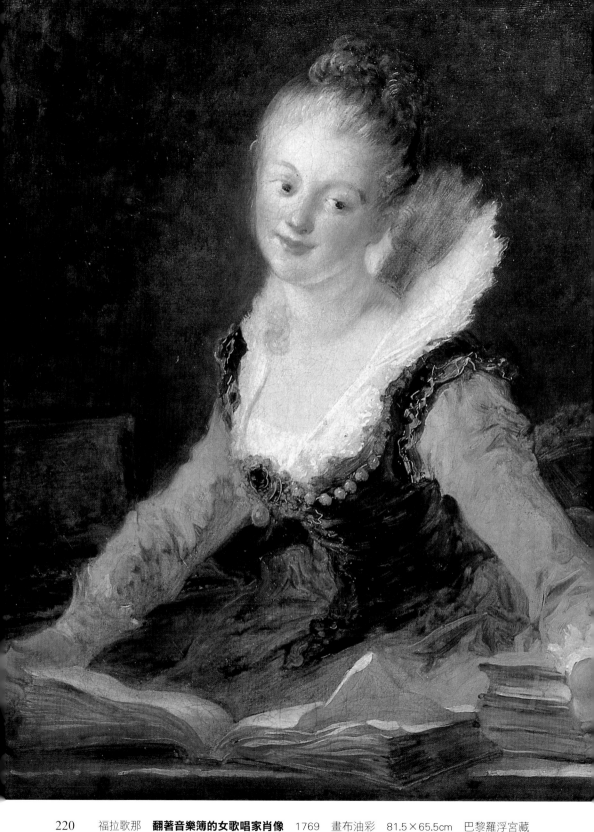

　　福拉歌那　**翻著音樂簿的女歌唱家肖像**　1769　畫布油彩　81.5×65.5cm　巴黎羅浮宮藏

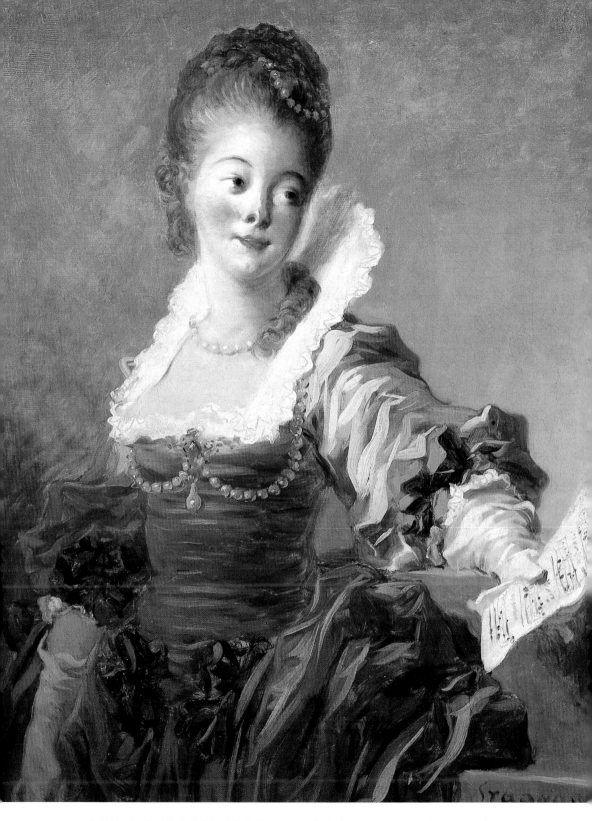

福拉歌那　**拿著樂譜的女歌唱家肖像**　1770　畫布油彩　81×65cm　美國私人收藏　221

80×64公分。製作年代中除了其中兩件署名 'Frago 1769' 之外，其餘並未署名。除此之外，還有記載著「拉・布雷特謝肖像，福拉歌那畫，1769年，一小時完成」（Portrait de La Bretèche, peint par Frangonard, en 1769, en une heure de temps）這樣的親筆紀錄。這樣短時間內卻能掌握出對象，使得龔固爾兄弟大為讚嘆，此外杜里埃爾（J. Thuillier）甚而說：「這些繪畫當中擄獲某種東西——流動的瞬間。」拉・布雷特謝是聖・農神父的兄長，此外目前收藏在羅浮宮中的三件作品中的一件還記載著：「聖・農神父肖像」。研究者認為這些圖像表現各種文藝，分別是「音樂」、「詩歌」（一般稱為「靈感」）、「戲劇」、「歌唱」、〈狄德羅肖像〉則是「哲學」、〈畫家哈爾肖像〉與〈畫家涅容肖像〉則是「美術」，最後的〈基瑪爾小姐肖像〉則是「舞蹈」。就服飾而言，通常認為這些人物穿著「西班牙服飾」，實際上這是從1754年卡爾・范・路描繪了題目為〈西班牙的繪畫〉作品中採用這種服飾之後才在繪畫或者舞台上大為流行。福拉歌那於1753-56年之間在范・路底下學習過；此外1769年波瓦爾雷將這件作品雕成銅版提到沙龍之後，他的那種「特殊肖像畫」也就大為流行。根據研究，這種服飾並非西班牙的，而是法國亨利三世與四世時代的產物。再者，1767年福拉歌那曾經在盧森堡宮研究過魯本斯的「瑪麗・德・梅迪奇生涯系列」，也是產生這些作品系列的原因。這些作品人物穿著華麗服飾，背對陰暗背景，光線清晰投注在他們身上，動作與手持物個個不同，也非充滿強烈個性。這些畫中人物雖然取自實際人物的容貌與性格的描寫，在另一方面卻藉由他們的容貌來表現某種學藝性格。因此，這些作品原本是張掛在沙龍上顯示出現實人像與抽象學藝之間的關聯性，使人蒞臨沙龍時能產生特殊情感。最後，就樣式而言，向來認為這些作品受到法蘭斯・哈爾斯（F. Hals）影響，最近則開始注意到應該受到丁托列特（Tintoretto）、楊・里斯（Jan Liss）以及魯本斯樣式的影響。

　　除了上述的奇妙人物外，福拉歌那的肖像畫主要以女性為主。大多屬於貴族夫人或者社會名流的肖像。其中最著名

福拉歌那　**抱著一隻狗的女子肖像**　1770-72　畫布油彩　81.3×65.4cm　紐約大都會美術館藏　223

福拉歌那　**白髮老人**　**1769**　畫布油彩　60×49cm　法國尼斯舍黑博物館藏

福拉歌那　**戴著窄邊軟帽的老人胸像**　1788　畫布油彩　54×43.5cm
巴黎傑克瑪－安德烈博物館藏(左頁圖)

225

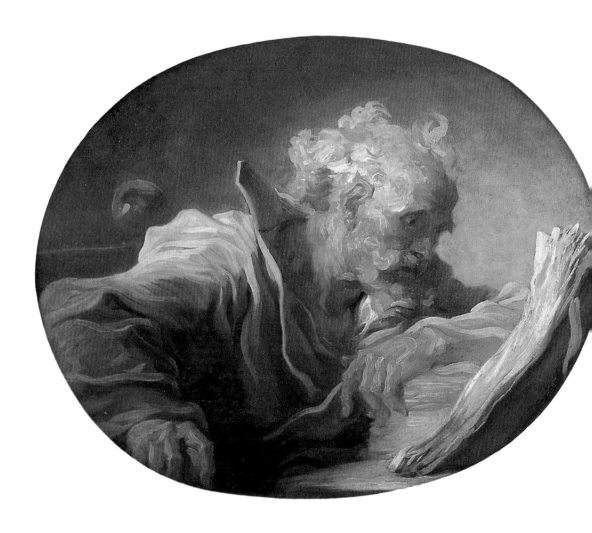

福拉歌那
正在閱讀的哲學家
1766-68
畫布油彩　59×72.2cm
德國漢堡美術館藏

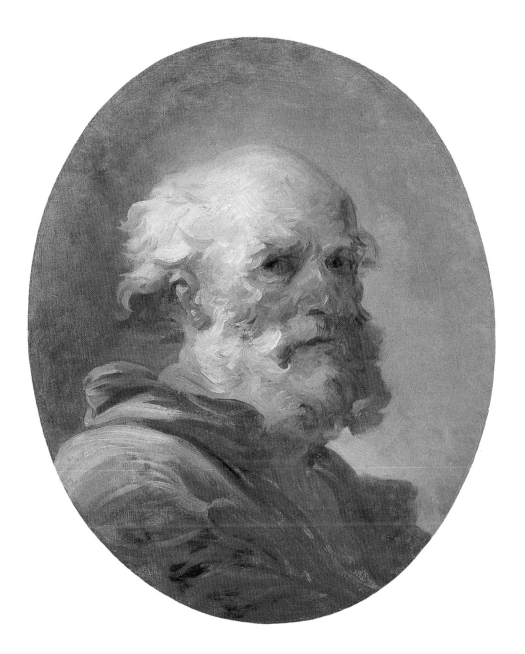

福拉歌那
禿頭老人的頭像
1769 畫布油彩 54×45cm
法國阿眠皮卡笛博物館藏

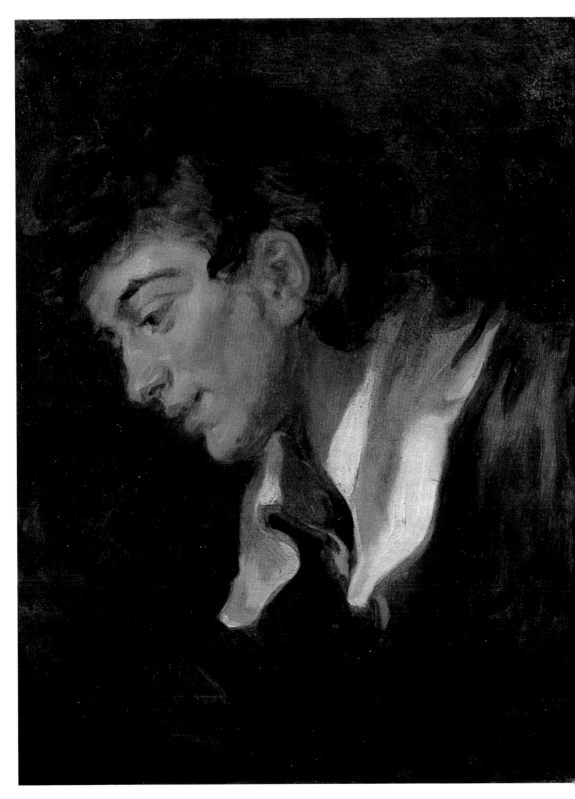

228　　福拉歌那　**年輕男子頭像**　1775-78　畫布油彩　46×38cm　法國勒・阿弗美術館藏

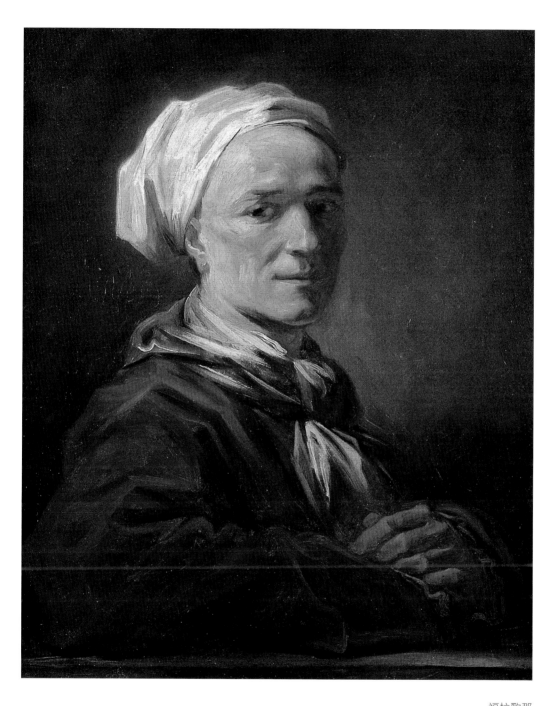

福拉歌那
男子畫像
1770-72
畫布油彩　64.5×52.5cm
巴黎私人收藏

229

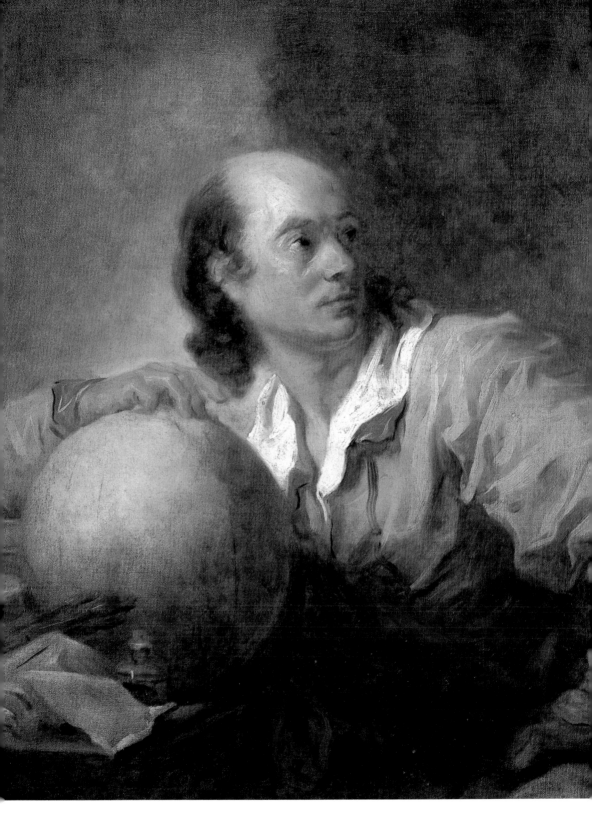

福拉歌那 **傑洛姆・德・拉朗德肖像** 畫布油彩 72×59.5cm 巴黎小皇宮藏

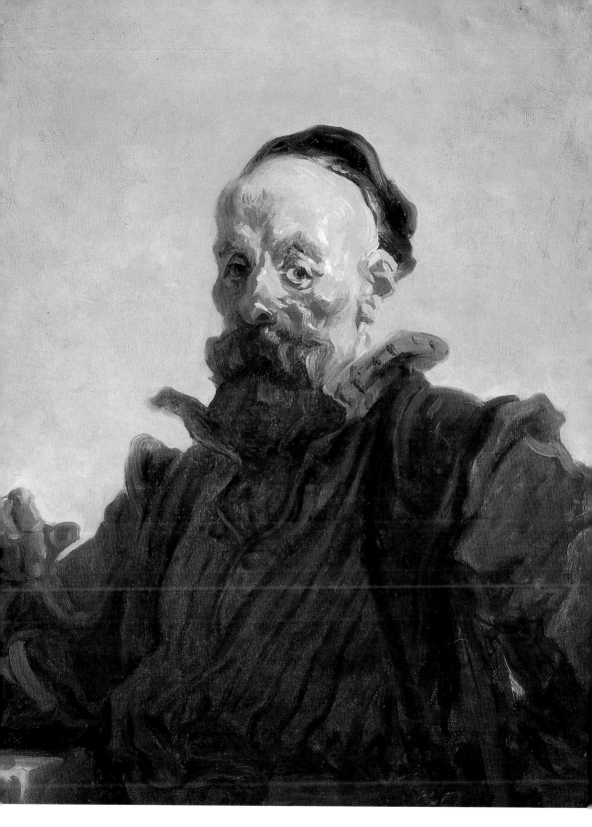

福拉歌那　**男子肖像（或稱唐吉訶德肖像）**　畫布油彩　80.5×64.7cm　芝加哥藝術中心藏　231

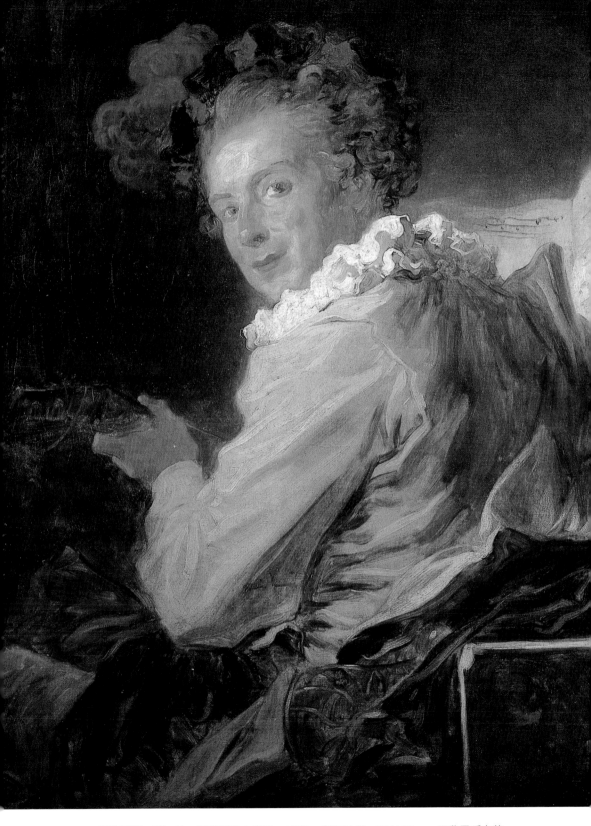

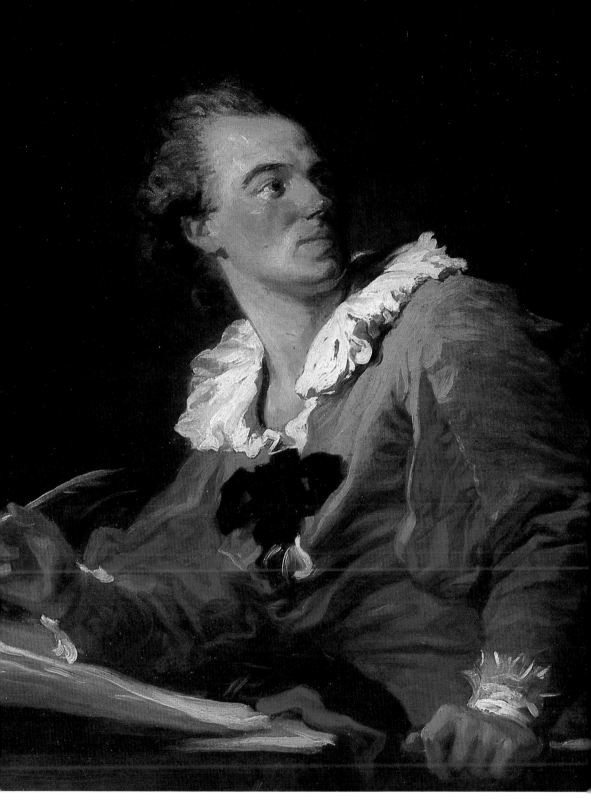

福拉歌那　**男子肖像（或稱作家肖像）**　1767-68　畫布油彩　80.5×64.5cm　巴黎羅浮宮藏　233

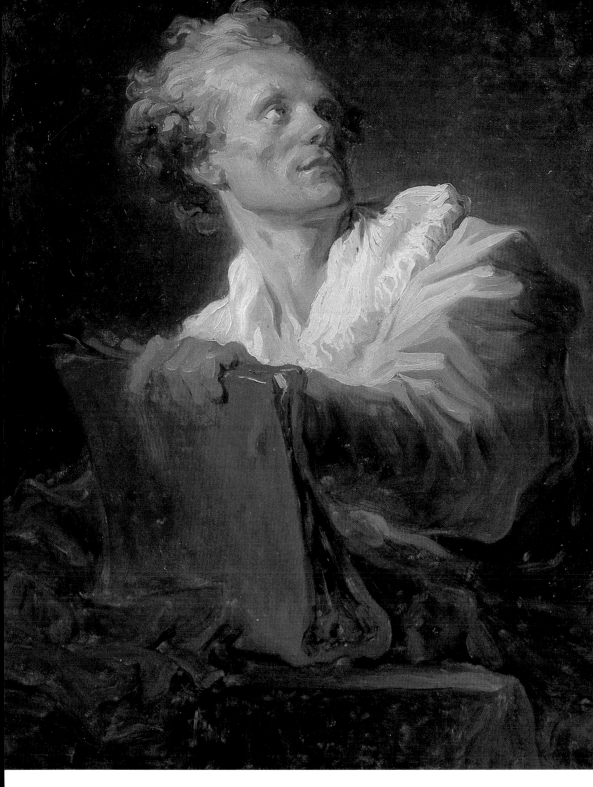

　福拉歌那　**疑為傑克－安德烈・內炯肖像**　1770　畫布油彩　81.5×65cm　巴黎羅浮宮藏

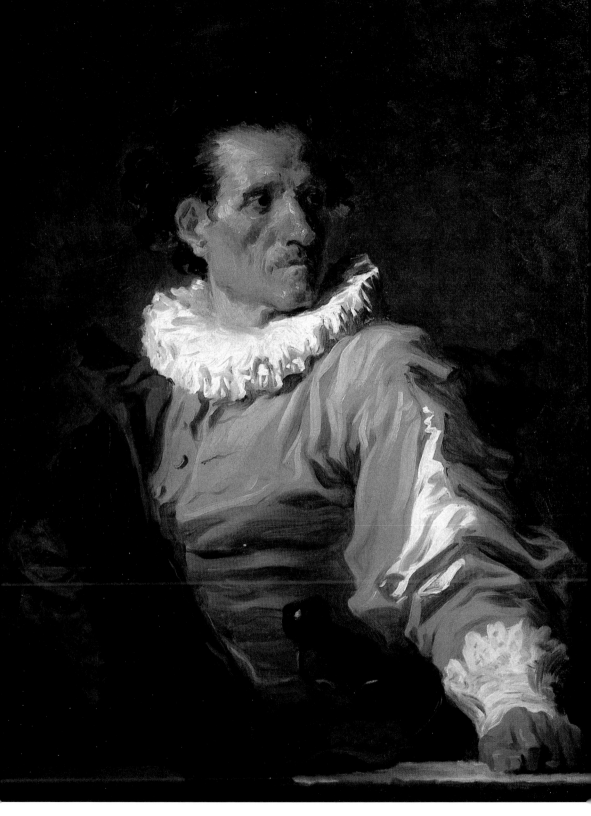

福拉歌那　**男子肖像（或稱戰士肖像）**　　1769-70　畫布油彩　81.5×64.5cm　　美國威廉斯鎮克拉克藝術中心藏

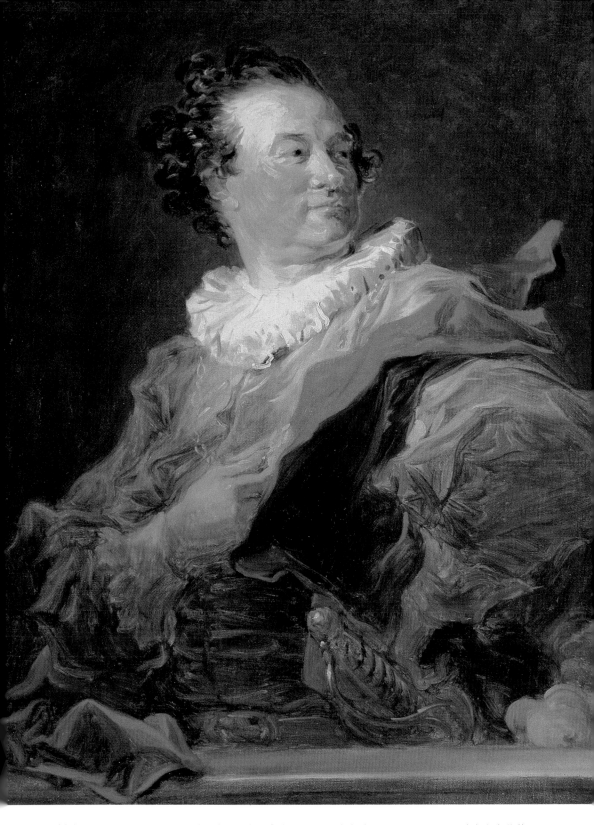

236　福拉歌那　**阿爾古公爵法蘭索・亨利肖像**　1770　畫布油彩　81.5×65cm　瑞士私人收藏

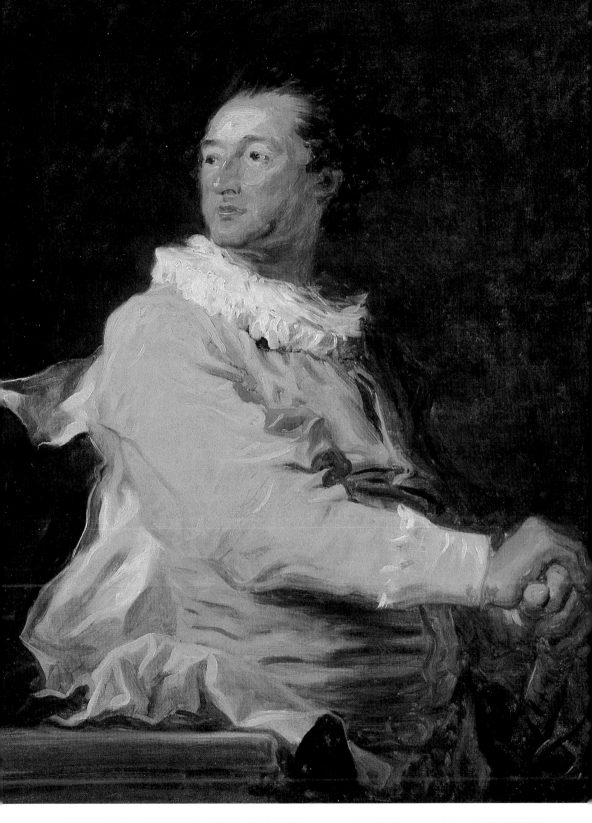

福拉歌那　**博夫宏公爵安納－法蘭索・達古爾肖像**　1770　畫布油彩　81.5×65cm　巴黎羅浮宮藏

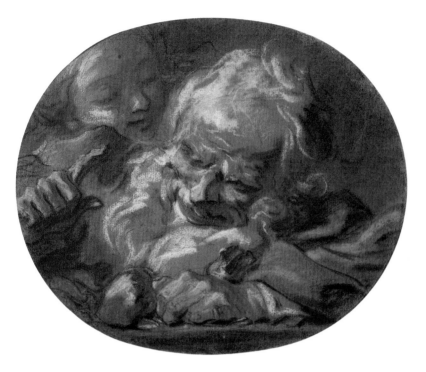

福拉歌那
對金錢的戀慕
石墨、淺色粉彩、黃紙
186×234cm
巴黎私人收藏

的有〈瑪麗-馬德蓮・基瑪爾〉（ca.1772）、〈格麗瓦夫人〉
（after1772）、〈裝扮女巫的奧普利夫人〉（？）、〈卡特利妮・
科隆貝夫人〉（ca.1772）、〈科隆貝小姐〉（ca.1770-72）、〈杜
龐・德・克里塞伯爵夫人肖像〉（ca.1780）、〈坐在沙發上的蘇
丹王妃〉（1770s.）。這些肖像畫屬於淑女肖像畫系列。當然同樣
屬於這系列的作品有他從第二次義大利歸國後所描繪的「讀信少
女」作品，譬如〈信〉（ca.1763-65？）、〈回憶或稱讀信婦人〉
（ca.1775）、〈閱讀的年輕女子〉（ca.1770-72）。除了這些名
流之外，還有〈棕色頭髮少女〉（ca.1770-72）、〈抱著鴿子的少
女〉（ca.1790-92）、〈抱著櫻桃的小孩〉（ca.1785-88）等肖像。

圖見241頁

　　首先我們注意到他的顧客群主要以女性為主，這類作品可以
說是從他早期所描繪的布欣畫作的學習有密切關係。〈瑪麗-馬德
蓮・基瑪爾〉的肖像本人是當時法國最著名舞蹈家瑪麗-馬德蓮・
基瑪爾（Guimard, née Marie Madeleine Despréaux, 1743-1816）。
她是詩人德斯普雷奧的妻子，同時也是史比斯元帥的情人，在巴
黎是位著名的社交名媛，擁有許多情人。1772年福拉歌那接受了
四幅基瑪爾委託的肖像製作訂單，然而卻因為兩人關係轉為惡

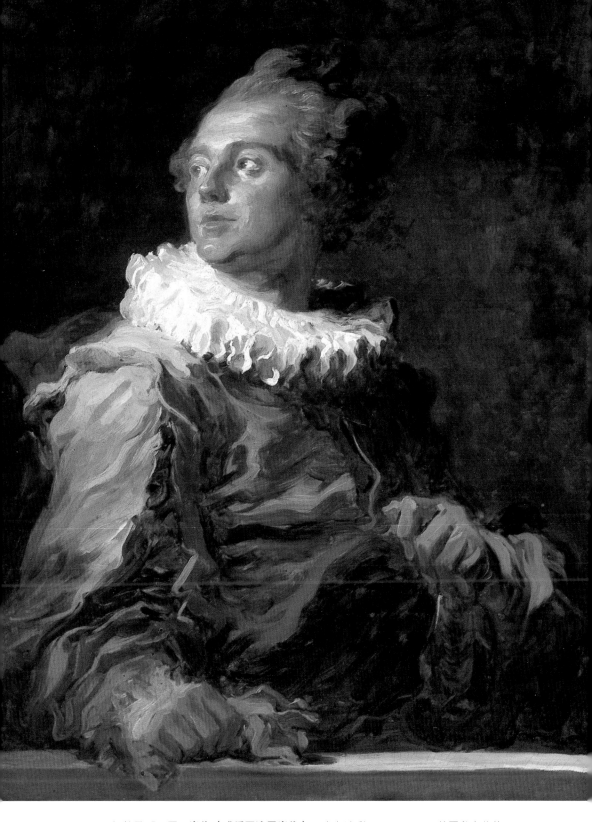

福拉歌那　**男子肖像（或稱男演員肖像）**　畫布油彩　80×65cm　美國私人收藏　239

劣，沒有完成這四幅作品。一般而言，也有推測其餘三幅作品也是以基瑪爾為主角，但是研究者查理·史特爾林（Ch. Sterling）則持反對觀點。如果這幅作品的確是基瑪爾本人，那麼應該是與當時巴黎歌劇院的著名舞蹈家〈杜德〉（Rosalie Duthé, ca. 1760）為成對作品。這位舞蹈家杜德在當時是著名的高級娼婦，不只是亞爾特瓦伯爵的情婦，也是波龐公爵的情人。亞爾特瓦伯爵甚而為她費擲家財。這幅作品可說是理想化的舞蹈家形象，容貌可愛，充滿智慧的眼神。〈格麗瓦夫人〉的肖像主人是格麗瓦夫人（Cathetine-Suzanne Vincent Griois, 1748-94）。她的丈夫是服務於皇室小額出納組的法蘭索瓦-瑪里·格麗瓦，同時她也是畫家法蘭索瓦·文生的妹妹，1766年結婚，可憐的是在1794年被送上斷頭台。〈裝扮女巫的奧普利夫人〉是巴黎高等法院審判長的妻子。畫面採取近於新古典主義繪畫的姿態，此外白色的聚焦燈光使得畫面充滿著流暢灑脫的風格，模特兒因此更加嫵媚動人。〈雅特利妮·科隆貝夫人〉則是雅特利妮·科隆貝（1752-1837），她另有姊妹，分別是姊姊馬麗-卡特利妮（1751-1830），妹妹瑪麗-卡特利妮（1760-1841）。這三位姊妹都是法蘭切斯可與安傑麗卡·德羅特亞·隆普柯麗所生的女兒，在巴黎演藝圈相當知名。有關於她們的生涯有許多相關著作，據傳福拉歌那與她們的關係相當曖昧而複雜。除此之外，福拉歌那也描繪了兩幅〈扮演邱比特的馬麗-卡特利妮〉。馬麗-卡特利妮在十四歲時就被母親賣給瑪薩勒尼伯爵，因為伯爵奢華成性，導致破產並被投監入獄。福拉歌那為他們姊妹畫了橢圓形肖像畫，應是雅特利妮與馬麗-卡特麗妮；然而後者往後是否是這位畫中人物則受到質疑。〈杜龐·德·克里塞伯爵夫人肖像〉則是德·羅瓦安達爾元帥的女兒康斯坦斯·德·羅瓦爾達爾，以後嫁給身為將軍、戰術家以及凱薩《高盧戰記》翻譯者杜龐·德·克里賽。她往後成為拿破崙皇帝夫人約瑟芬皇后的友人，她的兒子杜龐·德·克里塞（1782-1859）日後成為畫家，並且是安傑美術館的奧援者。〈坐在沙發上的蘇丹王妃〉則是根據當時流行的中東品味而創作的作品，特別是克勞德-普羅斯帕·傑洛·德·克雷比農（Claude-Prosper Jolyot de

福拉歌那
情書（〈信〉）
1763-65?
畫布油彩　38×30cm
紐約私人收藏(右頁圖)

240

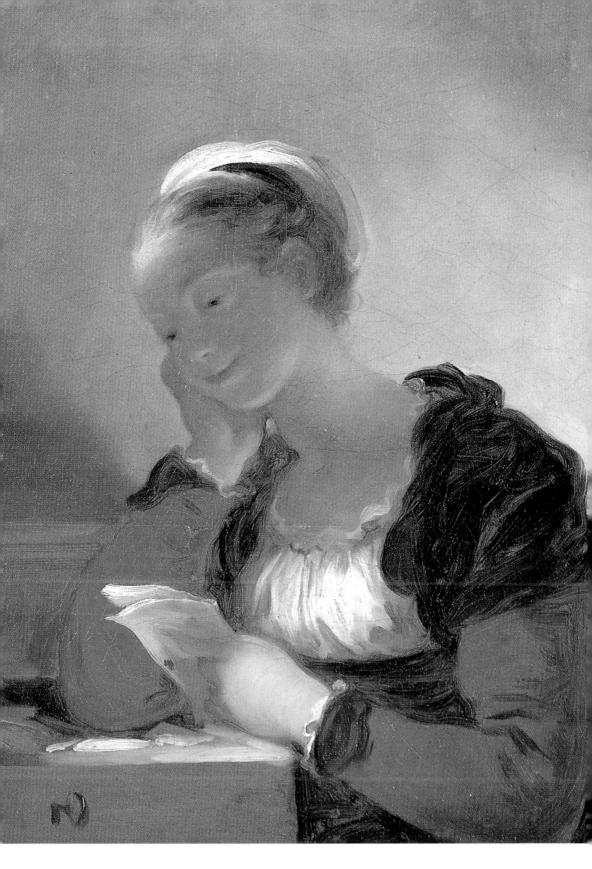

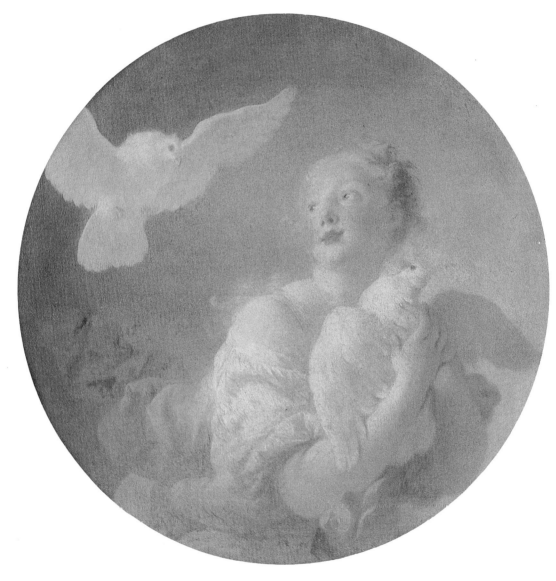

福拉歌那
抱著鴿子的少女
畫布油彩　直徑65cm
以色列台拉維夫私人收藏

藝術家雜誌社　收

100　台北市重慶南路一段147號6樓

6F, No.147, Sec.1, Chung-Ching S. Rd., Taipei, Taiwan, R.O.C.

姓　　名：　　　　　　　　　　　　性別：男□ 女□ 年齡：

現在地址：

永久地址：

電　　話：日／　　　　　　　　　手機／

E-Mail：

在　　學：□ 學歷：　　　　　　　　職業：

您是藝術家雜誌：□今訂戶　□曾經訂戶　□零購者　□非讀者

客戶服務專線：**(02)23886715**　　E-Mail：**art.books@msa.hinet.net**

1. 您買的書名是：

2. 您從何處得知本書：
□藝術家雜誌 □報章媒體 □廣告書訊 □逛書店 □親友介紹
□網站介紹 □讀書會 □其他

3. 購買理由：
□作者知名度 □書名吸引 □實用需要 □親朋推薦 □封面吸引
□其他

4. 購買地點： 市 (縣) 書店
□劃撥 □書展 □網站線上

5. 對本書意見：(請填代號 1.滿意 2.尚可 3.再改進，請提供建議)
□內容 □封面 □編排 □價格 □紙張
□其他建議

6. 您希望本社未來出版？(可複選)
□世界名畫家 □中國名畫家 □著名畫派畫論 □藝術欣賞
□美術行政 □建築藝術 □公共藝術 □美術設計
□繪畫技法 □宗教美術 □陶瓷藝術 □文物收藏
□兒童美育 □民間藝術 □文化資產 □藝術評論
□文化旅遊

您推薦

作者 或

類書名

7. 您認為本社叢書 □整體還滿意 □尚可改進 □有待加強

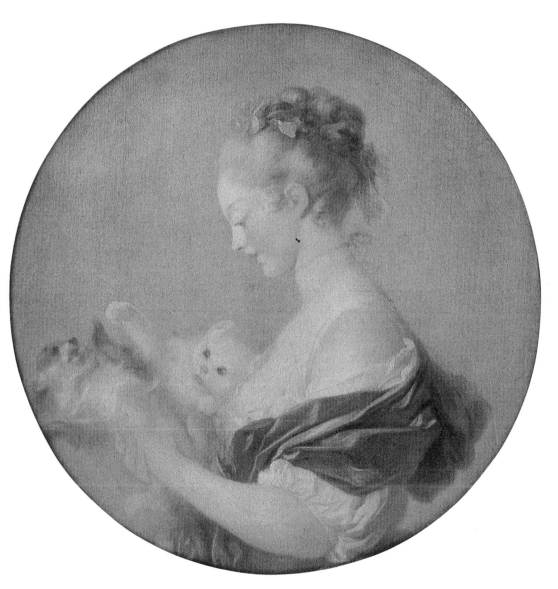

福拉歌那
手抱貓與狗的年輕女子
畫布油彩　直徑65cm
以色列台拉維夫私人收藏

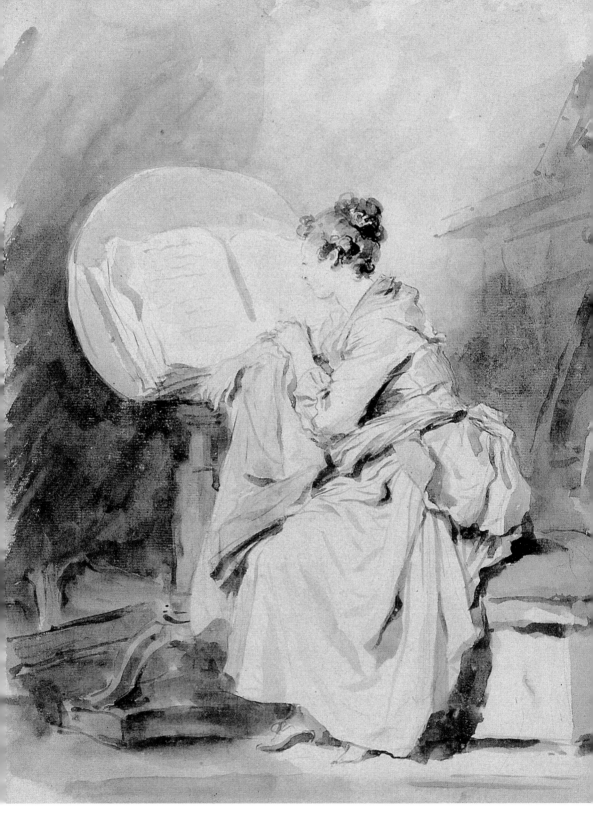

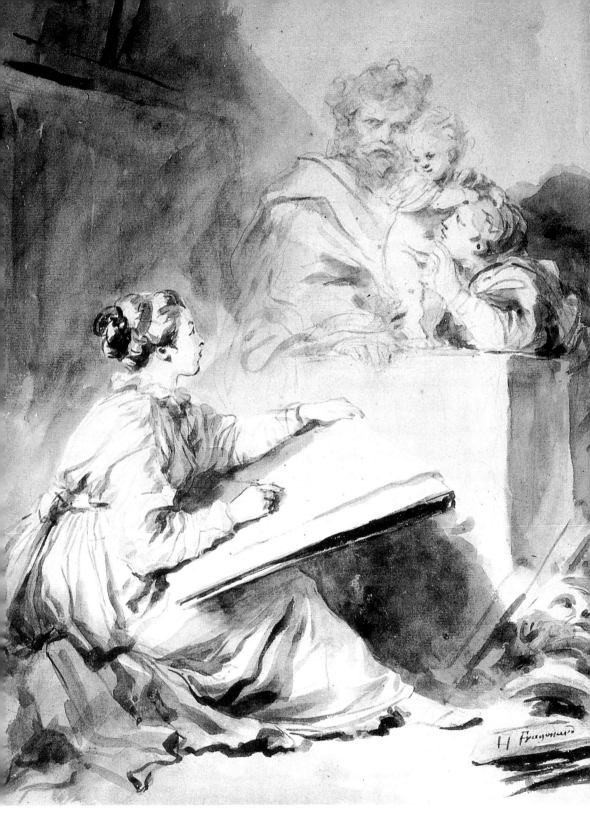

拉歌那　**畫畫的年輕女子**　褐色水墨繪於石墨筆草圖上　451×338cm　維也納市阿貝提納版畫收藏館藏　245

Frago...d

福拉歌那
年輕女子正面畫像
石印粉筆畫　396×256cm
阿姆斯特丹皇家美術館藏(左頁圖)

福拉歌那
頭向右轉站著的年輕女子
石印粉筆畫　380×242cm
阿姆斯特丹皇家美術館藏(左上圖)

福拉歌那
站著的年輕女子側面畫像
石印粉筆畫　375×245cm
巴黎裝飾藝術博物館藏(右上圖)

福拉歌那
站著的年輕女子背面畫像
石印粉筆畫　370×245cm
法國奧爾良美術館藏

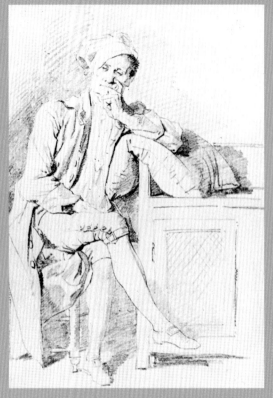

福拉歌那　**臂肘撐桌、坐著的男子**
石印粉筆畫　365×240cm　布魯塞爾伊斯威爾博物
館藏

福拉歌那　**坐著看書的男子**
石印粉筆畫　340×233cm　紐約大都會美術館藏

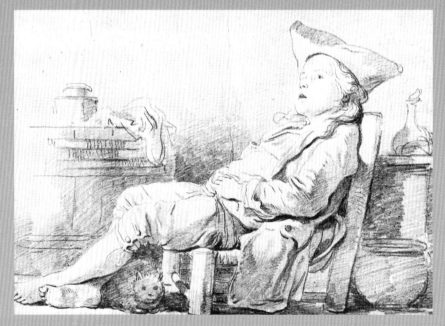

福拉歌那
男孩與貓
石印粉筆畫
356×492cm
巴黎羅浮宮藏

福拉歌那　**頭戴帽子的男子頭像**
褐色水墨繪於石墨筆草圖上　192×155cm
法國柏桑松美術館藏

.福拉歌那　**賣香腸的女商販**
褐色水墨繪於石墨筆草圖上　232×171cm
維也納市阿貝提納版畫收藏館藏

福拉歌那
土耳其帕夏
褐色水墨、刷筆
、微量石墨
249×331cm
巴黎羅浮宮藏

249

福拉歌那 **演木偶戲的人** 淡褐色水墨繪於石墨筆草圖上 295×450cm 法國私人收藏

福拉歌那 **玩牌者的戲劇場景（或稱著火的假髮）**
褐色水墨繪於石墨筆草圖上 351×462cm 美國哈佛大學佛格美術館藏

福拉歌那　**用綢巾包頭的年輕女子**
水彩、褐色水墨繪於石墨筆草圖上　259×212cm　維也納市阿貝提納版畫收藏館藏　251

Crébillon）的《沙發》（Le Sopha）（1743）流行以來，故事情節深受喜愛。故事內容是以印度為背景，一位男子被神變成沙發，目擊各種情慾故事，輾轉相傳。福拉歌那這幅作品上的王妃坐在沙發上面，手上拿著信紙，穿著異國服飾，容貌皎好可人，洋溢著陶醉忘我的神情。然而，應是想像中的人物。

福拉歌那
坐在沙發上的王妃
畫布油彩　47.5×38.5cm
紐約私人收藏(右頁圖)

　　讀信的少女作品獲得不少鑑賞家的青睞。因為當時荷蘭繪畫受到高度評價，這些小品使得收藏家們得以親切地理解其內容；然而，畫中女性的表情上足以展現出兩者的不同，譬如〈信〉則是一位少女拿到信時，臉上呈現出期待與難以壓抑的喜悅，甚而說是一種感動。〈回憶或稱讀信婦人〉同樣也是表現出十七世紀荷蘭室內風俗畫的餘韻，畫家婦人陶醉在讀信的喜悅上面，彷彿是沉思，臉上泛發出心中那股回憶到內心私密的羞澀；特別的是她的手肘底下壓著許多信函，應該是逐次閱讀，臉上洋溢著昔日甜美回憶的笑容。除此之外，〈閱讀的年輕女子女〉描繪一位少女低頭安靜而專注地閱讀書本，充分顯示出福拉歌那從巴洛克風格所獲得的大膽而純熟的筆調，簡潔明朗的運筆，足以說明福拉歌那在表現上的自信。

　　〈棕色頭髮少女〉的真實主角頗有爭議，維吉爾‧約瑟（Virgile Josz）在有關福拉歌那的著作中認為，這幅作品應屬於她的妻妹瑪格麗特的肖像；然而卻沒有更明確的證據足以證明他的立論。只是我們從這樣的表現手法中足以窺見福拉歌那掌握年輕女性內在個性的能力，除此之外這件作品也顯示出即興嗜好與印象派畫家之間在表現手法上的關聯性。〈抱著鴿子的少女〉應屬於福拉歌那晚年的作品，畫中人物穿著緊身衣服，可能是他的女兒安傑麗特-羅莎麗‧福拉歌那的肖像，容貌上洋溢著純真而纖細的感性能力。福拉歌那向來以描繪年輕少女或者貴夫人而受到畫壇青睞，但是到了晚年則喜歡以小幅畫面表現出小孩子那種天真浪漫神情，這幅〈抱著櫻桃的小孩〉應屬於他晚年的作品。相較於〈抱著鴿子的少女〉那種更為纖細的筆法，這幅作品在表現筆調上顯得快速與流暢，應是他週遭所見人物所獲得感動印象之傑作。

福拉歌那年譜

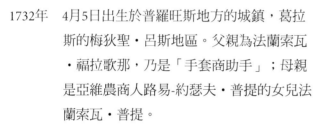

福拉歌那　**坐在手扶椅上的福拉歌那畫像**
石墨　直徑175cm　巴黎庫斯多狄亞基金會

1732年　4月5日出生於普羅旺斯地方的城鎮，葛拉斯的梅狄聖・呂斯地區。父親為法蘭索瓦・福拉歌那，乃是「手套商助手」；母親是亞維農商人路易-約瑟夫・普提的女兒法蘭索瓦・普提。

1733年　法蘭斯瓦伊嘉遷移到葛拉斯的伊爾・杜葛蘭・克雷喬。7月25日弟弟約瑟夫出生，隔年5月22日去世。

1734年　福拉歌那父親法蘭斯瓦獲得從其兄長取得2200路易的承諾。這一決定乃是他祖父的決定。

福拉歌那　**稍微右轉的自畫像**
石墨　129×128cm　巴黎羅浮宮藏

1738年　法蘭斯瓦獲得承諾中的1690路易，他將此金額投資到皇家巴黎消防廳長法蘭索瓦-尼可拉・杜・貝利埃的首都消防栓計畫；最初順利，最後以失敗收場。他尚且期待取回喪失金額，為了出席貝利埃的審判，帶著全家前往巴黎。

1746年　3月24日幼年的尚-奧諾雷・福拉歌那獲得居住於葛拉斯的祭司，同時也是神學博

福拉歌那　**左轉四十五度角的自畫像**
石墨　130×128cm　巴黎羅浮宮藏

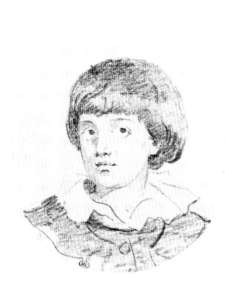

福拉歌那
亞歷山大－埃瓦利斯特‧福拉歌那畫像
石墨　130×128cm
巴黎羅浮宮藏

福拉歌那
福拉歌那夫人
褐色水墨繪於石墨筆草圖上　195×157cm
法國柏桑松美術館藏

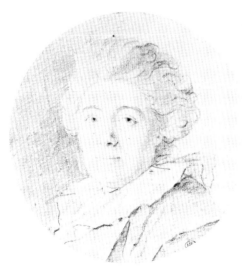

福拉歌那
福拉歌那夫人
石墨　129×126cm
巴黎羅浮宮藏

福拉歌那
羅薩利‧福拉歌那畫像
石墨　128×127cm
巴黎羅浮宮藏

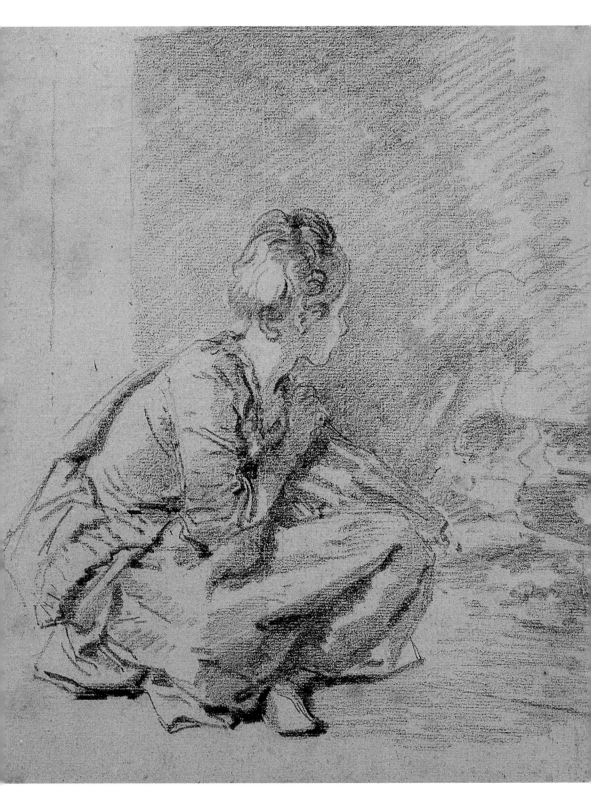

福拉歌那　**在壁爐旁邊的年輕女子兩手拿著風箱**　石印粉筆畫　241×209cm　巴黎私人收藏

福拉歌那
瑪格麗特‧傑拉爾畫像
褐色水墨繪於石墨筆草圖上
186×130cm
法國柏桑松美術館藏

福拉歌那
瑪格麗特‧傑拉爾畫像
石墨　129×128cm
巴黎羅浮宮藏

福拉歌那　**有雕像與遊客的義大利式公園**
色水墨繪於石墨筆草圖上　238×380cm
美國薩克拉門托城克洛克美術館藏

士的叔父皮埃爾‧福拉歌那指定為唯一
繼承人。

1747年　福拉歌那開始成為巴黎公證人書記。該
　　　　公證人認為福拉歌那具有素描才能,建議
　　　　他雙親讓他從事藝術家道路。於是,他父
　　　　親與布欣商量之餘,布欣認為福拉歌那學
　　　　習基礎不充分,介紹給夏丹。於是,福拉
　　　　歌那就在夏丹的畫室學習素描與顏料的使
　　　　用方法。

1748年　布欣同意福拉歌那成為他的弟子。在布
　　　　欣的畫室,福拉歌那認識了德埃與波
　　　　丹。他開始臨摹華鐸、林布蘭特的作
　　　　品。

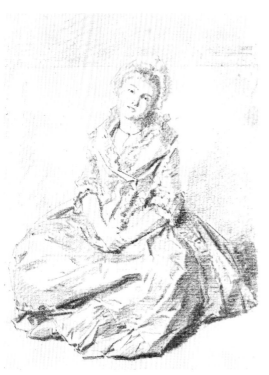

福拉歌那　**坐在地板上的年輕女子**
石印粉筆畫　220×170cm
紐約私人收藏

福拉歌那
昏昏欲睡的年輕女子　石印粉筆畫　241×188cm
紐約私人收藏

福拉歌那　**有兩座樓梯的風景**
褐色水墨繪於石墨筆草圖上　475×330cm　巴黎私人收藏

1752年　叔父於6月11日去世,他繼承遺產。福拉歌那雖然並非美
　　　　術學院學生,但在布欣鼓勵下,以〈耶羅波安向偶像獻
　　　　計〉出品沙龍,獲得羅馬獎首獎,此後四年得以在羅馬
　　　　留學四年。

1753年　5月30日進入由卡爾・范路為校長的皇家優待生學校的
　　　　學生。12月7日獲頒羅馬獎證書。

1754年　1月福拉歌那與其他皇家優待生學校學生,參觀凡爾賽
　　　　宮的作品。他與同學上書請求前往到羅馬學習的時間延
　　　　長到在學院學習結束為止。

1756年　9月17日福拉歌那獲得羅馬美術學校的學生證。10月20日
　　　　在范路校長夫人陪伴下由陸路前往羅馬。12月22日的信
　　　　中,法蘭西美術學校校長那提瓦爾在給皇室營造總監官
　　　　馬利尼信中提到,福拉歌那在內的三位學生到來。

1759年　在那特瓦爾鼓勵下,美術學院學生們在羅馬近郊寫生風
　　　　景。福拉歌那也期待如此,表現得相當熱忱。11月21日

藝術庇護者、愛好者與研究者理查德・聖-農來到羅馬，以後成為福拉歌那一生中的庇護者。

1761年　4月福拉歌那由聖-農的資助下，一同前往威尼斯、羅馬。聖-農此次陪同前往。此外，巴黎的皮埃爾-法郎斯瓦・帕桑將福拉歌那與于貝爾・羅貝爾的羅馬與拿坡里風景製作成版畫系列發行。

1765年　3月30日福拉歌那提出〈克雷蘇茲與卡莉羅埃〉以及其他作品到皇家美術學院，隔日全體會員一致同意，通過他為學會準會員。4月1日柯相向馬利尼提出國家購藏入會作品，並且要求提供羅浮宮的工作室給福拉歌那。這一要求獲得通過，羅浮宮的工作室使用到1805年為止。福拉歌那提出作品到沙龍，〈克雷蘇茲與卡莉羅埃〉獲得國王典藏。

1766年　福拉歌那代表美術學院，獲得羅浮宮阿波羅廳天井畫的訂購，往後並未實踐，此外獲得貝勒維城堡的兩幅作

福拉歌那　**男子坐於地上，雙手合掌向上舉起**　石印粉筆畫　325×520cm　法國蒙彼利埃市醫學院博物館藏

福拉歌那　**男子坐於地上，左手置於地上**　石印粉筆畫　140×530cm　巴黎羅浮宮藏　　261

品訂單。

1775年　福拉歌那的妻妹瑪格麗特·傑拉爾（1761年1月28日出生於葛拉斯）來到巴黎，與他們夫妻同住，往後跟隨福拉歌那學習；往後他的兄長亨利也來到巴黎，在此學習銅雕技法。

1776年　福拉歌那要求取消1766年簽訂的羅浮宮阿波羅廳天井畫契約。其結果是，代替畫一幅普通尺寸的作品。

1777年　協助聖-農神父描繪《拿坡里·西西利亞之旅》，製作於1778-1786年之間，計有六卷，由福拉歌那與于貝爾·羅貝爾繪製，可說是十八世紀法國出版的最美刊物之一。因為此一費用導致聖-農神父破產。

1778年　福拉歌那提出作品參加在巴黎的帕安·德·拉·普蘭修安家中舉行的展覽會。

1779出　出品蒙貝利埃美術協會，瑪格麗特·傑拉爾將福拉歌那素描製作成〈奉獻給佛蘭克林的天才〉銅版，出品帕

福拉歌那
義大利公園內推著兩輪車的女子
褐色水墨繪於石墨筆草圖上　278×397cm
紐約大都會美術館藏

福拉歌那
根據堤耶波羅作品所繪的〈安東尼與埃及豔后的筵席〉蝕刻銅版
165×115（銅版）、150×107（線框）
巴黎羅浮宮藏(右頁下圖左)

福拉歌那
根據堤耶波羅作品所繪的〈聖光中的聖母馬利亞、聖·凱瑟琳以及抱著聖嬰孩耶穌與聖·雅妮的聖·蘿絲〉蝕刻銅版　230×160cm（銅版）、213×130cm（線框）　巴黎國家圖書館藏(右頁下圖右)

福拉歌那 **根據郎弗朗可作品所繪的〈聖·呂克〉**
蝕刻銅版 124×92cm（銅版）、110×80cm（線框） 巴黎羅浮宮藏

福拉歌那 **根據郎弗朗可作品所繪的〈聖·馬可〉**
蝕刻銅版 115×90cm（銅版）、110×80cm（線框） 巴黎羅浮宮藏

安・德・拉・普蘭修安家中舉行的展覽會。7月，福拉歌那出品〈抱著包裹著貓的小孩〉於帕安・德・拉・普蘭修安的通訊沙龍。11月德洛涅出版前年福拉歌那製作的銅版畫。11月30日國王發布政令，為了支付福拉歌那與其妻子、瑪格麗特・傑拉爾的年金，政府編入總額6172里維拉16索爾6德尼埃作為年俸。

1780年　福拉歌那父親放棄父權，福拉歌那管理自己的財產。10月26日，兒子亞歷山大・埃瓦利斯特出生，同日授洗。

1781年　3月4日福拉歌那父親去世，享年81歲。8月22日提出〈回答兒子問題的母親〉、〈坐著聖母與聖約瑟夫，接吻聖母的嬰兒基督，一群天使〉以及〈小馬廄當中，抱犬睡眠與守護他們的公牛〉於通訊沙龍。8月23日出品〈布羅紐森林的眺望〉。

1782年　德・羅涅將福拉歌那作品〈許多幸福小孩〉製作成版畫出版。7月4日，福拉歌那向布斯克夫人購買兩層樓建築。6月7日語8月16日、11月15日出品通訊沙龍。

1783年　德・洛涅出版自己製作的福拉歌那〈小孩圍繞的母親〉作品。

1784年　5月以前的某一時期布洛將〈閂門〉製成版畫作品，以此

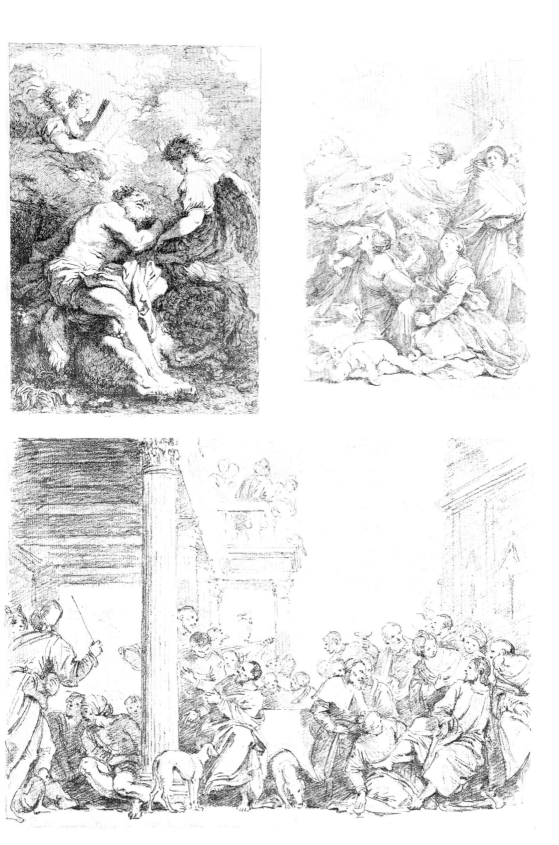

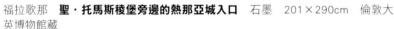

福拉歌那　**聖‧托馬斯稜堡旁邊的熱那亞城入口**　石墨　201×290cm　倫敦大英博物館藏

為契機，發行許多道德爭議的連串版畫作品。

1785年　6月德‧洛涅以銅版畫製作〈被發現的隱密場所〉、〈破碎的婚姻〉以及〈結婚終了〉發行。J.庫謝雕製的福拉歌那〈魅力的仇女〉出版。7月14日出品〈庭院風景〉到通訊沙龍。

1786年　1月19日出品〈在雲中飛翔的邱比特〉。

1787年　7月福拉歌那作品〈被盜的內衣〉與〈被母親懲罰的邱比特〉成對，由E.傑爾珊以銅版畫雕製出版。

1788年　6月福拉歌那〈鬥門〉與〈偷吻〉成對，由N.F.勒尼以銅版製作出版。

1789年　1月福拉歌那〈被盜的內衣〉由奧古斯坦‧勒‧葛蘭銅版製作出版。9月7日爆發法國大革命，福拉歌那妻子與瑪格麗特‧傑拉爾一起加入莫瓦特所領導的藝術家妻子代表團，捐贈珠寶支付國家的負債。

1790年　1月12日他與妻子、妻妹馬格利特一同前往葛拉斯，寄宿在堂兄弟亞歷山大‧莫貝

福拉歌那　**熱那亞城的巴爾比宮**
石墨　202×292cm
倫敦大英博物館藏

福拉歌那　**普羅旺斯聖・黑米的凱旋門**
石墨　193×274cm
倫敦大英博物館藏(下圖)

福拉歌那　**普羅旺斯聖・黑米的陵墓**
石墨　259×194cm　倫敦大英博物館藏

福拉歌那　**根據卡斯迪格里歐納作品所繪的〈各種鳥類〉**
203×266cm　倫敦大英博物館藏

福拉歌那
熱那亞城附近的木爾特多港的羅梅里尼．洛斯坦別墅
石墨　199×284cm
倫敦大英博物館藏

爾家中，寄宿與飲食費為每月168路易。他在此加入主張
自由與愛國的同濟會。他將杜巴利夫人的畫放於此地，
並且描繪一些具有「革命」特質的繪畫作品。

1791年　他將滯留於莫貝爾期間所獲得作品當作代金，從莫貝爾
獲得3600里維爾，離開葛拉斯，前往巴黎。這年之中，
他的作品〈愛之夢〉、〈愛之泉〉以及〈家庭的母親〉
由版畫家勒尼與羅馬涅刊行出版。11月25日福拉歌那
的重要庇護人以及友人聖-農去世。

1792年　〈閂門〉與〈契約〉成為一對作品雕版發行。9月12日福
拉歌納爾將自己年僅十二歲的兒子送到當時以革命聞名
的大衛的工作室學習。

1793年　7月4日由大衛提案，福拉歌那成為革命會議所設立的
藝術委員會會員。8月4日皇家美術學院被廢除。11月4日
共和國藝術協會成立，代替藝術委員會，福拉歌那成
為會員。11月15日被任命為國民會議獎的審查委員之
一，11月18日大衛提議為了充實美術館內容，設置保管
人制度。

1794年　1月16日福拉歌那成為「美術館保護人」的最高負責
人。大衛指出這些保護人是「從對革命表達善意的畫家

173.福拉歌那
傑內附近的山坡風景
褐色水墨繪於石墨筆草
圖上　353×462cm
法國貝藏松美術館藏

福拉歌那
尼姆的方形神殿 石墨 194×289cm 德國卡爾斯魯厄國立美術館藏

福拉歌那
小公園 蝕刻銅版原版 112×165cm（銅版）、103×140cm（線框）
巴黎國家圖書館藏

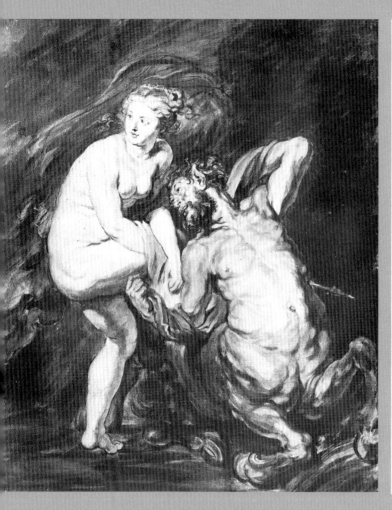

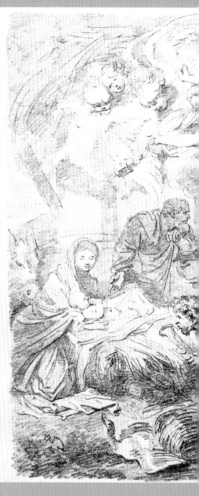

福拉歌那
根據魯本斯作品所繪的〈德雅涅拉與半人半馬怪物涅索斯〉
水彩、淺色水粉彩、褐色水墨繪於石墨筆草圖上
426×340cm
巴黎羅浮宮藏

福拉歌那
**根據卡斯迪格里歐納作品所繪的
〈耶穌誕生〉**
石墨　288×192cm
倫敦大英博物館藏

.福拉歌那
根據布哲作品所繪的〈聖·亞歷山大·索利〉
石墨　273×169cm
倫敦大英博物館藏

福拉歌那
根據布哲作品所繪的〈聖·司提反〉
石墨　179×288cm
倫敦大英博物館藏

福拉歌那　**酒神祭（或稱森林之神的遊戲）系列之寧芙仙女坐在兩個森林之神的手上**　蝕刻銅版　約145×211.5cm（銅版）、約135×203.5cm　巴黎國家圖書館藏

福拉歌那　**酒神祭（或稱森林之神的遊戲）系列之森林之神家族**　蝕刻銅版　約145×211.5cm（銅版）、約135×203.5cm　巴黎國家圖書館藏

福拉歌那　**酒神祭（或稱森林之神的遊戲）系列之跨坐在森林之神背上的年輕女子**　蝕刻銅版　約145×211.5cm（銅版）、約135×203.5cm　巴黎國家圖書館藏

福拉歌那　**酒神祭（或稱森林之神的遊戲）系列之森林之神的舞蹈**　蝕刻銅版　約145×211.5cm（銅版）、約135×203.5cm　巴黎國家圖書館藏

.福拉歌那
蒙多邦附近的內可波力斯城堡
石印粉筆、微量石墨
362×494cm
鹿特丹博曼斯美術館藏

中選拔出來。」「保護人」2月13日開始舉行活動，以後美術館展示廳舉行展覽，都需製作典藏作品目錄。4月13日巴黎市委員會根據維爾涅、杜蒙的證詞，發給福拉歌那居住證明，證明書上面記載著：「62歲，身高160公分，髮、眉毛灰色，額禿，鼻子普通高，眼睛灰色，嘴巴大小普通，下顎圓形，有天然痘疤痕。」福拉歌那居住於奧提街所在的羅浮宮。兩日後馬格麗特獲得居住證明。5月14日獲頒「良民」證明。

1795年　「美術館保護人」改組，福拉歌那成為其中一位委員。福拉歌那為瑪格麗特的終身年金，投資600法朗。

1796年　1月21日福拉歌那成為保護人的最高負責人。隔月，凡特斯取代他的地位。8月26日他與拉圖與爾克伊呂斯成為設立的繪畫與雕刻國立學校的審查委員。

1797年　5月23日福拉歌那被任命為凡爾賽美術館運送隊監督，擔任著國有美術品選擇與運送的責任。8月12日他與妻子一同購入埃維利-普提-布爾格的居家。

1799年　福拉歌那兒子亞歷山大-埃瓦利斯特繪畫獲得國家獎賞。4月25日福拉歌那成為繪畫獎賞的受獎者的裁定

福拉歌那
**梁內附近的塞斯提城裡
的聖・司提反橋風景**
褐色水墨繪於石墨筆草
圖上　160×215cm
法國貝藏松美術館藏
（上圖）

福拉歌那
**維蘇威火山附近由龐貝
元帥發掘的地下墓穴景
觀**
褐色水墨繪於石墨筆草
圖上　285×368cm
里昂裝飾藝術博物館藏

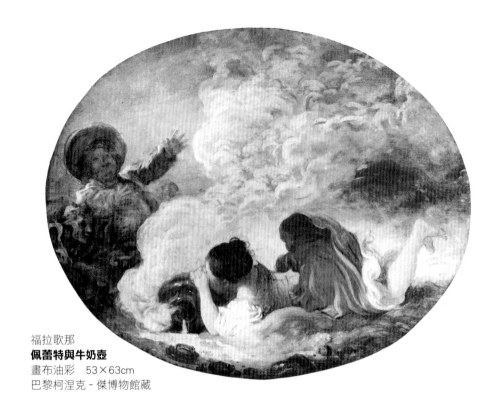

福拉歌那
佩蕾特與牛奶壺
畫布油彩　53×63cm
巴黎柯涅克 - 傑博物館藏

人。

1800年　6月12日廢除凡爾賽美術館運送隊監督職位，福拉歌那
　　　　被解雇，不論在社會、經濟面上開始下降。

1801年　兒子亞利山大-埃瓦利斯特獲得呂西安·波納巴爾擁有
　　　　的普雷西·夏蒙城堡入口大廳裝飾訂單，呂西安·波納
　　　　巴爾到此城堡，對於作品讚嘆不已。

1802年　3月17日福拉歌那與法定繼承人瑪格麗特·傑拉爾，從
　　　　路易·瑪莉-菲利克斯購入巴黎勒魯傑尼街道的房子。

1803年　12月11日福拉歌那弟子，出身於葛拉斯的亨利·卡斯
　　　　特爾獲得美術學院的入學。

1805年　4月1日居住於羅浮宮的畫家們被要求退出。但是，獲得
　　　　的補償是1300-1500法朗。8月5日福拉歌那因為羅浮宮
　　　　宿舍的退還，獲得1000法朗年金，1805年9月23日開始支
　　　　付這筆年金。

1806年　1月7日公證人基姆頒發給福拉歌那兒子亞歷山大-埃瓦

福拉歌那
坐在噴泉旁的騎士
畫布油彩　94×74cm
巴塞隆納現代美術館藏

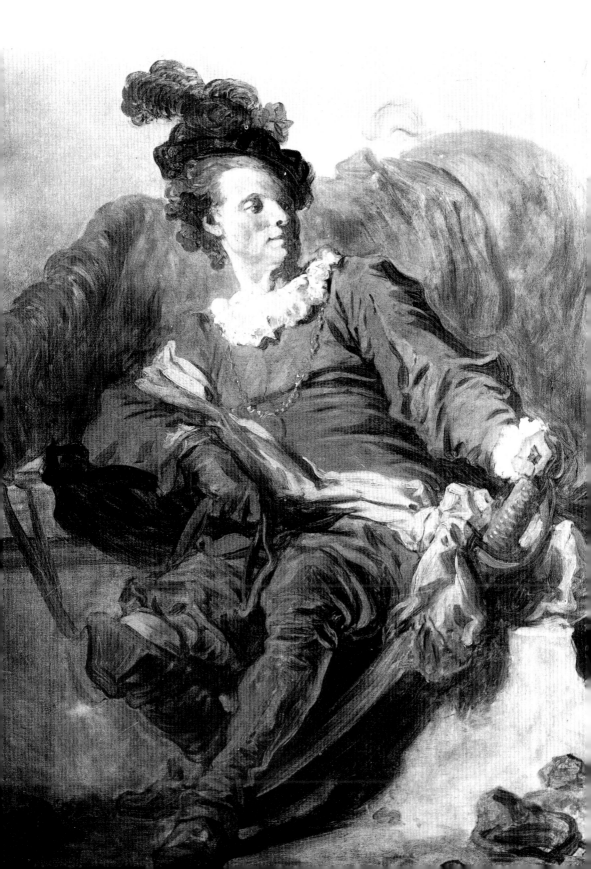

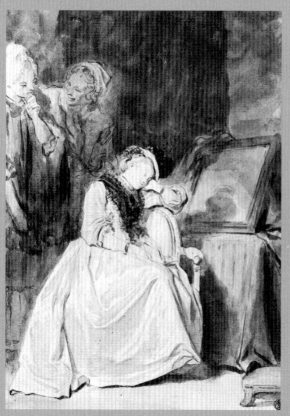

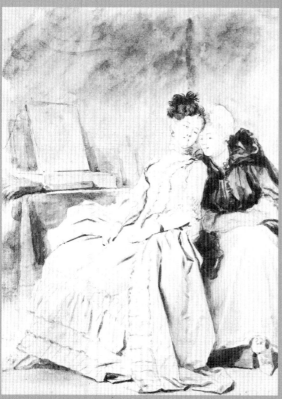

福拉歌那
做夢的女子
褐色水墨繪於石墨筆草圖上
305×215cm
紐約大都會美術館藏
(左頁左上圖)

福拉歌那
閱讀
褐色水墨繪於石墨筆草圖上
281×210cm
巴黎羅浮宮藏(左頁右上圖)

福拉歌那
兩個聊天的年輕女子
褐色水墨繪於石墨筆草圖上
281×210cm
鹿特丹博曼斯美術館藏
(左頁左下圖)

福拉歌那
姊妹花
畫板、油彩　31.7×24cm
里斯本國立古代博物館藏
(左頁右下圖)

福拉歌那
信件
褐色水墨繪於石墨筆草圖上
399×290cm
芝加哥藝術中心藏

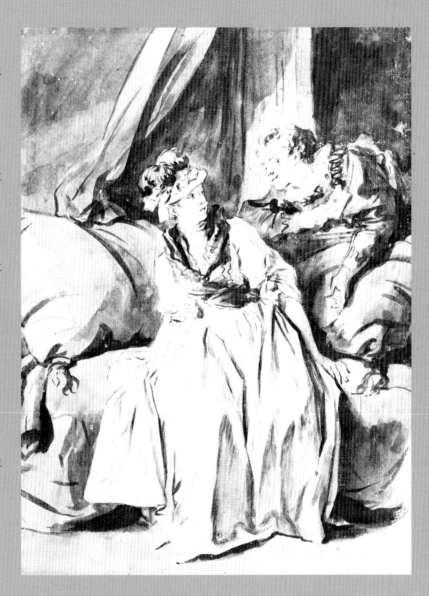

福拉歌那
羅傑與愛爾奇妮互訴衷曲
褐色水墨繪於石墨筆草圖上　394×260cm
費城羅森貝奇美術館藏(左上圖)

福拉歌那
羅傑沉醉於愛爾奇妮島的歡愉中
褐色水墨繪於石墨筆草圖上　405×253cm
法國納爾榜歷史暨藝術博物館藏(右上圖)

福拉歌那
愛爾奇妮再次見到羅傑
褐色水墨繪於石墨筆草圖上　385×235cm
巴黎私人收藏

福拉歌那　**羅傑寫信給伯拉曼特**
褐色水墨繪於石墨筆草圖上　365×236cm
巴黎羅浮宮藏

福拉歌那　**女巫讓羅傑與愛爾奇妮現形**
褐色水墨繪於石墨筆草圖上　400×248cm
法國朗格勒美術館藏

福拉歌那
安潔莉克被艾布德島的居民帶走
褐色水墨繪於石墨筆草圖上　391×251cm
法國第戎美術館藏(上圖左)

福拉歌那
安潔莉克在貪吃的逆戟鯨威脅之下
褐色水墨繪於石墨筆草圖上　393×258cm
華盛頓國家畫廊藏(上圖右)

福拉歌那
羅蘭在海岸擊殺逆戟鯨
褐色水墨繪於石墨筆草圖上　394×260cm
費城羅森貝奇美術館藏

福拉歌那
卡利哥杭被綁在樹下
褐色水墨繪於石墨筆草圖上　435×287cm
柏林國家圖書館藏(左)

福拉歌那
卡利哥杭背負葛里峰、阿奇朗與阿斯多爾夫
褐色水墨繪於石墨筆草圖上　375×250cm
馬賽葛羅貝·拉巴狄耶博物館藏

福拉歌那
普魯塔克的夢
褐色水墨繪於石墨筆草圖上
351×489cm
巴黎私人收藏(左上圖)

福拉歌那
普魯塔克畫像習作
中國水墨繪於石墨筆草圖上
325×330cm
法國圖爾尼斯市葛爾茲美術館藏
(右上圖)

福拉歌那
**亞里士多德受愛神與狂熱之神的
啟示**
褐色水墨繪於石墨筆草圖上
334×454cm
法國柏桑松美術館藏(左圖)

福拉歌那
**大祭司拿刀壓住一名年輕女子在
祭壇上**
褐色水墨繪於石墨筆草圖上
337×470cm
法國蒙彼利埃市醫學院博物館藏
(左下圖)

福拉歌那　**大河之神**　褐色水墨繪於石墨筆草圖上　320×220cm　巴黎私人收藏

利斯特‧福拉歌那出生證明。2月25日本人也從同一公
證人收取出生證明。8月22日福拉歌那在皇家廣場繪
畫修復人維利家中，然而清晨5點去世自己宅內。死因或
許是腦中風。10月16日舉行「巴黎科學藝術文學協會」
中，福拉歌那獲得讚詞。福拉歌納夫人退隱到埃維
利-普提-布爾格，去世於1824年，妻妹瑪格麗特‧傑拉爾
則去世於1837年。

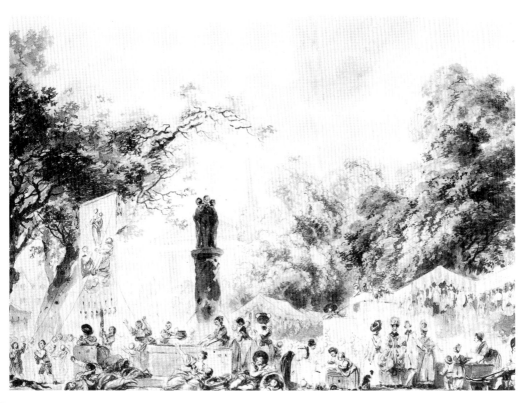

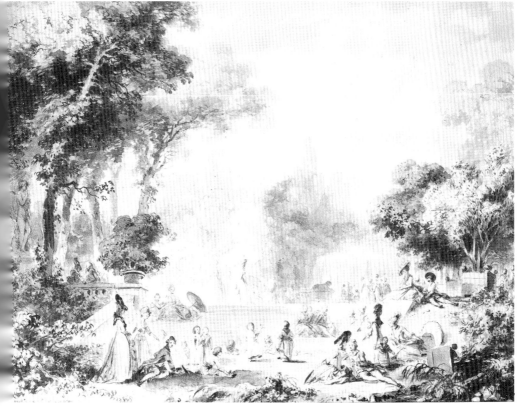

國家圖書館出版品預行編目資料

福拉歌那：洛可可繪畫大師＝Fragonard／潘襎著.
　　初版. -- 臺北市：藝術家，2009.04
　　面；　公分.--（世界名畫家全集）

ISBN 978-986-6565-31-1（平裝）

1.福拉歌那(Fragonard, Jean Honore, 1732-1806)
2.話論 3.洛可可藝術 4.畫家　5.傳記　6.法國

940.9942　　　　　　　　　　　98004540

世界名畫家全集

福拉歌那　Fragonard

何政廣／主編　　　潘襎／著

發行人　何政廣
主　編　何政廣
編　輯　王庭玫‧謝汝萱‧沈奕伶
美　編　張娟如
出版者　藝術家出版社
　　　　台北市重慶南路一段147號6樓
　　　　TEL：（02）2371-9692～3
　　　　FAX：（02）2331-7096
　　　　郵政劃撥：01044798 藝術家雜誌社帳戶

總經銷　時報文化出版企業股份有限公司
　　　　台北縣中和市連城路134巷10號
　　　　TEL：（02）2306-6842
南部區域代理　台南市西門路一段223巷10弄26號
　　　　TEL：（06）261-7268
　　　　FAX：（06）263-7698
製版印刷　欣佑彩色製版印刷股份有限公司
初　版　2009年4月
定　價　新臺幣480元

ISBN　978-986-6565-31-1（平裝）